天下文化
BELIEVE IN READING

Train For Change ——————— 一張通往改變的車票

Diversity
多元價值

珍珠串鍊下的車站城市

軌道經濟未來式

王思佳、江明麗、江瑞庭、許麗芩、許雅欣、陳書孜、張立宇、李欣怡、吳思瑩、黃彥瑜、
廖桂寧、趙樹洋、謝欣珈、戴卓玫 ——著

目錄

序

幫臺鐵找藥方 走出定位與方向

———————————————————— 交通部部長 林佳龍

　　我擔任交通部部長時，正好是臺鐵經歷普悠瑪事件的谷底時刻；思考著如何帶領這個龐大的組織走出方向，最重要是要勇敢面對錯誤，認真解決。經過整頓，檢討出了 144 項缺失，我明白臺鐵的制度封閉且保守，若要轉型成功，必須靠強而有力的中央政府做為支撐，居上位者先要有決心改革，大家才能攜手一起翻轉。選擇站在臺鐵人身旁，並且以內部人的角度一同面對問題。

　　做為臺鐵與行政院的溝通橋梁，除了協助爭取政院的支持，像是以「前瞻計畫特別預算發展臺灣鐵路路網完備及軌道產業化」、「員額不足、增加人力」、「活化資產」、「整合產官學」、「解決勞資問題」等方向，並陸續向行政院提出增加臺鐵員工生活津貼、成立「財團法人鐵道技術研究及驗證中心」、組成國內「R-TEAM」鐵道產業國家隊等，一步步帶領臺鐵走出幽暗。

　　臺鐵最多的資產就是土地，以軌道經濟方式讓經營走向企業化是必然過程，我也從國土規劃與城市發展的角度來支持臺鐵的資產開發。像是宜蘭鐵路高架化、新竹大車站計畫、彰化市鐵路高架化等等，以曾經身為臺中市市長的經驗，很明白城市理應要有一個更大的車站核心區去串聯附近的交通系統，才能促使周邊發展，這也是我希望臺鐵在資產開發上，可以有更多發揮空間的主因。

常覺得車站就是時間與空間的浪漫聚合容器。以我參與規劃的臺中火車站為例，百年前的臺中驛站消弭了臺灣南北間的差距，在第三代車站開通後，也縫合了城市紋理，讓前後站的步調開始一致；百年時光和現在交錯，距離也在這裡拉近，承載著無盡悲歡離合的歷史故事，值得細細品味。

小時候的家是位在雲林麥寮，常常搭火車夜車回家，在車窗前吹著微風、望著美麗的嘉南平原，搭火車就是一種對家的依戀。長大後有能力，從高中到大學皆認養宜蘭偏鄉小孩協助課後輔導，也是經常搭火車走北迴線，車上光陰緩慢閒適，窗外起伏的四季風景更連結著青春美好時光。

交通因為可以在移動間與人有互動而感動著。臺鐵要做的，不只是硬體上的改革創新，還有對人的態度與溫暖，期待在未來搭乘臺灣鐵道的旅途上，每個人都能感受到臺灣城市和鄉野層次的風景，並創作出屬於自己的動人火車故事。

帶領臺鐵邁向軌道經濟新時代

—————————————————————— 臺鐵局局長 張政源

　　決定重回臺鐵接下局長重任時，我就明白，臺鐵需要改變，而且一定辦得到；而這個翻轉的關鍵就是軌道經濟。

　　我的職場生涯跟別人很不一樣，臺鐵人出身，歷經臺灣省政府交通處旅遊局局長、觀光局美國紐約辦事處主任，經過交通與觀光兩項專業洗禮，同時擁有長期駐外經驗，後來再到地方政府出任臺南市副市長及交通局局長，不同歷練累積出不同的視野。於是，臺鐵以「軌道經濟實踐者」的願景計畫，在腦海中清晰成形。

　　1992 年，美國建築師暨都市計劃師彼得・卡爾索普（Peter Calthorpe）提出大眾運輸導向（Transit-Oriented Development,TOD）城市發展模式，將交通樞紐核心區和周邊以提高土地使用強度、混合土地使用、行人導向的城市設計等，提升出城市的區位優勢，引領出整體軌道經濟的雛形。車站不只是交通中心，還可能是商業、經濟、旅遊和生活的中心，每座車站像一顆顆珍珠，引領周遭區域發展且發光，當全臺的珍珠車站一起串鍊，便閃爍出耀眼光芒。

　　三十年前，日本國鐵跟臺鐵一樣是虧損單位，民營化後，日本國鐵切分成好幾個部分，由不同鐵道集團經營，他們開始發現附業比本業好賺，舊車站陸續更新活化，搭配車站周邊不同主題開發案的落實，加入了旅館、商場，商業活動的熱絡，

帶動起周邊就業人口與城市發展，是很好的軌道經濟典範；而開啟臺灣百年經濟發展脈絡的臺鐵，更應該藉此模式華麗轉身。

百年歷史的臺鐵在 1960 年前是以客貨運輸為主，導入軌道經濟觀念後，從軌道經濟 1.0 的附業產生（便當、貨物承攬運送）、2.0 的附業經營萌芽（增加店鋪空間租賃），2006 年起軌道經濟 3.0 的附業多元開發（促參、地上權、都市更新、車站大型商場、文創商品、環島觀光車隊等），逐步建立起基礎。

從我上任後，臺鐵積極展開軌道經濟 4.0 計畫，車站朝 TOD、車站城市的規模發展。不僅有專責開發單位（資產開發中心），以主動出擊的方式參與整體規劃，並建立起溝通平台和市政一起同步建設與開發，推動資產活化，產生出更具規模的多核心軌道經濟模式。從我們陸續和地方不同合作夥伴所進行的各項開發案裡，可以更期待未來臺鐵資產開發後的蓬勃發展。臺鐵寶物何其多，不只是資產開發，還有鐵路美食、鐵道旅遊和文創商品等各項值得發揚光大的品牌內涵。

我帶領臺鐵跨出軌道經濟 4.0 的第一步，相信這將會是臺鐵永續經營的重要里程碑。期待在未來，軌道經濟帶領大家領略更精采的生活型態、感受完善規劃下的運輸便利，轉型後的臺鐵，相信掌聲將一直同在。

【楔 子】

環繞臺灣
全方位的軌道經濟

　　臺灣是全世界唯一一個擁有完整環繞一圈環島鐵路的國家，全長 1,065 公里的環島鐵路上，共有 241 個大小車站，串起了臺灣的交通運輸，也伴隨臺灣各地的城鄉發展。時代變遷，光靠運輸難以補足臺鐵票價凍漲的財務缺口，既然運輸是臺鐵無法割捨的使命，更該大刀闊斧推動全方位發展的「軌道經濟」計畫。

──── 資產開發　華麗轉身關鍵詞

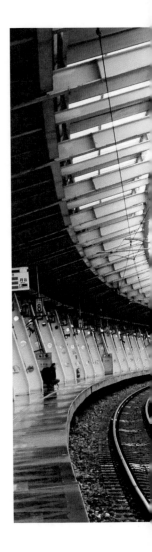

　　「臺鐵在車站及站外擁有許多土地，而且絕大部分的車站都坐落在該城鎮的精華地段，本身就已經具備相當大的商業潛力，」臺鐵局局長張政源指出，以南港車站為例，過去只是一個以貨運為主、擁有廣大貨場的小站，隨著時代改變，南港由郊區變全新東區，土地價值暴增，加上高鐵、捷運三鐵共站，經過招商後搖身一變，成為一個年營業額達億元級的大站。

　　再把目光轉到臺北，五鐵共構加上四通八達的地下街商圈，在這個方圓大概兩公里不到的彈丸之地，單日進出超過五十萬人次，車站不再只是一個交通中心，已經變成一個商業及生活中心，張政源強調，「過去是水平利用，現在我們要垂直利用，打造一個高效能的車站城市。」

臺灣最南端的屏東站，鐵路高架化後多出很多商業空間，初期招商並不順利，所幸找到與臺鐵頗有淵源的投資者來經營，張政源笑著說，「沒想到現在屏東車站商場生意十分火紅。我們不是做生意的人，一定要找投資者進來合作，生意人有獨到眼光，由他們想辦法創造商機。」

▼臺鐵 1,024 公里的軌道串起臺灣軌道經濟的未來藍圖。

─── **走入 368 鄉鎮的台鐵便當**

　　臺鐵局副局長朱來順也說，臺鐵用全新的思維來做資產開發，由張政源領軍，一個縣市一個縣市帶領團隊前去拜訪地方首長，提升土地開發強度並打開溝通渠道，積極與業者對話，貼近商業需求、傾聽市場聲音，同時也重整內部資源，用扁平化管理，一條龍的處理資產開發案件，打下軌道經濟發展的第一根地基柱。滿足地方政府需求又能了解臺鐵的企圖心，這樣才能真正創造一個經濟與商業中心，真正帶動起地方繁榮。

　　第二根柱就是臺鐵的驕傲、一年可以賣出超過千萬個的台鐵便當，「排骨、滷蛋、酸菜、豆干，簡簡單單就是家鄉的味道。」張政源說，過去要吃台鐵便當，只能到車站買，但其實台鐵便當已經成為一個具信賴度的品牌，透過品牌授權，可以有授權金的收入，接下來台鐵便當更計劃走出車站，用加盟的方式走入 368 個鄉鎮市區，讓台鐵便當的商業加值極大化。

─── **鐵道旅遊　火車成為目的地**

　　當軌道不再只有運輸賺運費，還可以提供很多的經濟行為，創造附加價值，第三個應運而生的就是鐵道旅遊。張政源明確的表示，「未來臺鐵不再只是一個單純的運輸提供者，火車也不再只是一個旅遊的工具，而是要讓火車成為一個旅遊可能的目的地。」

　　在這個目標下，臺鐵已經著手打造不同市場區隔、深具故事性及吸引力的觀光車隊。最先上線的會是注入全新美學概念的「鳴日號」，經典雋永卻又帶有新世代風格的造形設計，讓外界眼光為之一亮，內部包含吧台區、客廳車、還有可以唱卡

拉 OK 的車廂，豐富旅遊樂趣；其次則是截然不同、走懷舊復古氛圍的「藍皮解憂號」，保留藍皮列車原有的懷舊元素，改裝現代化廁所，讓遊客在南國溫暖慵懶的微風吹拂下，搭乘觀光列車從枋寮到臺東，從巴士海峽一直開到太平洋，感受不同的海域風貌，途中還會經過一個可以遠眺無敵海景的祕境車站枋山，再一路到臺東泡溫泉，感受多重旅遊體驗。

「過去臺鐵沒有扮演一個旅遊的主導角色，僅僅只是提供運輸的服務，其他流程包裝都是旅行社去做，未來臺鐵將改採積極主導的態度，陸續規劃不同的觀光車隊商品。」張政源也預告，接下來還有專走臺北到宜蘭的「海風號」，主打在火車上與好友家人，一邊享用六星級英式下午茶，一邊飽覽北海岸的風光景色；再往東來到花東縱谷，可以欣賞兩旁壯麗山景的「山嵐號」，徜徉在花東縱谷慢遊，綠意景觀怎樣都看不膩。最後一個目標是媲美日本九州七星號的豪華寢台列車，期望可以在 2024 年與世人相見。

─── **鐵道文化 文創商品變商機**

臺鐵發展了一百三十三年，擁有六個國定古蹟、一百零二個有列冊的文史資產，張政源說：「這些都是臺鐵的寶，保存下來後，不只是要讓空間說故事，還要想方式賺錢，最好的方式就是發展文創商品。」張政源語氣堅定表示，資產開發、台鐵便當、鐵道旅遊及文創商品，共同編織出臺鐵的新未來。以車站為核心向外擴散，「車站就是珍珠，241 個車站就是 241 顆珍珠，1,065 公里長的鐵路就是那條鍊子，把珍珠串在鍊子上即為珍珠項鍊，藉由珍珠串鍊計畫將使得臺鐵未來閃耀光芒。」讓百年臺鐵能夠洗盡過往塵埃，以珍珠的光芒將沿途每一個城鄉照亮。

chapter

1

軌道經濟樂活學
華麗變身多元車站

　　臺鐵擁有眾多的土地資源和資產，資產開發中心第一階段的任務就是讓資產活化，鐵路轉運站的空間活化是讓消費者最有感的一項。

　　日本鐵道文化中已經行之多年且成效卓越的站內商場（Ekinaka），就是臺鐵學習的目標。所謂的站內商場，就是充分利用車站裡的人潮與占地優勢發展起來的商業模式，車站匯集著人潮，消費者可以在上學或上班途中隨時光顧商場，在車站內就能滿足到日常所需。由平面的車站變身為垂直的城市，有機會讓人群不是為了搭車而走向車站。

　　臺灣鐵路管理局在 2019 年陸續成立「資產開發中心」和「附業營運中心」，臺鐵局局長張政源希望透過資產開發的方式，把 1,065 公里的環島鐵路，以及耀眼的 241 座車站打造成一條美麗的「珍珠項鍊」，串鍊起全臺各地的城鄉商業脈絡，變成為最堅實的軌道經濟體，帶動起各個每個地方的發展。

　　臺鐵已由過去的軌道經濟 1.0 進入軌道經濟 4.0 時代。張政源說：「現在，我們已經全面升級、超前部署、主動出擊，讓臺鐵的資產開發遍地開花，邁向臺鐵資產企業化永續經營。」

開疆闢土的資產開發中心
擘劃軌道經濟 4.0 藍圖

→

很多人都知道臺鐵與鐵路運輸相關，卻很少人知道臺鐵有個資產開發中心，負責乘客每日進出車站的規劃與開發，將在未來臺灣的軌道經濟發展裡占據重要的位置。

——— **進擊的軌道經濟　不斷加值的車站城市經濟體**

資產開發中心總經理鄭珮綺細數著臺鐵不同階段的發展。原來資產開發中心的前身是成立於 1948 年的臺鐵局貨運服務總所，主要提供貨運承攬業務等，這是軌道經濟的第一階段。

然而隨著高速公路和快速道路的發展，導致鐵路貨運量嚴重衰退，臺鐵就將原本的倉儲空間轉變為資產租賃，同時也將閒置的土地一併規劃招租，1990 年代臺鐵開始在車站的閒置空間招商引入連鎖便利店，提供旅客基本快速的餐飲選擇，這是軌道經濟的第二階段。

「所以我們很早之前就有軌道經濟了，」鄭珮綺表示，臺鐵剛開始發展軌道經濟的時候規模並不大，服務也沒有像現

▲資產開發中心團隊擘劃軌道經濟 4.0 藍圖。

在這麼多元，直到 2000 年《促進民間參與公共建設法》、2003 年《都市計畫公共設施用地多目標使用辦法》的實施，促成了新一代車站型態的軌道生活服務業、大型鐵道資產與車站成功共構。例如 2006 年臺北車站微風商場、2010 年板橋車站環球購物中心陸續開幕，將食、衣、住、行、育、樂各方面功能一口氣引進車站商場，這時車站就能夠同時滿足商務客、周邊民眾和旅客，成為更完整的「車站經濟體」，這個第三階段的轉型發展，奠立軌道車站生活風格經濟體的基礎。

───迎向軌道經濟 4.0 蛻變的資產開發中心

「現在我們已經邁入軌道經濟 4.0 的階段，由站內延伸到站區周邊腹地，軌道車站特區成為都市經濟的催化劑，也讓群聚車站的生活服務業與都市生活更加緊密不可分！」鄭珮綺說到，資產開發中心擘劃的軌道經濟 4.0 藍圖，以大眾運輸導向的發展（TOD，詳見附注）理念結合車站城市策略，打造臺鐵

▲臺鐵與臺北市政府都更推動中心合作，要將臺北車站站區周邊土地做完整的規劃與開發。

車站特區成為交通、商業、經濟、旅遊及生活的複合中心，讓軌道運輸、鐵道資產與都市發展互益共榮。也就是說，以臺鐵車站出入口為軸心，在最精華的距離範圍內都是車站城市的核心發展區，這部分更需要充分與地方首長達成共識，以市政建設的高度來做全盤規劃，讓大眾運輸成為城市發展的推手與助力。

臺鐵軌道經濟的「進化論」，讓人見識臺鐵這間百年老店的蛻變風華，鄭珮綺表示，要想發展軌道經濟，在組織編制及業務內容方面當然也會有所調整。

在資產開發中心成立之前，資產活化開發利用權責分散在貨運服務總所（業務課）、四個服務所（臺北、臺中、高雄、花蓮）以及企劃處（開發科及地權科）、餐旅服務總所（商店經營）；成立之後，資產開發中心團隊除了原服務所更名為四個營業所外，依業務特性分工設置業務科（短期利用）、開發科（中長程開發）、物業科（物業管理）等編制，辦理運輸本業外的資產開發與活化利用，其中資產利用類型包括土地、房地、辦公室、停車場、車站商場和旅運販賣空間、廣告，以及其他如基地台、太陽光電設備空間、拍攝場地、機器類出租業務等。

臺鐵局局長張政源說：「過去臺鐵在資產開發的角色上比較被動，因為沒有主控權，總是跟著地方政府的市政規劃走；隨著開發的經驗愈來愈豐富，我們現在化被動為主動，以好的企劃案來打動地方首長，在市政、臺鐵、民眾三方互利的規劃下提出完整的土地開發計畫。」土地開發必須與地方政府溝通磨合，有些計畫中的土地必須經過變更才有效益，雖然臺鐵是地主，但若沒有想法，就只能配合市政規劃；主動說出想法、

以企劃案說服別人，才能讓站區土地發揮最大效益。所以局長總帶領著資產開發的團隊南征北討，像是桃園、新竹、臺中、基隆、臺南、花蓮、高雄、嘉義和宜蘭等，都是由臺鐵主動提出站區的相關計畫，後來才逐漸獲得支持而落實下來。

鄭珮綺舉幾個比較具代表性的資產活化開發案例，如：臺北車站特定專用區 E1、E2 街廓公辦都市更新案合作開發，是臺鐵第一件直接與臺北市都市更新推動中心合作推動的開發案；國定古蹟鐵道部博物館園區是臺鐵與國立臺灣博物館合作推動的第一座古蹟活化轉型，且以鐵道文史為主軸的博物館營運案例；臺中車站鐵道文化園區是全國首座擁有舊車站遺構，與新建車站景觀並立的三代同堂車站，園區以 BOT、ROT 及 OT 開發方式（詳見附注）委託民間團隊規劃興建及營運，在政府規劃促參案件中，這是招商成功的首例；高雄站東新京站是臺鐵第二個都市更新招商成功案件，不僅為臺鐵第一個在高雄地區公辦都更成功的案例，也是高雄地區規模最大的公辦都更案。

為了達到車站商場、都市再生、資產合作開發與活化的效益，臺鐵會先做招商投資先期規劃評估、研究分析市場定位及標的、強化廠商遴選機制，也適時與夥伴廠商互助。

此外，臺鐵也努力突破法令限制，如萬華車站 BOT 案是臺鐵所有車站中，最早以促參方式規劃的案件，也是首件突破法規限制，以地下車站配合地上增建方式開發的案件。透過萬華案的經驗及模式，陸續推動松山 BOT 案及南港 BOT 案等車站大型促參開發案件，這三案更榮獲財政部頒發民間參與公共建設金擘獎的肯定，為臺鐵開啟以促參模式興建車站大樓的康莊大道。

─── 專責專任專業 民眾臺鐵地方三贏

　　所謂「高手在民間」，臺鐵在促參與異業結盟的過程中，也感受到民間投資人的創意，例如 2011 年臺北車站大廳中島票房整建遷移工程，主要由微風站場開發公司負責，雙方依簽訂的 ROT 合約辦理整個遷移案。鄭珮綺說：「軟體方面，他們在北車大廳中央票房移設整建設計理念融入傳統鐵路元素，並兼顧美學概念；硬體層面，則導入通用化設計概念，且強化消防設施等公共安全，我們從中也學到很多東西。」

　　整體而言，臺鐵以專責、專任、專業辦理資產開發，爭取臺鐵最大利益，都更發回比例最有利化，透過資產開發帶動都市發展，利用更新車站服務設施，不論是高架化、地下化後，車站土地重新規劃利用，「這樣一來，不但可以創造很多新的機會，市容景觀、都市發展也可以改觀，臺鐵更可增加本業外的收入，與地方及民眾創造三贏！」她說。

附注

TOD： Transit Oriented Development 大眾運輸導向發展。是目前世界上先進城市的城市規劃主流政策，特色是以大眾運輸場站為核心，將都市活動集中在核心周圍。

OT： Operate-Transfer 民間機構營運政府投資興建完成之建設，營運期間屆滿後，營運權歸還政府。

BOT： Build-Operate-Transfer 由民間機構投資新建並為營運；營運期間屆滿後，移轉該建設之所有權予政府。

ROT： Rehabilitate-Operate-Transfer 民間機構投資增建、改建及修建政府現有建設並為營運；營運期間屆滿後，營運權歸還政府。

（資料參考來源：財政部、財團法人都市更新研究發展基金會）

臺北車站
開啟軌道經濟序曲

———————————————▶

【歷史篇】

四代變遷
帶動大臺北繁榮核心

　　2021 年，臺北車站即將歡慶她設站 130 歲的生日。鎮日在車站內的底下迷宮穿梭出沒的人來說，早已經習慣了車站內豐富且多樣的美食和伴手禮店，卻可能不知道這座地標車站的歷史悠久，包含了許多歷史韻味故事，習以為常的車站本身，已經是第四代的臺北驛站了。

——— 由大稻埕出發　落腳忠孝西路

　　最早的臺北驛站在清光緒年間的 1891 年設立，當初驛站設立位置在大稻埕的南側（約今北門捷運站）附近，是一座歐風棚式車站，將貨物沿著鐵道分別送至基隆與新竹，驛站使用到 1901 年。原本第一代的車站位置變成貨物站。

　　日治時代為了配合市區改正計畫和鐵道路線，將以文藝復興風格為建築本體的第二代車站，改設在當時臺北城北側城牆處（約莫今日的忠孝西路），正門開在表町通（今館前路）。第二代站旁當時設有鐵道旅館（即今日新光三越百貨位置），許多日本的達官貴人都曾在此下榻，美麗旅館建築後來在美軍空襲中毀損。

　　隨著第二代建築結構更動和擴建車站前廣場，1939 年日本人再改建為第三代方形結構的水泥磚體，在 1941 年時落成，當時稱作臺北驛。1937 年樺山貨物驛落成（今之華山大草原位置），與當時的臺北酒工場相鄰，整個鐵道運輸設備更完整。臺鐵退休員工回憶：「那個時期每天有一台台的牛車載著貨物來華山貨運站載送貨物，出出入入非常熱鬧。」第三代車站使用最久，約莫有四十八年光陰，也是這樣的榮景帶動起了整個臺北城的商業發展。

　　1980 年代，思慮到臺北車站周邊土地使用，鐵路地下化工程開始展開，第三代車站在 1986 年完成春節疏運後正式停用。因應地下化工程，車站以臨時站（靠近中華商場位置）取代，局長張政源也曾在此當過臨時站站長。

　　第四代車站終於在 1989 年啟用了，也就是現今所見的臺

▲第三代臺北車站。

北車站,成為臺灣第一座地下化的鐵路車站,月台更配有全臺第一套列車到站警示燈,還由香港引進了翻牌式時刻表,在當時都算是創舉,張政源也是第四代臺北車站的首任站長。

引進軌道經濟觀念,一開始車站 2 樓出租給金華百貨經營,可惜經營不善,空間沒有好好使用。2007 年才與微風集團合作,打造出全臺最大且充滿商機的車站商城,由臺北車站開始,連結著城市的進步興盛,也開展了全臺一連串軌道經濟的合作篇章。

◀商場讓全臺灣最好的小吃齊聚一堂,呈現屬於臺灣的飲食文化。

全臺最大「食」尚伴手禮中心
帶動車站轉新

　　微風商場進駐臺北車站開啟了鐵道經濟序幕，帶動所有車站的變動與轉新。此刻，在微風集團廖鎮漢董事長的引領下，我們搭乘時光列車，來一趟鐵道經濟之旅，回到最初始，探看全臺最大「食」尚及伴手禮中心的誕生與轉變。

─── **改變城市門面　讓回家變成驕傲**

　　時間回到 2007 年，微風集團董事長廖鎮漢看到國外很多成功改造火車站的案例，於是標下臺北車站 2 樓占地三千坪、原本充斥著遊民的賣場經營權。而這大膽的舉動，源於一個浪漫的想法──改變這個城市的門面。

　　做為臺北這個城市的入口樞紐，臺北車站扮演著重要的角色。這座城市有從遠方來的遊客、歸鄉的人、離鄉背井打拼的異鄉遊子，臺北車站便成了人與城市的重要連結──出發與回家的中繼站。

　　相當於國家第二個門面的車站，該有怎樣的形象？

　　當時全世界開始重視鐵道經濟發展，許多車站進行改造。身為零售業的高度敏感，更前瞻的知道世界轉變的脈動，廖鎮漢考察了紐約中央車站、日本品川車站等許多國際級車站，而

此時臺北車站招標，正是微風能將全世界接軌進來的大好機會。

以往，車站讓人只想快速穿越並不會特別想留下做甚麼。在改造藍圖裡，廖鎮漢想要提供一個令人感到安心、想要停留的環境。安全感是改造重點，解決問題就得靠人道思維。微風進駐初期，針對周邊環境做了許多努力，正式開業前大量協商溝通，針對有工作意願的遊民給予工作機會；拒絕接受的，也會因為改造工程的關係，無法照原有方式生活而漸漸離開，因此轉型時並沒造成太大的爭議。

───── 聚集全臺飲食文化　調整商場步調

商場的部分，針對國家第二門面，廖鎮漢想讓全臺灣最好的小吃齊聚一堂，呈現屬於臺灣的飲食文化，臺灣夜市因此誕生。整個商場以主題方式規劃，除了臺灣夜市，還有早期的咖哩皇宮、牛肉麵競技館，到現在的美食共和國。消費者可在

◀大廳東側牆上的嘟嘟鐘為公共藝術裝置，以在地性和車站意象為創作概念。

選定主題項目後擁有多樣選擇，廚師們霸氣專業形象照一字排開，彼此競技，向過往旅人提出邀約：現在，你想吃哪一道？

現在的輝煌成果，並非輕鬆得來，做為引領潮流的開創者，在無前例可做為說服依據的情況下，要邀請廠商進駐相當不容易。例如臺灣夜市，身為基隆人，廖鎮漢最初規劃基隆夜市為主題，特地去廟口夜市拜訪，商家因無法想像情境而卻步，只好擴大成臺灣夜市進行廠商邀約。

▼從細節可見用心，環視大廳周邊，可以看到不少具有創意的公共藝術裝置。

初期招商並不理想，廖鎮漢想：既然廠商信心不足，那就將設計升級、設備升級，增加投資進行改造。除了升級規格，細節上更是講究，在一般人沒留意的地方花費很多心思，在當時賣場普遍忽略的廁所，首創使用免治馬桶與酒精消毒。除此之外，擁有安管中心，以電視牆、電子螢幕取代海報張貼廣告……，現在看來理所當然，在當時可都是前衛之作。

臺鐵甘苦談　與業者激盪出空間新規劃

臺北車站在和業者合作的過程中，慢慢理解商場與交通運輸空間與動線上規劃有不同考量。以臺北車站大廳來說，當初業者提出需求希望將原本位於大廳中央的售票中島移到現在偏向西方的位置，這樣多出來的空間還可以再招商；後來思考整個車站大廳都已是商店，中間再安排的話動線不夠流暢，因此變成如今具有特色的黑白棋格狀大廳。讓臺鐵意外的擁有一處可以辦展覽和活動的專屬場地，使整個臺北車站更具有特色。

大廳東側牆上的嘟嘟鐘是另一段概念激盪的故事。在中島票房淨空後，臺鐵提議以車站意象和在地性做為創作概念，請微風公司在大廳挑空區域設置公共裝置藝術。歷時 5 年時間溝通公共藝術的概念和提案，終在 2016 年由公共藝術裝置徵選會的專家們挑出最優藝術作品「轉動」，後來新命名為「嘟嘟鐘」，大廳也在那一年響起報時的樂音。

進駐臺北車站是勇敢之舉，但年輕就是充滿熱情與勇氣，在一片不看好中，廖鎮漢充滿信心，臺北車站當時除了已是三鐵共構，後續還有更多規劃，加上身為臺北第一大站人流豐沛，他認為臺北車站有其優勢條件，沒有善加利用罷了。廖鎮漢笑說：「若是現在，會顧慮更多；年輕時充滿熱血及使命感，有信念，做就對了。」

──── 找方法讓夢想成為事實

微風商場開啟了軌道經濟，成為車站商場「食」尚模式的先例。而改造過程中臺鐵的決心也是重要關鍵，例如公家單位與商場的工作時間不同，在溝通協調時，必須給予彈性空間，合作過程中互相搭配，才能達到現在的狀況。

為何規劃以美食為主的商場？廖鎮漢說：首先是區域戰略與競爭性的考量。整個商場以量體來說不如鄰近上萬坪的大亞或新光三越百貨，如果進駐所有業種，什麼都有就等於什麼都沒有。再來是思考旅客的需求，來到火車站，他們會做什麼？他們可能比預定的班次提早抵達，這段長長的時間，需要一個能停留、飲食的空間。所有設計都要思考顧客需求。滿足飲食

▼ 1 樓匯集了各式知名點心，樣式多元，品牌豐富。

▲北車微風廣場定調以美食為主的商場經過深思熟慮。

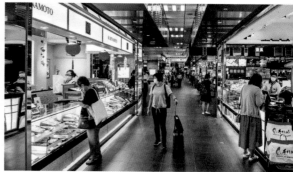

需求後，觀察人流變化與目的行為，1 樓便針對沒有太多停留時間的人而設計，他可能正要要拜訪友人，需要一份伴手禮；也許他想要利用火車抵達前的時間，挑選一份餐點上車，伴手禮區於是形成，這裡匯集了各式知名點心，樣式多元，品牌豐富，你可隨手帶一盒知名的糕點，也可以買一個日式便當上車食用。

對零售業者來說，永遠都沒有完美的一天，只能不停思考、調整，展現最好的成果。廖鎮漢分享最初規劃的心情：既然沒有前例，每個決定都是一項測試，例如，考慮商場有便利的交通做為後盾，也許更適合喝個兩杯，於是有了燒烤店進駐，而成果也證明了判斷無誤。

但也有失敗的時候，甜品區就是一例，相較於其他共食區的亮眼成績，甜品區業績毫無起色，檢討之後發現，不符合消費者在飲食區想要飽食的基本需求。因此，第二階段規劃時移至 1 樓伴手禮區。原本失敗的企劃，因應 1 樓動態需求，成為成功項目。這證明只要位置對了，就會有好的效果。雖然有成功也有失敗，廖鎮漢說：要不怕失敗。挑戰新事物時，必定伴隨著失敗的高風險，但別因此止步，失敗會成為成功的養分。只有不斷的嘗試、演練，才能持續進步。

來到大廳。整點一到，正在走動的人群，彷若施了魔法靜止，仰望 2 樓時鐘。兩旁的齒輪接續發亮，陸續轉動了起來，下方小火車啟程，緩緩前行。音樂結束，人們啟動腳步，又是熙攘往來的車站景象。這是臺北車站的嘟嘟鐘，2016 年由微風提案設計製作完成。以「時間」為題，搭配充滿臺灣風味的童謠〈哇哇銅仔〉，召喚著舊時鐵道旅程的回憶，也將創造新的記憶。

而這一切正如廖鎮漢所說：要讓臺北車站成為除了轉乘需求之外的回憶之地。無論是情侶、家人、朋友，來此約會創造回憶。整個火車站，就是時間的組合：相處的時間、等待的時間、約定的時間、過去與未來。回憶令人懷念的舊時光，展望新的時代。

　　來到臺北車站，廖鎮漢推薦嘟嘟鐘一定得拜訪；丸壽司有觀看車站大廳的絕佳視角，仰頭還能看見嘟嘟鐘；而廖鎮漢心中最佳觀景第一位，是星巴克的小角落；整個商場環繞中庭的餐廳，都保留了視線的通透感，能看到大廳景色，是外國旅客的最愛。就如象山背景一定要有101，車站內當然就得望見大廳。廖鎮漢說，臺北車站的大廳完全不輸給國外的車站，我們有自己的文化跟味道，而此刻你正在這個地方。

──用改變迎接未來　軌道經濟先行者

　　「未來就是現在，」廖鎮漢說到。每個未來都是現在的計畫進行中，只是我們還不知道即將發生而已。對於未來，廖鎮漢非常期待，臺北車站一直有階段性改造，而周邊的雙子星計

▼廖鎮漢心中最佳觀景第一位，是星巴克的小角落。

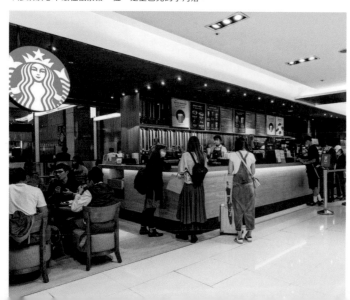

畫即將啟動，屆時又會帶動不一樣的風潮。因此，微風商場也會不斷思考，因應未來做出最好的改變。

　　廖鎮漢提到對微風商圈未來的想像，顧客在抵達火車站前，就能預約一個位置、一杯咖啡，不用排隊，無需等待。新科技引進便是針對未來的規劃，APP 是微風超零售生態圈的一環，透過互動裝置與客人、商家互動，將資訊完整串連，讓消費者能即時獲得資訊、消費便利。這個計畫已在 2020 年 11 月推出第一階段，臺北車站的部分則將在第二階段啟用，這將又是一波新的變化。

　　身為軌道經濟先行者，廖鎮漢分享看法，軌道經濟要符合當地人情、人流、文化，每個車站有不同的地方文化與特色，站體改造方向不會相同，軌道經濟的特色就是要產生自己的文化，並考慮外來人的需求，每個車站到訪的人不同，需求不一樣，就會產生出不同的商品。廖鎮漢以此例期許產、官、學界能一起努力，透過一趟鐵路之旅，一個轉驛的空間，將臺灣文化傳送至每個旅人心中。

熟客引路

廖鎮漢　微風集團董事長

　　廖鎮漢認為，臺鐵目前在做屬於臺鐵的文化美學和軌道經濟，都是很棒的事，也是目前的世界潮流。以日本 JR 九州七星列車為例，將內裝改造為頂級飯店的設計，嚴選當地食材，提供在地特色風味，由內而外演繹出日式雅致美學，旅客在一趟火車旅程中，體驗當地自然景色、飲食、文化與歷史，透過鐵道旅行輸出日本文化，其價值無法估算。

　　軌道經濟要成功，必須多方合作促成，對於可以成為讓臺灣軌道經濟進步的一員，會認真看待並做好其中角色。

國立臺灣博物館鐵道部園區 串連古今

　　位於臺北北門站旁的國立臺灣博物館鐵道部園區，在清代時是臺北機器局所在地，也就是臺灣第一個現代化的火車修理工業園區；日治時代成為臺灣總督府交通局鐵道部（簡稱鐵道部），也就是掌管全臺交通運輸的營運總部，亦即現今臺灣鐵路管理局的前身。1989 年臺北新站落成，臺鐵總局從這裡遷出，空間一直閒置，直到 2007 年被指定為國定古蹟，臺鐵與國立臺灣博物館攜手啟動古蹟修復，經過了十六年的整建，於 2020 年 4 月變成國立臺灣博物館鐵道部園區，鐵道部也在同年獲得第五屆國家文化資產保存獎的肯定。

　　園區裡不只一棟建築，而是整個古蹟群，包含有廳舍、食堂、八角樓、電源室、工務室、戰時指揮中心（防空洞）等六棟國定古蹟建築，皆為日治時代陸續興建而成。廳舍為有著「華麗官廳締造者」之稱的森山松之助所設計，建成於 1920 年，當時建材運用了大量的阿里山檜木，以下磚上木的半木構造方式築成，外觀為紅磚與白色仿石造的維多利亞式的英國安妮復興（Queen Anne Revival）風格，圓塔尖頂，正面屋頂呈三角形，精緻的簷板、塔樓、拱門等，呈現優雅風範。

　　整修後的園區不只是認識臺灣鐵道歷史的最佳地點，也是鐵道迷們最不可錯過的景區。兩層樓的建築有很多豐富的文物展示，常設展有鐵道文化、鐵路的動態模型、古蹟修復、鐵路便當歷史和小朋友最愛的蒸氣夢工廠等，逛累了還可以在 1925 鐵道餐廳享用道地的鐵路便當，是知性又有趣的新興景點。

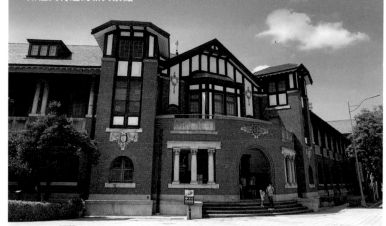

三井倉庫 留住時光裡的回憶

全名為「三井物產株式會社北門倉庫」的三井倉庫，是少數保有日本會社商標的日治時代建築物，也與臺灣鐵道發展史頗有淵源。最早的三井倉庫並不在現在位置，原址在忠孝橋引道附近，後來因忠孝橋拆除計畫而東移約五十公尺。

日治時代鐵道運輸功能在於貨物，也因此在車站周邊興起很多會社進駐，做起鐵道沿線的臺北酒廠（華山 1914 文化創意產業園區）和松山菸草工場（松山文創園區）的生意；三井會社是其中佼佼者，接續著大稻埕和西門町、南門工場等地利之便，茶、菸等事業大發利市，在這個完整空間裡時光彷彿停下腳步，為那段鐵道歷史留下美麗的印記。

望向未來 軌道特等站區的臺北雙星計畫

臺北車站五鐵共構站區匯聚軌道運輸巨大效益，軌道運輸地下化後騰空的土地難能可貴，在機場捷運完工之後，交通更是四通八達，站區周圍的發展一躍千里。由臺北市政府主導、共構在機場捷運上方的雙子星聯合開發計畫雖經波折，但在 2019 年簽約定案，預計 2026 年完工，臺北雙星摩天地標大樓將串起西區歷史與現代發展之脈絡，集商務、旅遊、消費、觀光於一體。

不只臺北雙星計畫，同為臺北車站特定專用區內西側 E1、E2 街廓公辦都市更新案，臺鐵與臺北市都市更新推動中心在 2019 年攜手推動都市更新，因為是國家首都西區門戶都更案，採取先文資、後開發，達到文化資產保存又兼具開發收益的目的，格外受到重視與矚目。

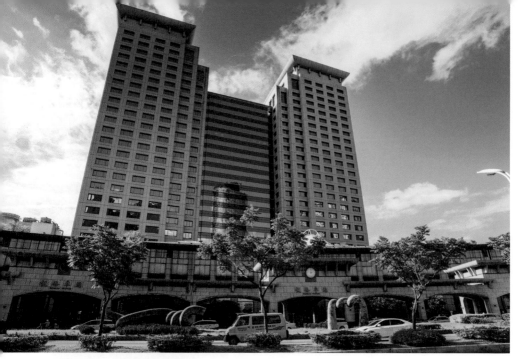

▲四鐵共站的板橋車站是新北市的首要交通樞紐。

板橋車站
四鐵共站的在地生活中心

➡

【歷史篇】
見證新板特區的
昌盛榮景

　　2020 年 10 月，一場媲美迪士尼的「夢想嘉年華」花車遊行，在板橋市區熱鬧登場，踩街路線包含重慶路、中山路、新府路和縣民大道一帶，剛好是位於府中站到板橋站的街區範

圍。巧的是，現今板橋新站正是由府中站原址的舊板橋車站遷建而成，這場遊行宛如板橋舊站和新站的巡禮。

─── 新板特區發展的重要核心

板橋車站成立於 1905 年，1922 年為木造站房，到了 1951 年臺鐵改為加強磚造站房，1981 年擴建候車室、售票房及行李房。因當時附近人口遽增、加上配合臺北市區鐵路地下化工程，於 1985 年在板橋酒廠後方設置客運調車場，以取代原設臺北車站進行的北迴線鐵路車廂整編及修護任務，而當時的板橋車站已發展成地區性的行政、金融和消費中心，每日進出的旅客人次及營運量僅次於臺北車站。

舊站使用空間有限，為解決當地日益增加的交通量，當時的臺北縣政府遂於 1989 年底，在板橋市文化路和區運路一帶規劃新板橋車站特定專用區，並在原調車場和酒廠舊址興建板橋新站。1999 年，車站大樓全部竣工，板橋新站正式啟用，成為當時全臺最高的車站建築，也是首座容納高鐵、臺鐵、臺北捷運及客運系統的四鐵共站的車站樞紐，板橋舊站同年拆除，功成身退，是今日捷運府中站的所在地。

今日的板橋車站是新板特區的核心，鐵路地下化後新建更加寬敞的車站空間，營造人性化、舒適便利的環境，全面改為電子顯示及電腦作業，設置公共藝術造景，整體動線流暢，還有購物中心特色店進駐，可說是科技、藝術、人性與商圈的結合。2020 年 1 月啟用的捷運環狀線通車，四鐵共站的板橋車站更是新北市的首要交通樞紐，承載了每日數萬的搭車人潮，榮盛景況現在正要開始展現。

▲ 興建中的板橋車站。

串連新北市核心都會
提供便利生活

　　由兩座高聳的方形主樓構成、並由玻璃帷幕相連的板橋車站大樓，遠看建築外觀形似「H」形，為一棟地上二十五層、地下三層的車站建築，也是一座集臺鐵、捷運、高鐵、客運、公車及購物中心和公務機關的複合型車站，更是新北市最重要的交通商業樞紐。

　　車站大樓內 3 至 22 樓為智慧財產法院、交通部鐵道局、金融監督管理委員會、新北市政府職業訓練中心等公部門和私人企業，B1 到 2 樓則主要為環球購物中心的商場空間，24、25 樓還設有環球健身中心。

▲商場 2 樓規劃為餐飲、購物複合空間，有知名餐廳進駐。

▲為符合商場規劃，板橋環球購物在 1 樓增設手扶梯供顧客上下樓。

─── **看好新板特區發展力 帶動商圈共榮**

「板橋車站是板橋環球購物與臺鐵合作的首間車站型購物中心，2010 年就開始了，之後陸續有 2013 年的新左營車站、2016 年的南港車站等，如此看來，我們應該是全臺發展軌道經濟最積極的連鎖商場了。」環球購物中心股份有限公司（簡稱環球購物）董事長馬志綱談起投入車站商場的原因。

馬志綱回想當初之所以參與臺鐵板橋車站商場 ROT，主要是看好新板特區具備等同臺北市信義區般的發展潛力，有潛在客群與消費能力，可以吸納旅客、鄰近辦公客群與板橋、中永和的消費人口，能與環球購物中和店串聯成購物生活圈。

加上幾個大型購物商場如遠東百貨、板橋大遠百、誠品生活新板店等的匯聚，很快就成為行政、購物和交通中心，促成

───▽ **臺鐵甘苦談 軌道共站人流潛力爆發**

板橋車站上方有兩棟和車站共構的辦公室大樓，吸引很多公家機關進駐，車站內的商場總面積甚至大過臺北車站商場。由於板橋是首個成立管委會的複合式車站辦公大樓，當臺鐵認為該引入商業設施便利旅客時，引起大樓內辦公機關的擔憂，憂心商場帶來喧嘩、油煙異味、污廢水和消防安全等等問題，會降低辦公品質，影響車站運輸功能。

不過臺北車站 ROT 商場的成功活化，帶給臺鐵全新的看法，商業設施進駐車站，不只有便利旅客和生活，也有優化空間環境的好處。臺鐵於是居中磋商磨合各機關單位，削減各種疑慮，才讓板橋車站 ROT 順利招商。營運初期，板橋車站商場因空間過於狹長，不符合逛街消費的習慣，隨著軌道共站轉乘的人流潛力逐漸發酵，帶動通勤人潮在站內停留。如今板橋車站特區的生活氣息精采多樣，也使得板橋車站成為板橋的生活重心。

新板商圈繁榮發展。板橋環球購物不僅來客數突破 1,100 萬人次，更締造出十年業績成長三倍的成果。

─────克服萬難　打造「到站就到店」服務

馬志綱提起 2009 年左右剛接手打造板橋車站商場時，因商圈未成形，幾乎百廢待舉，車站內有遊民駐足，2 樓甚至雜草生長，有些微荒涼感。尤其車站興建時，一開始並未納入商場概念，為了符合商場規劃，必須增設經營必要的設施，如在 1 樓增設手扶梯供顧客上下樓，2 樓當時需要重新拆除整理，還要新增機電空調等相關設施，以及打造悠閒的戶外庭院，才能提供專櫃進駐。因此總計投入超過六億元，但是也因為歷經這些過程，與臺鐵之間互相合作，磨練出發展軌道經濟的基礎與模式，也讓板橋車站空間煥然一新。

媒體公關課經理林奕亨表示，板橋環球購物的經營特色，包括希望把它打造為「快速便利站」，提供商務客、旅客便利快速餐飲或生活必需品購買服務。營造為「在地生活中心」，

熟客引路

馬志綱
冠德企業集團、環球購物中心股份有限公司董事長

板橋車站是環球購物與臺鐵合作的首間車站型購物中心，他還記得大約 2009 年左右剛接手時，因商圈未成形，幾乎百廢待舉。一路走來與臺鐵密切配合的過程中，清楚了臺灣軌道經濟的基礎與模式，也從中找到利基。

板橋環球購物是一座以「在地生活中心」為規劃重點的站體，服務的不只旅客還考量在地居民；2010 年開幕以來，每年的人潮及業績穩定成長，無論是 B1 美食廣場、1 樓以環保概念打造的行動藝術貨櫃屋裝置、或是 2 樓戶外空中花園般的慢活空間，都推薦大家前來走走逛逛。

亦即「到站就到店」，各式日常生活所需一站滿足，從料理教室、親子樂園、樂活按摩、超市、生活雜貨到美容保養 SPA，相當多元。另有多個獨家特色，如 2 樓戶外猶如國外空中花園般的場域，導入自然光線與視野，讓商場變成充滿陽光的綠色街道。

──── 不同樓層　服務不同客群

板橋環球購物的店總監洪仕樺介紹，在板橋車站主要出入的對象為旅客、通勤客、上班族及在地住戶，針對不同客群來規劃，如：B1 做為捷運、車站連通道，方便通勤搭車者，也提供快速便利服務項目，如美食外帶或是生活用品等。1 樓以「休閒輕旅遊」為概念，引進包括休閒運動服飾、生活雜貨或是咖啡店等品牌，在這裡還可看到結合環保概念打造的行動藝術貨櫃屋，成為兼具視覺豐富的公共空間裝置。

為滿足想在車站消磨時間的民眾需求，商場邀請知名餐廳進駐，方便情人約會或是親友聚餐空間。有別於一般百貨商場要求最高坪效的做法，環球購物以寬廣空間為布置要件，顧客

▼商場內有諸如料理、金工、雜貨等 DIY 教室提供學習課程。

能自在的逛街與購物，同時也搭配節慶活動更換不同主題，成為消費者必來打卡的景點。例如 2019 年新北歡樂耶誕城活動就創下 600 萬人次參觀紀錄，也讓板橋車站及鄰近商圈、餐廳一位難求。

基於精益求精，板橋環球購物重金禮聘森集團為車站商場量身打造動線，不斷從軟體服務著手，持續進行改裝，舉凡全家大小到寵物的需求都能顧及，並因應趨勢，增加多個手創體驗、韓系證件攝影等項目，另增加許多軟性貼心服務，

包括娃娃車租借、手機充電等，甚至結合數位系統設備，包括 APP 服務、行動支付，及樂天市場電子書快閃等，都是商場延伸的服務。

洪仕樺說：「目前來看，樂活按摩很受民眾的歡迎，也有很多人喜歡料理、金工等 DIY 課程，無論你想要快速便利的餐飲服務，或是悠閒享受主題餐廳、慢活閒逛特色店，甚至想要放鬆、美容保養 SPA，在板橋車站都能滿足需求。」

「我們應該是臺鐵發展軌道經濟、車站商場 ROT 案中，第一個需要大規模增加經營設施、找出各種疑難雜症並且成功的範例，」馬志綱認為，從板橋車站目前的成果看來，最大的贏家是遊客、居民、消費者，這是環球購物與臺鐵樂見的結果。

─── **成為社區的大客廳 大廚房**

馬志綱觀察，新北市人口數超過四百萬、板橋又是全臺人口最多的行政區，板橋站已成為轉運與在地的休憩娛樂中心。他希望以板橋車站的經驗出發，將車站商場做為都市商圈發展的核心，和在地結合獨有特色，例如搭配數位功能，提供顧客最先進的科技服務。如果行有餘力，更希望將南北車站串聯，充實更完善的休閒遊憩內容，甚或師法國外，引進更受歡迎的商場模式，打造舒適自在的逛街氛圍。

「我們希望跟臺鐵一起融入社區，共同成為社區的大客廳、大廚房及休憩交流空間，共創新商機，」他說，也期待在未來的臺鐵軌道經濟計畫裡有更多揮灑空間，和更多夥伴一起攜手貢獻。

周邊景點篇 1

舊板橋火車站老磚牆

　　位在府中站 2 號出口機車停車場附近，昔日為板橋火車站舊站，已於 1999 年拆除，留有一片漆著「板橋」字樣及塗鴉的舊車站磚牆可供紀念，據估算，磚牆應有五、六十年歷史。在板橋新站未開發之前，舊板橋前站相當繁榮，曾為商業及金融中心，鄰近板橋林家花園、慈惠宮等景點。如今則發展為府中商圈，與板橋新站商圈有所重合，集流行文化、精品時尚、多元美食於一體。

周邊景點篇 2

新板特區市民廣場

　　市民廣場是多功能活動廣場，由景觀建築師游明國設計的綠竹筍雕塑是顯眼地標，近年來許多重要活動會以此為場地，如新北歡樂耶誕城便在此打造光影炫目的夢幻舞台。區內百貨公司、購物中心、旅館飯店、金融大樓、影城雲集，還有綠意盎然的新板萬坪都會公園，及建商在此打造樂齡宅，是一個發展成熟的都會型商圈。

周邊景點篇 3

新北市藝文中心蒸汽火車頭

　　藝文中心內有個蒸汽火車頭展示區，陳列 1982 至 1983 年臺鐵陸續停用的 DT650 型蒸汽機車，原本停放在嘉義機務段扇形車庫，後移至現址保存。1990 年時，這輛曾奔馳於西部縱貫線的蒸汽機車，從嘉義機務段扇形車庫內拖出，附掛在北上 610 次貨物列車之後，展開最後一次軌道運行，目的地即為舊板橋火車站。由於機車頭的總重量有 88.71 公噸，據說耗費兩日夜才安置於藝文中心的展示館內。

▲松山車站在整併鐵路與
捷運後，串連起臺北車站
及信義計畫區的交通。

松山車站
翻轉商圈的 BOT 車站

→

貨物集散
美景媲美日本松山

　　在老臺鐵人的記憶裡，松山車站曾經是座小小的木造車站，其實在更早以前，19世紀清光緒年間，這座車站就以「錫口站」的售票處開始運作，經營當時的臺北往來錫口段路線。

─── 最早完成路段　錫口變松山

　　松山地區在1921年前稱為「錫口」，「錫口」源自平埔族語，意為河流彎曲之處。現今松山車站後方的基隆河，在清嘉慶年間（1796～1820）船來船往，商船多在錫口港停駐夜宿，促成此地的繁華發展。

　　清代臺灣巡撫劉銘傳於1887年起在臺各地修建鐵路，臺北經錫口至基隆的路線最早完工，當時可以從臺北城的北門直達錫口、南港地區。根據1889年1月出版的《申報》，這條路線每天有4班往返，車資約為坐轎子的一半，由於費用便宜且速度快，大家都會買張票搭車到錫口逛逛，而當年被稱為「錫口火車碼頭」的這座簡易售票處，就是第一代松山車站。

▼早期的松山車站。

　　日治時代管理單位因覺得此地景色與日本四國松山類似，將此地改名「松山」，1920年將車站改為「松山驛」，這在日後促成了一段同名情誼，讓日本JR四國的松山車站和臺鐵的松山車站在2013年締結為姐妹站。今日的車站地下一樓大廳「幸

福驛站」，記錄著雙方縱使距離 1,456 公里，卻擁有零距離友誼的鐵道交流點滴。

──── 貨物運輸站　火車通機場

松山車站在 1940 年引進全臺第一條電車線，並以檜木改建擴充車站，這座檜木車站自此運作近三十五年，是許多臺北人印象中的松山車站。以交通人次來看，松山車站在日治時代算是小站，若用貨物運輸來評估，松山車站相形重要，附近有臺灣省專賣局菸草有限公司松山菸草工廠（後為松山菸廠）、臺灣水泥株式會社松山工廠（後為台泥臺北水泥製品廠），以及臺北飛行場（後為松山機場）。

根據老臺鐵人回憶，1974 年開始的十大建設期間，這座木造車站也擔負起運送水泥建材的重要角色。1985 年因應鐵路地下化松山專案，木造車站完成階段使命，兩層樓的跨站式新車站隔年正式啟用，1987 年升格為一等車站，取代臺北車站成為縱貫線南下列車的始發站。

配合鐵路地下化工程，松山車站在 2003 年再度改建，歷經五年工程，於 2018 年通車啟用，將鐵道正式移至地下運行，而地面上的松山車站則在 2015 年以嶄新大樓來迎接 21 世紀，跳脫交通貨運的功能，結合購物、商務和住宿，更落實在地的經濟發展，為百年歷史的松山地區帶來新氣象。

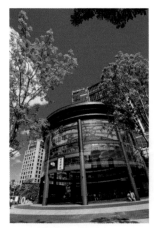

▲陽光下的新松山車站。

創造新話題帶動潮旅行

　　被賦予厚望的松山車站，在整併鐵路與捷運車站設施後，串連起臺北車站及信義計畫區的交通，提供乘客與當地居民更為方便的運輸與商旅服務，臺鐵因此定位其為綜合性交通運輸及商業開發複合式功能，於 2006 年將五十年的興建營運權交給潤泰創新國際股份有限公司（簡稱潤泰創新）。

——— 雙鐵優勢　導入飯店與商辦

　　潤泰創新在松山車站全案的投資興建金額約 43 億元，以車站為基礎，規劃商場、辦公及旅館。十七層的車站綜合大樓、二十一層的多目標使用大樓，及兩大樓間長八十公尺的跨距空橋，在 2015 年 5 月正式營運，成為臺鐵第一座以 BOT 模式興建完成並營運的車站。

　　當年之所以敢承接第一個車站 BOT 案，潤泰創新董事長簡滄圳表示，集團有建設公司的背景，因此格外重視政府提出

的都市計畫藍圖。臺北城早期從西區發展,慢慢轉移至東區,松山車站擁有難得的雙鐵優勢,新北市等周圍區域可搭火車來往,而 2014 年開通的捷運松山線,則方便臺北市內居民移動,加上饒河夜市、五分埔成衣商圈,且鄰近信義區等,都讓潤泰看好此區的發展潛力。

規劃車站的營運模式時,考慮到企業的進駐有助帶入大批上班族,促進當地經濟發展。松山車站兩棟大樓擁有面積 2 萬 3,980 坪辦公室,現有金融投資、線上遊戲、外商廣告、日本藥廠、瑞士 SWATCH 集團等國內外企業進駐,出租率與租金皆創下區域商辦新紀錄,更為松山地區帶來不同的企業風貌。

另外,為服務商務和轉乘旅客,多目標使用大樓中 17 至 21 樓由意舍酒店(amba Hotel)進駐,提供餐飲和 189 間客房。意舍是國賓飯店 2012 年成立的全新品牌,結合環保、科技、創意,呈現輕鬆自在的文創風格。除了旅客和商務客,還有不少顧客是為了飽覽 101 大樓全景、俯瞰蜿蜒基隆河和群山圍繞的高樓景觀而來用餐。

─── **快速「食」尚 流動中的便利食堂**

商場空間計有車站本體的松山壹號店和隔一條街的松山貳號店,潤泰創新以自有品牌 CITYLINK 來經營。壹號店下方就是火車站和捷運站,人潮川流不息,因此定位為平價流行、快速「食」尚的「幸福車站」,主打往返的流動客和周邊居民,提供便利的消費行為,隨手就能擁有旅途中的小確幸。

松山壹號店規劃有三個樓層,1 樓有咖啡店、速食店、麵包店、迴轉壽司、超商、藥妝店等,主打外帶服務。2 樓為日

▲松山貳號店進駐全球最美書店的日本蔦屋書店。

▲松山車站商場分為車站本體的松山壹號店和隔一條街的松山貳號店。

本平價服飾 Uniqulo、日本眼鏡行,及米其林一星肯定的香港飲茶店「添好運」、日本串燒名店「大河屋」等各國料理美食,方便逛街和聚餐。3 樓則是文青最愛的 MUJI 無印良品和文創空間,有趣的是,由於隔壁是商務辦公室的入口,考量到上班族有可能一早就想買些東西吃,但 MUJI 要到上午十一點才開門,特地在門口設置全臺第一台 MUJI 零食自動販賣機。

─── 美好事件發生地　重塑社區新文化

留住人潮的腳步,開發更多的商機,是每家承接車站營運案的企業最主要目的,但簡滄圳想要再做多一點。鐵路地下化

臺鐵甘苦談　協調過程中創造雙贏

和業者合作的過程就是要聆聽對方需求,去找出雙方利益都可以顧全的局面。以松山車站 BOT 共構大樓來說,業者提出的要求是希望放寬航高限制、向上增建,資產開發團隊於是賣力奔走,終於獲得臺北市政府首肯,才成就出目前樣貌。這期間當然要經歷不斷協議的過程中,耐心是一定要有的;最終,業者得到了建築規模,臺鐵得到相對的回饋機制,松山車站大樓也增加了地方稅收,市府才是大贏家。

之後，車站周邊土地可運用的區域擴大，2017 年，松山貳號店以製造美好事件發生的據點為目標，引進有全球最美書店之稱的日本蔦屋書店（Tsutaya Bookstore），與壹號店共同營造出有如日本代官山的時尚藝文氛圍。

曾在日本攻讀設計的簡滄圳認為車站是社區的中心，如何運用建材、燈光和設計巧思，串連鐵道文化和商場，找回人情味和塑造社區文化，是他最為著力的重點。潤泰集團與日本設計公司 Non Scale 合作，Non Scale 曾獲東京 METRO 銀座線車站設計競圖第一名，在設計上以簡潔的幾何結構為主調，在動線上則注重實際使用者的需求。

質感是由一個個細節堆疊起來的，壹號店在 1 樓大廳天花板架設木質隔板，創造出迥異於一般百貨商場氛圍，營造輕鬆又溫暖的情境。面對貳號店的車站外牆是整面彩繪，依節令塗抹著不同主題，連兩店之間的行道樹都是指定的樹種，他強調要讓臺灣消費者得到應有的尊重，不惜花費近四千萬重現蔦屋書店最美的一面。簡滄圳說：「讓環境變更好，就會有更多好的廠商願意進駐。」也會有更多人看見並願意前來親近、瞭解松山地區。

─── 新地標新話題　帶動車站潮旅行

車站不斷創造新話題，讓松山站除了夜市、慈祐宮，還有餐廳、書店等新地標，帶動人潮往松山移動，根據臺北市大眾捷運公司提供的數據，進出松山站的人次，從 2015 年新站落成營運，至 2018 年成長約 29.3%，增加 389 萬人次，這一年光是捷運就運送了 1,718 萬名乘客到松山來。松山車站商場整體營業額逐年攀升，2019 年達數億元。

松山整體的經濟也因之受惠。車站大樓的附近商辦調漲幅度超越市中心 B 級辦公室水準，而新車站帶來的交通及生活、休閒等機能提升，也帶動附近房價調漲，不僅讓地方政府的稅收增加，也讓附近就業人口變多，區域性發展大有可為。

─── 彈性運用　隨時端出新鮮事

簡滄圳對於現有的一切仍不滿意，他表示消費者走得很快，潮流一直在變，不管是餐廳，還是商店，蜜月期愈來愈短，在商場經營上要不斷尋找顧客喜歡什麼，如果安於現狀，很快就會被消費者拋在後頭，經營者必須隨時端出新鮮事，找尋新的店家、策劃新的主題，讓消費者每次來都有驚喜。

未來在車站商圈規劃上，根據他自己經營五年的經驗，建議可以將建築與軌道分開兩處，中間以連通道串接，目前為顧及火車運行的安全，商場裡的餐廳有許多侷限性法規必須遵守，未來若能及早全面性的規劃，將提供經營者更多彈性運用空間。

熟客引路

簡滄圳　潤泰創新國際股份有限公司董事長

　　很難想像簡滄圳最得意的是 CITYLINK 商場廁所設計。他提到有些商場廁所設計不良，從門口就可看到小便斗或女廁洗手區域，完畢時洗乾淨的手還得去握廁所把手。CITYLINK 的廁所很不一樣，特地採迂迴動線設計，沒有大門，卻也看不到廁所裡面。

　　女廁被譽為六星級空間，比百貨或飯店更寬敞。設有一整排鏡子的梳妝區，乾淨、明亮。簡滄圳收過同仁傳輸的圖檔，證明附近的粉領上班族甚至會在廁所裡用餐，代表廁所的舒適度超乎想像，也是顧客們最在意的空間。

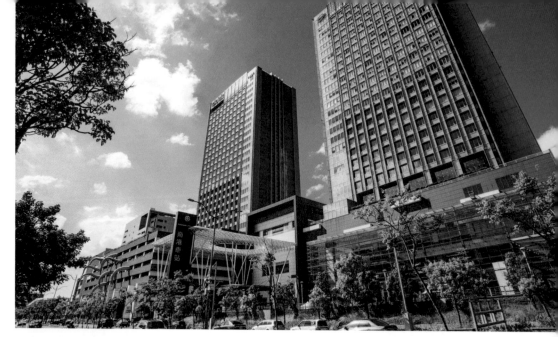

▲蛻變後的南港車站包括
三棟商辦大樓,以及一棟
停車場。

南港車站
全臺最大車站百貨商城

→

【歷史篇】
貨站變潮地
帶領城市向前行

　　今日的南港車站,在嶄新的摩天大樓裡,臺鐵、高鐵、北
捷交會於此,附近是中長途巴士轉運站,以及生技園區、軟體
園區和多間中小學校,移動人潮不斷。也許你無法想像,在這
一切之前的南港車站,是曾被稱為「黑鄉」的南港運貨中心,
存放著滿滿的米糧,亦是多列火車集散的調車場。

─── 大臺北貨物轉運中心

　　南港因基隆河穿越帶來航運之便，成為在地農產集散地，清末臺灣巡撫劉銘傳修築鐵路，大稻埕至基隆的鐵路於1891年通車，兩年後在南港設立火車碼頭。日治時代的1899年，煤礦產業和磚瓦廠崛起，人口逐漸移入南港，因應客貨運需求，改為南港乘降場，1914年擴建為木造車站。

　　當時的南港站貨運業務相當繁忙，為配合工廠出貨，不但在車站旁設立煤炭與砂石貨場，也興建台肥南港廠、化工廠、麵粉廠等支線，方便從工廠直接運貨上火車，成為大臺北地區的貨物轉運中心。老臺鐵人對於南港站的記憶還停留在四棟四層樓的糧倉中心，每層樓面積廣達五百坪，存放著糧食局用火車運送至此的大批米糧。1952年，政府於此定期發送米糧給全國公務員，直到1970年代後，以代金取代米糧分配，糧倉中心便改為大型倉庫使用。

　　糧倉中心之後改做南港調車場，曾是北臺灣最重要的列車整備基地。配合1983年啟動的臺北都會區鐵路地下化工程，南港車站的地貌再度進化，調車場於1985年移往七堵，新建車站工程則自2001年開始，2008年地下化的南港站啟用。

　　鐵路地下化工程歷經二十八年，最後一公里路是2011年完工的松山至南港段，同年捷運南港站啟用，三年後車站地面層的共構大樓對外營業。2016年高鐵南港到臺北段通車，南港站的整體面貌於是蛻變完成，成為臺北地區第三座三鐵共站的轉運據點，是全國最大規模的鐵路車站建築量體及百貨商城。

▲鐵路地下化時期的南港臨時站。（張世欣提供）

▲鮮麗多彩的科技外觀代表跟著產業一起升級的南港車站,已經準備好往前走。

科技與多彩
一躍攀上最前端

蛻變後的南港車站,包括三棟商辦大樓,以及一棟停車場。大樓分為潤泰創新國際股份有限公司(簡稱潤泰創新)規劃的 CITYLINK 南港店,及環球購物中心經營的 Global Mall 南港車站,兩者創造出年營業額新臺幣十多億元。

自營業以來,南港車站進出人次每年約成長 15%,另根據臺北捷運資料,南港商圈所在的南港捷運站進出人次,從 2014 年的 664 萬,增加到 2019 年的 1,257 萬,五年成長 89%,居臺北十大商圈之冠。

──── 首次 BOT 車站土地變黃金

臺鐵局第一次以 BOT 模式與民間企業合作開發車站資產,就是南港車站大樓。從一開始就參與的潤泰創新,2006 年承接南港車站大樓 BOT 案,董事長簡滄圳坦言當時的確相當忐忑,2004 年的南港仍是工業區,車站以貨運為主,人車稀少。然而政府的都市計畫藍圖裡,預計讓南港成為臺北下一個黃金十年的東區門戶,未來的南港將兼具交通、軟體、生技、會展和新創等五大功能,周邊的南港展覽館、南港軟體園區和國家生技園區等正在動工,以及結合三鐵、中長途客運轉運站的交通優勢,讓潤泰創新下決心投入 47.69 億元和無數創意,當時是國內首家全程承接施工、招商到營運的單一企業。

潤泰創新選擇與日本最大的日建設計株式會社合作規劃三十層雙塔大樓，提出先進技術、傳統文化、自然環境的概念，呼應南港以過去承載未來的夢想。在施工期間，六福集團即承租旅館樓層，與萬豪國際集團合作，斥資十億元打造六福萬怡酒店，為南港地區第一間五星國際品牌飯店。近一萬七千坪的辦公空間，同樣在興建時就接近滿租，美商英特爾、匯豐銀行皆將總部遷移至此，帶來大量的就業機會。潤泰創新指出，南港完整的交通運輸網，將吸引更多企業進駐，這同步反應在商辦租金上，2019 年漲幅達 14%，居北市各行政區之冠。

── 人文帶來新風貌

　　要為擁有最高端的生技和軟體產業的南港，帶來什麼樣的生活休閒體驗？簡滄圳覺得「人文」是最好的答案，以陽光、慢活、駐足、購物的悠閒氛圍，留住腳步匆忙的流動人潮。CITYLINK 南港店率先於 2014 年對外營業，是南港地區首家百貨。在他的堅持下，以專門店的方式，從外國引進多家人氣品牌的亞洲首店，包括全世界最美書店的蔦屋書店則在 2019 年以親子主題入駐。

　　事實印證眼光獨到，歷經十年籌備，南港車站大樓在 2016 年全面營運，高鐵南港站當年 5 月通車後，挾著高鐵北

▶ CITYLINK 南港店以專門店的方式，引進包括全世界最美書店蔦屋書店在內的多家人氣品牌亞洲首店。

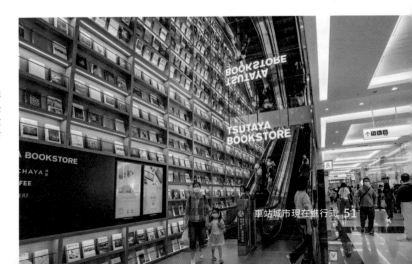

◀ 採 ROT 合 作 模 式 的 Global Mall 南 港 車 站，投注 1.9 億元重新打造動線，引入多達四十個獨家品牌。

臺鐵甘苦談　順利營運才可放下心中大石

　　南港車站地下化新站體啟用後，搭火車到這裡的乘客，除了看見基本車站服務設施及一至二間便利商店外，工程圍籬是最常見的光景；從整建期到營運差不多經歷了一年時間，才讓計畫拍板敲定，成為現在明亮又活潑的車站空間。南港車站因為有潤泰和冠德兩家業者先後進駐，資產開發中心擔任中間協調的角色，從水電、動線、電梯、電費分攤到消防設備等等，每一個細項都必須透過多次討論，為了達到三方共贏，所以有比較長的協調時間。

　　資產開發中心成員常說：「一個案子標出去才是挑戰的開始。」因為標出去之後，還必須克服許多困難，才可以讓業者順利營運，臺鐵盡可能的幫業者解決問題後，直到正式營運才能將心中大石放下，其實過程沒有想像中的容易。

端第一站優勢，帶進了三分之一的乘客轉至南港搭車，加上捷運、臺鐵的搭乘人次，每天運輸量達 6 萬人，2019 年商場的營業收入破新臺幣 10 億萬元。

──── 打造帶狀生活娛樂購物中心

　　同樣是營造背景，環球購物中心董事長馬志綱看好三鐵帶來的人潮，便捷的交通也牽動了居住人口和商業機會，而且車站周邊沒有主要商圈，在企業和住家進駐後，消費潛力可期，決心跨足南港車站的商場營運。從經營房地產的建商，到規劃三千坪商場的經營者，馬志綱強調不管哪個角色，都要做永續的事業。為了更貼近南港的區域發展，採 ROT 合作模式的 Global Mall 南港車站，2016 年進駐後，投注 1.9 億元重新

熟客引路 1

簡滄圳　潤泰創新國際股份有限公司董事長

　　對現狀永遠不滿足，才會持續的求進步，潤泰董事長簡滄圳心目中的 CITYLINK 南港店必須一直變化，尋找顧客的喜好，隨時做改裝調整。他首推全臺最大的蔦屋書店，在設計上的用心，值得細細觀察。其次，觀察到現代人重視養生，另推薦 Wired Chaya 茶屋及 2019 年引進臺灣的日立食牛排店 IKINARI STEAK。

熟客引路 2

林雨虹　環球購物中心南港車站營業經理

　　1 樓的電梯天井，是挑高露天的一方空間，親近一年四季的時令更迭，迎來一天二十四小時的光影變化，整面綠意品牌牆旁，沿著商場外側的一排休憩桌椅區與車站外的啤酒餐廳，是營業經理林雨虹最喜歡的角落。下班後來這裡，來點炸物和現壓啤酒，不管是自己放鬆或跟同事聚餐，都很愜意。

打造動線，並在 2018 和 2019 年陸續調整，改裝幅度高達四成，引入多達四十個獨家品牌。

環球購物中心營業經理林雨虹指出，Global Mall 南港車站與三鐵車站直接連通，周邊商辦大樓和工業園區的上班族、展覽的參觀人潮，每月來往數百萬人次。因應通勤族和商務客買了就走的特性，美食街提供容易攜帶、備餐快速的外帶服務。環球在規劃 Global Mall 南港車站的每一環節時，會就來往顧客做消費行為分析，其次用快閃店製造話題試水溫。有了市場調查和數字的背書，Global Mall 大膽跳脫車站固定的通勤客群設定，也針對周圍區域的住家來客規劃出適宜的商場設施。

──── **新車站帶來城市新風景**

鐵路地下化之後的南港，土地空間重整，成為房價適中的新興社區，吸引不少小家庭入住，因應小家庭的生活機能需求，Global Mall 除了引進超商、藥妝店、剪髮造形店、生活雜貨等。考量到附近親子家庭的需求，在美食街之外的小飯館區，規劃出親子共食座位空間，讓家長可以跟著小朋友坐在同樣高度的椅子上用餐，更能增進親子間的感情。

Global Mall 有兩處親子樂園進駐，趣遊樂園由貝兒絲樂園經營，為 1 至 8 歲的嬰幼兒定期舉辦帶動跳、親子手作課程、寶寶爬行比賽。Crazy Cart Café 以全臺第一家甩尾主題餐廳落腳此處，首創室內的雙層卡丁車賽道，不受天候影響，隨時可以開著卡丁車上下坡和過山洞，感受刺激的速度感。不只滿足交通人潮的快速需求，更是貼近居家生活的娛樂購物中心，Global Mall 南港車站自開幕以來，每年業績呈雙位數成長，館內人潮在 2019 年達 950 萬人次。

臺北流行音樂中心　潮人聚集地

　　歷經十七年的規劃和工程，臺北流行音樂中心於 2020 年 9 月正式啟用，建築靈感來自古羅馬廣場，利用環狀空間集結藝術、商業、市集和演出，打造「臺灣流行音樂心臟」的地位。以市民大道分為南北基地，北是外觀有如臺灣山岳的表演廳，南基地則是以主題策展來呈現臺灣流行音樂面貌的「流行音樂文化館」，及以培育臺灣音樂人才為目標的「產業區」等共三場館。

南港新生活樞紐　臺鐵南港調車場都市更新案

　　南港調車場過去是臺鐵西部縱貫線的車輛調度中心，每天有許多車輛進出。隨著臺鐵南港調車場基地遷移七堵調車場、松山南港鐵路地下化通車，原本的南港調車場工業區土地有了其他更多的用途。2015 年由國泰建設合作聯盟的南港國際公司取得標案，將以都市更新手法將南港調車場約 5.44 公頃土地轉型為新園區，導入商務、住宿、購物、公益設施及開放空間等多元複合機能。「臺鐵南港調車場都市更新案」做為臺鐵首例公辦都更案，也是臺北市政府首例同意其他政府機關公開評選都市更新事業實施者的首案，如何使得原有工業區土地轉為南港新生活樞紐，備受矚目。

南港新新公園　親子樂活區

　　占地 2.5 公頃，原是臺鐵南港調車場部分土地，設計為生態的濕地公園，為社區環境帶來親水與綠意氛圍。2020 年落成，園區地勢採外高內低，中央的水池可收納雨水和四周池水，既可滯洪防災，也有助營造濕地生態。平日種滿睡蓮，架有賞景木棧道，周邊有落羽松林區、挺水植物區等，視野相當寬闊，可遠眺臺北 101。園內有專為親子打造的遊樂設施，像磨石子溜滑梯、溜索、平衡木等。

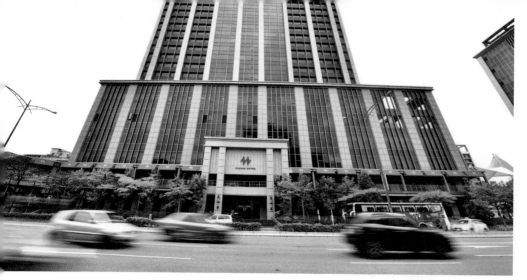

▲整個 BOT 案包括三棟建築物，第一棟是萬華車站進站大樓（西棟），3 樓以上全部屬於臺北凱達大飯店。

萬華車站
用在地感營造與眾不同

————————————➤

【歷史篇】

回到艋舺歷史舊時光的探索

清晨的曙光剛剛灑落，街坊尚在睡夢之間，但萬華車站早已是人潮摩肩接踵，貨運火車一到站，拉貨的工人馬上卸貨分裝到板車上，送往臺北市各大市場；接著，客運列車也即將進站，載著北上謀職的人力來到車站旁的職業介紹所找頭路，1960 至 1970 年代的萬華火車站，站前人來人往、門庭若市，更是北部人力與貨物的重要中繼點。

「北上找工作的人聽到萬華站要到了，就知道臺北要到了，該是時候整理行囊、準備下車了，那時候的萬華站給人一

種充滿希望的印象。」臺鐵文化志工隊表示，當年萬華車站是個勞力高度密集的地方，不只肩負著轉運、銜接旅客，貨運業務更是繁忙，至今仍是臺北地區唯一辦理貨運行包以及托運業務的一站，但隨著 1979 年高速公路開通之後，客貨量逐年銳減，風華不再。

1988 年，鋼筋混泥土的現代化站房落成啟用，1992 年「萬板專案」開工，歷時七年，在 1999 年完工通車，不過整體進出站人潮只剩下龍山寺進香客及觀光客，臺鐵退休員工感嘆地說：「萬華車站前後被臺北及板橋兩大站夾著，許多對號列車過站不停，直奔臺北，萬華熱鬧不再，日本時代留下來的庶民氣息繚繞在車站周邊的街道上。」

──── 新裡有舊　屬於萬華的接地氣

所幸，萬華車站雙子星 BOT 案在 2014 年開始動工，約三年後完工，整個 BOT 案包括三棟建築物：第一棟是萬華車站進站大樓（西棟），上方共構建築物二十六層，全部屬於「臺北凱達大飯店」（Caesaar Metro），第二棟是萬華車站出站大樓（東棟），上方建物共十六層，其中大半是臺北市政府的行政單位及醫院辦公室，十三樓以上是飯店、餐飲等設施，第三棟是位於西南方的停車塔，三棟建築物皆以空橋連結，引來的人流為在地帶來商機，整體呈現出新穎、舒適的景象。

挑高的售票大廳，予人簡潔明亮感，西側醒目的彩繪玻璃，在白天陽光映照下，光影灑落在大廳中靈動美麗，步出車站後，兩旁綠樹扶疏，一路沿著艋舺大道往南北兩端延伸，襯著對街的低矮樓房及不遠處的百年洋樓古蹟、龍山寺等文化遺產，讓人輕而易舉的在現代中找到沉靜、懷舊的往日情懷。

▲早期的萬華火車站為木造站房。

無可取代的人文底蘊
擦亮獨特性

　　龍山寺、青草巷、剝皮寮、華西街夜市、臺灣最北的製糖所,一處處滿載人文歷史的街區宛如星星般,散落在臺北西區的萬華,映照出它的古樸迷人,也正是這份歷史洗禮的內涵,讓萬華無可取代。

　　其中,萬華車站雖然是臺鐵的一等站,但也是所有一等站中,少數沒有太魯閣號和普悠瑪號停靠的一等站,更是所有一等站中,停靠自強號班次最少的車站,加上鄰近的龍山寺捷運通車影響,運輸型態改變造成客運量逐年減少。不過因著強大

▲挑高的售票大廳,給人簡潔明亮感。

的文化底蘊支撐，萬華經過車站翻新、雙子星大樓帶動周邊整體更新再生，加上 12 號公園改建及行政中心大樓落成，即將華麗轉身，凱達大飯店總經理皮金營有信心地說：「萬華豐富的歷史人文資源，深具國際觀光價值，這也正是我們看好它的原因！」

——讓飯店成為地標 一窺北臺灣最早起源地

　　凱達大飯店屬於凱撒飯店連鎖品牌之一，凱撒飯店最成功的合作開發案就是位在臺北車站的臺北凱撒大飯店，「與車站共生的軌道經濟，我們凱撒飯店集團感受最深刻了！」皮金營強調。臺北車站擁有五鐵共構的優勢，人潮從四通八達的交通渠道湧入，帶來蓬勃的商機。這也讓凱撒飯店集團想要複製這份成功經驗，選中位在臺北市與新北市交界的萬華開始布局，首先透過雙子星大樓開發案成功翻轉大眾對於萬華的印象，西站樓高二十六層樓的凱達大飯店更成為西區新指標大樓。

臺鐵甘苦談 旅館納入促參案

　　萬華、松山和南港車站都是有旅館共構的車站，現在看來成為一種特色；當初在準備 BOT 招商時，臺鐵也配合「挑戰 2008：國家發展重點計畫」——觀光客倍增計畫，因應未來觀光發展及開放觀光之需求，在合約中特別要求應設置旅館於車站之中，如今意外成為站體裡的特殊亮點。隨著旅館帶來二十四小時停留的功能，車站的便利和舒適也成為鐵道旅遊的理想據點。

　　萬華車站的旅館大樓是由原站體擴建而來，之前車站規劃地下層就只有一層樓，容納了軌道和月台之後，防空避難設備面積顯得不足，因為這個原因，讓投標者裹足不前。資產開發中心團隊想方設法，四處拜訪民間機構討論解決之道，主動前往內政部解釋，爭取召開建築技術審議委員會後才解決這個問題，這不僅解決了萬華車站 BOT 個案，也解決了未來車站建設都可能發生的通案問題，給了團隊很大鼓舞。

凱達大飯店共有 745 間客房，一開幕就躍升全臺量體第二大的觀光飯店，也是全臺首家與臺鐵車站共構的飯店，瞄準萬華的歷史人文景觀，加上特色在地小吃，深受外國背包客喜愛，因此，凱達主攻自由行的觀光客市場，開幕後，連續二年旅客觀光人次都上看約一百萬人次，2019 年住房率高達86%，幾乎等於三家中型飯店的總量。

　　「人潮的流動逐漸從東區移往西區，有別於東區的高價飯店，西區就是要主打高 CP 值。」皮金營明白的指出。因此，為了讓住客感受到高性價比，飯店在車站改建後，陸續投入超過五千萬元來做好基礎設施、清潔、保全及美化，讓旅客能夠享受萬華鬧中取靜的文史溫度。

──── 融入在地　翻轉生活風格

　　不單只是經營好星級飯店，凱達肩負著翻轉萬華的使命，因此，與一般飯店經營者有相當不同的策略：走進鄉里。「萬華的古都感讓人自然而然想與在地互動。」皮金營如數家珍地說，「萬華區共有 36 個里，每位里長我都認識，我們還有專門團隊與里長互動，一年會有一次聚會。」

　　而凱達的中餐廳就名為「家宴」，正是把飯店定位為「在地人宴請外地親朋好友的地方」。皮金營也觀察到一個很有趣的現象，每週一固定的休市日，飯店內都是本地的萬華居民攜家帶眷來用餐，週一不再是制式的 Blue Monday，而是凱達飯店的 Family day。接下來，凱達還陸續贊助了在地廟會以及健走活動，也提供里民用餐的折扣，用實際行動回饋萬華在地居民。

皮金營提及，原本還擔心飯店的建造或餐廳是否能受到當地居民的支持，怕大樓影響了具有文化涵義的景觀，或是餐廳搶走小吃的生意而遭到鄉里反彈，如今意外的與當地創造出共生繁榮，也帶動飯店周邊的衛星商家業績蒸蒸日上。新車站大樓與舊市區相容無違和感，萬華的懷舊街道依然存在著庶民聚落，車站猶如打開舊時光的視窗，載著新旅客前來一窺萬華的百年風情。

　　臺鐵與凱達合作開發案帶動當地商業活動，加上臺北市府力推的「西區軸線翻轉計畫」，讓萬華車站華麗轉身，根據臺北市主計處家庭收支調查，2014 至 2017 年間，萬華區每戶可支配所得從每年 102 萬元成長至 121 萬，增加逾 19 萬元，遠超過臺北其他 11 個行政區，早已擺脫了「臺北最窮區」。

　　隨著西門徒步區、臺北雙子星以及萬華車站 BOT 的陸續完工，萬華擺脫昔日老態，展現出全新的生命力，加上 2025 年萬大線通車刺激商圈再升級，皮金營期盼萬華能成為「流行與傳統並存、百年繁華的傳奇之都」。

熟客引路

皮金營
凱撒飯店連鎖資深副總裁、凱達大飯店總經理

　　萬華車站的地理位置造就了它獨特的文化底蘊，濃厚的在地情感牽引著合作案啟動，像認識新朋友一樣重新認識萬華。俗話說「一府二鹿三艋舺」，1920 年代萬華曾是臺北盆地裡最繁華的聚落，卻逐漸走向沒落，我們肩負讓艋舺重現往日榮光使命，第一步就從萬華車站開始。一走進車站大廳，醒目的彩繪玻璃讓印象煥然一新，讓整個售票大廳也活潑了起來，跳脫大眾對火車站的傳統印象。萬華是適合步行的街區，希望旅客來到這裡，帶著愉悅好奇心情，開啟一趟輕旅行。

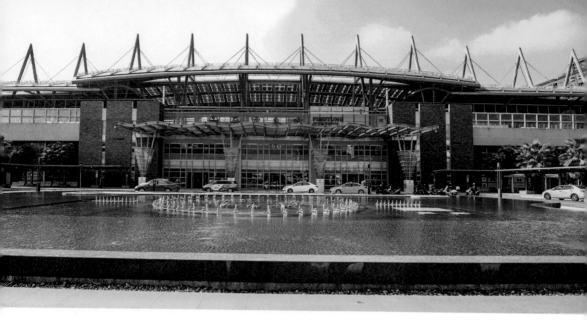

屏東車站 + 潮州車站
逛車站成為生活一部分

→

【歷史篇】

從打狗至阿猴 載運糖業的鐵道

　　1908 年,臺灣鐵路縱貫線通車,但僅到打狗(今高雄),若要延伸至阿猴(今屏東),就得經過湍急廣闊的下淡水溪(今高屏溪)。雖然當時已有從九曲堂到阿猴的糖業鐵道,但木造便橋老是在雨季被沖垮,使交通中斷外還耗損不少成本,於是 1911 年展開下淡水溪築橋工程,耗時兩年,長達 1,526 公尺、二十四座桁架的東洋第一大橋在 1913 年底竣工,隔年 2 月通車,使縱貫線終於能南下推進阿猴,而阿猴驛也在 1913 年 12

月 24 日設站完成，準備迎接往來的旅客。

　　第一代的阿猴驛是木造車站，面積僅有 324 平方公尺，外觀古樸典雅，十分可愛。1920 年因地方改制，阿猴驛改名為屏東站；1961 年屏東人口逐漸增加，站體不堪負荷，遂以鋼筋混凝土進行改建，1962 年 10 月 15 日，比原站體大三倍的屏東車站落成啟用。

　　五十年之後，鐵軌離開地表，飛到空中。因應「臺鐵高雄到屏東潮州捷運化建設計畫」，鐵道從六塊厝之後開始往上爬，展開鐵路高架化工程。軌道位置改變，站體也必須改變，採「半半施工」的方式，先在舊站體的後方架起軌道，建造有如戰艦的新站體，當時新舊站體並列，更能感覺新站體的廣闊與雄偉。

　　新站體在 2017 年 1 月 25 日啟用，以光電玻璃為頂蓋讓陽光穿透，挑高的大廳有排灣族藝術家撒古流的青銅雕像作品——太陽的小孩，屏東車站站長郭坤岳笑著說，常常有遊客撫摸婦女雕像的孕肚，好孕好運，無論男女都能呼應所求。地板上也藏有原住民的圖騰紋樣，等著旅客發現。

──── 嶄新潮州車站　南部火車基地

▲早期的屏東車站。

　　潮州車站也是高架化的其中一座車站。當年阿猴驛完工之後，鐵道部在 1916 年提出興建枋寮線的計畫，並於 1917 年 12 月動工、1920 年 2 月軌道通至潮州，車站也在同年的 2 月 22 日完成設站。初始一樣是木造站房，亦經過鋼筋混凝土改建，2013 年第三代高架化之後的站體完工，成為現今潮州車站的模樣。

經營在地客群
良性循環留人在家鄉

　　屏東與潮州新站都打通了前後站，旅客能從四面八方進站，人潮更易流動與聚集，在寬廣的站內空間，為服務旅客的便利需求，商場經營順勢而生。潮州新站不只站體改建，還從原本的三等站變成一等站，屋頂是大武山起伏的稜線，底下則是海浪浮動的波紋。外牆上一個個圓孔都是等車時的觀景窗，從月台上看去，紅焰夕陽或青翠山系，都讓人一到站就感到舒心。

──── 引進多元品牌　第一時間認識屏東

　　屏東新站的空間整潔明亮，氣氛輕鬆愉快，沿著火車剪影下的招牌一路逛，一邊是美食，一邊是生活，讓趕車或返家者的腳步緩慢駐足。2樓規劃遊樂場、書店、藥妝店，讓家庭成員各自滿足。店面之外還有一些小角落，有時舉辦在地市集，有時擺上桌椅，讓旅客自在休息。

　　屏東太平洋百貨（簡稱屏東太平洋）總經理劉智弘表示，從商業經營的角度來看，標下屏東站與潮州站商場經營權，是看好兩座車站皆位於市中心的優勢，站體結合火車與客運站的聚客力，與市內逐漸暢通的交通運輸網絡，劉智弘以深耕屏東二十年的經驗與數據判斷，認為車站商場能充實百貨本館在生活用品、運動休閒等區塊的豐富性，讓更多品牌進入屏東，留住屏東人在地消費。

——精選在地品牌 增加就業機會

　　另一項情感因素則是屏東太平洋選擇車站經營商城的理由。副董事長劉忠志曾是臺鐵人，對鐵道運輸很有感情，一得知臺鐵招標，便積極參與。身為區域型的百貨公司，員工多半是屏東人，得利於在地，也因此產生使命感，基於投資自己的家鄉動力驅使，創造更多的就業機會，運轉在地經濟促進良性循環。

　　商場招商有其祕訣，就是引進屏東在地品牌。劉智弘說：「屏東車站是認識屏東的窗口，遊客第一站就能接觸到本地商家嚴選特色產品，離開之前再把風土好物帶出去。」像是榮獲屏東十大伴手禮的在地商家「多麥綠」、「皇家馬德里」餐廳、

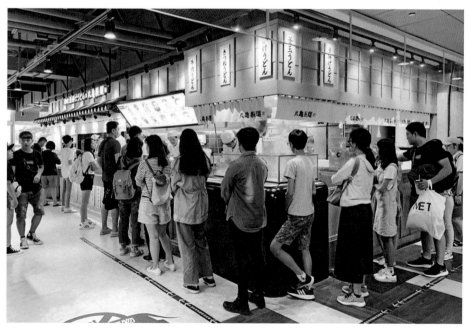

▲屏東車站 2 樓商場邀請知名美食品牌合作進駐，期望發揮加乘效益。（屏東太平洋百貨提供）

「帝亞布勒」咖啡餐酒館、「杯沿溫度」咖啡等，都是屏東在地有口碑的店。

──── 知名品牌來敲門 不只過客還有在地客

經營商場最耗心力就是首批招商，這樣的困難點沒在潮州站出現，反而吸引諸多知名品牌尋求合作。潮州是屏東縣發展最快速的城鎮，銀行、賣場等商辦機構林立，但當地沒有商場，且街道與店面都十分老舊，很難覓得完整商業空間，讓一些有意插旗的大品牌苦無店面可用。

劉智弘說：「大品牌業者一聽到我們要在潮州車站招商，馬上和我們聯絡，剛好也想把一些新品牌導入潮州，服務在地鄉親。」例如健身工廠進駐之後，直接受惠於車站商場的交通便利性，不到半年會員人數直逼三千，超乎預期的好成績也讓業者相當驚喜。

臺鐵甘苦談 從平面圖裡想像未來

當屏東和潮州車站評估有標租車站商業空間的潛力時，局裡長官們多次南下屏東瞭解可能的困境，帶隊前往縣政府開會溝通爭取，才獲縣府同意核准車站多目標使用的可營業面積範圍及項目內容。屏東車站商業空間真正開始著手標租時，新車站尚未興建完成，僅拿著平面圖，就要開始規劃未來商場的模樣，展開標租程序，相關實體、建材、空間品質都難以想像，業者也提出各式問題，這對於未具有建築土木相關背景的同仁都是很大的考驗。

其實在整個標租開發歷程中，從前期的車站多目標申請到營運契約研議，都必須資產開發中心各單位的專長協助，而營運團隊要進場裝修時，也需要屏東車站及電務段協助施工，才順利讓車站商場提前開幕。要成就一個案件，一定需要臺鐵這個大家庭內部成員的支持和協力。

▼現今潮州車站的模樣是 2013 年第三代高架之後的完工成果。

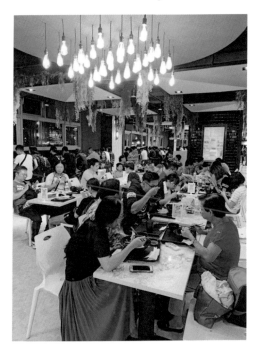
▲車站美食街吸引滿滿的用餐人潮。(屏東太平洋百貨提供)

另一個與招商息息相關的,是設定客人的樣貌。與北部以餐廳、伴手禮為主的車站商場不同,屏東與潮州車站的客層鎖定不只旅客,還有在地居民。劉智弘分析,區域型百貨規劃大多以六成做吃的,四成做百貨類、生活類,還會導入便利性高的是藥妝店、玩具店、扭蛋店。

不是只有搭車的時候才來車站,劉智弘不以最大產值為優先,加入育樂性質創造融入生活的舒適空間,讓民眾自然而然的想來車站逛街閒晃。抓六成是搭車的客人,四成是在地的客人,尤其觀察到假日很需要親子空間,所以二樓就規劃給挖沙咪歡樂親子館,給小朋友盡情玩樂。

——— 與臺鐵相互合作　打造舒適的商場空間

臺鐵的空間規劃以運輸為主,所以蓋新站體的時候,雖然有預留商業空間,但仍無法全面考量商業需求的細節,因此在後續商場進駐時,無論是臺鐵或屏東太平洋,都得花費許多心力在空間設計與合法的溝通上。如當時潮州車站將開放空間改為室內商場,就必須通過消防安檢、無障礙設施、室內裝修等相關法規;而屏東車站雖然原本就是室內空間,但天花板高度太低,不適合商場使用,不僅具有壓迫感也無法藏管線,只能拆除重做。

但又不只是拆掉重做這麼簡單,臺鐵系統單位繁多,職掌

範圍不同，溝通窗口複雜；而身為公家機構，本身就有嚴苛的條件限制，不像民間機構彈性較大，像是拉瓦斯管線，就必須由臺鐵的資產開發中心與站方、附近居民協商溝通，請專業人士評估線路，再與瓦斯管線廠商、屏東太平洋百貨反覆確認，才能真正動工。

臺鐵和百貨業者因在意觀點不同，考量層面各異，有很多需要磨合之處，但是都有一個最重要的共同目標——服務所有來屏東站與潮州站的顧客，在兩相合作之下，屏東驛站順利在 2018 年底開幕，迎接 2019 年的屏東燈會，體驗第一波的軌道經濟。

——— 鐵道觀光正時興　來屏東更便利好玩

「搭火車旅行是最輕鬆的方式。」劉智弘觀察。在縣政府積極推廣觀光之後，從高雄、臺南、甚至臺東來屏東的旅客變多了；從中北部來的遊客不用轉車就能直達屏東，也大幅提升來此旅遊的意願。

而商場自 2019 年營運以來，屏東車站與潮州車站的旅客數都較去年同期成長 16% 與 10%，顯示交通便利搭配舒適商場，便能發揮軌道經濟的優勢。自營運以來，2 座車站商場的消費客數突破 150 萬人次，業績已破億元，未來將以營收翻倍為目標，持續優化商場，增加更多親子客群的互動空間，讓服務更貼近旅客需求。目前也陸續與在地學校、社團合作，讓更多屏東的美好被看見。

未來若能更加發揮「軌道經濟」優勢，劉智弘笑著許願，希望臺鐵網絡能延伸支線到恆春，「畢竟每次要去墾丁，都會

在台一線塞車。」若真能實現，不僅免受塞車之苦，且遊客的
行程規劃也能更加豐富，從屏東一路玩到恆春，真是再完美不
過的連假遊程了。

────── 未來的觀光新亮點 潮州機廠

因應高雄的鐵路工程地下化，原本位於高雄車站周邊的高
雄機務段與高雄檢修段、調車場，一舉南遷至潮州，建造讓鐵
道迷稱為「南部最大火車醫院」的「潮州車輛基地」。

潮州機廠未來不僅僅是維修車輛的地方，也會開放讓大家
親近火車的亮點。機廠內將打造景觀美麗的人工滯洪池，遊客
來這裡可以參觀維修列車的現況，也有一些火車展示平台、運
用舊車廂來做為商店展售空間，甚至可能包含住宿設備，儼然
是一處健全且有趣的列車觀光工廠。不論是不是鐵道迷，一定
能在觀光機廠找到樂趣。

熟客引路

劉智弘 屏東太平洋百貨總經理

生長於屏東，父親曾是臺鐵人員，小時候總是跟
母親一起搭火車上學，坐火車是童年裡最甜美的記憶；
也因為有這份感情，投入成為招商經營者就必須格外
用心，更何況是自己的家鄉。

現在的屏東車站則有著與國際接軌的雄心壯志，儼然有五星級車站
雛形，大器的設計，展現企圖心。最喜歡的角落是在商場裡「驛站食堂」
的休憩空間，有暖黃的燈光與溫馨的氛圍，在裡面吃東西、聊天很舒適。
來到蛻變後的屏東，一定會感到有所不同。

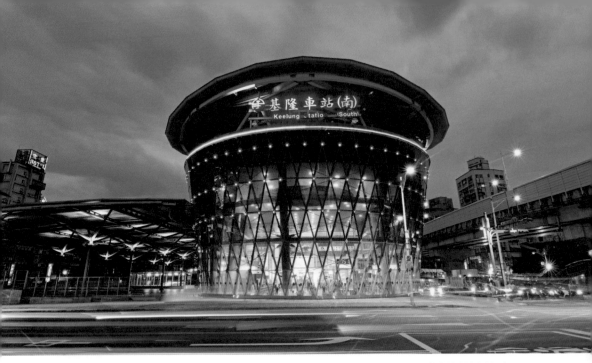

▲夜幕中的南站廣場，在
華燈的點綴下迎來基隆人
的讚嘆。

基隆車站
港都裡的陸運創新

→

【歷史篇】
百年鐵路起點
嶄新建設再現風華

　　清代劉銘傳擔任臺灣巡撫時興築了臺灣第一條鐵路，也揭
開臺灣鋼鐵時代的來臨，在他的擘劃之下，陸續完成基隆到新
竹段的鐵路。日本統治期間，將劉銘傳原先鐵道的規劃打掉重
來，使得如今鐵道與當時規劃的路線，重疊處不多。

位於基隆的獅球嶺隧道是清代施工過程最為艱鉅的一段，當時聘請英、德工程師，動用兵隊興建，工程浩大，劉銘傳並親自題匾「曠宇天開」。獅球嶺隧道由於穿山隧道的坡度過大，轉彎又急，不利鐵道列車通行，日治後同樣遭到停用的命運，日方將路線改道，也就是如今縱貫鐵路行經的三坑仔路段。二次大戰後，隧道因被設為管制區，幸運的保留下來，這也是目前臺灣僅存的一條清代隧道，後來改名為「劉銘傳隧道」。

──── 鐵道 0 公里的起點

　　隨著時代演變，基隆火車站也歷經多次改建。1908 年，臺灣縱貫線鐵路全線通車，北起基隆，南到打狗（如今的高雄）。基隆車站站長李青桐表示，基隆站最代表的就是位於鐵道 0 公里的起點，屬於縱貫線最北邊的始發站。基隆既是北臺灣的門面，也是日本皇族、官員、旅客來臺的第一印象，在日方的設計下，車站被換上紅磚鐘塔式的歐風建築，堪稱臺灣鐵道史上的經典建築。

　　二次大戰後，車站建築受損，在 1965 年至 1967 年間進行改建。對鐵道歷史多有研究的臺鐵文化志工隊隊長俞秋苓指出，基隆車站先是改建為一座鋼筋水泥的兩層樓建築，當時第一層設有候車室、站長室、貴賓室、軍運辦公室等，第二層則是電報房、員工辦公室等，地下室則設有理髮廳及福利社，到了 1967 年才又加蓋第三層。

　　當時車站還設有鐵路餐廳，經由特別訓練的廚師，供應西式餐點及排骨飯，屬於高級的美食。早期在臺鐵服務時，當時工資一天約 10 元，一份套餐就要價 5 元，是她難以負荷的美味。某次有幸接受招待，第一次踏進鐵路餐廳品嘗，當時那份

▲早期的基隆車站。

餐點的滋味令她至今仍印象深刻。

─────邁入下一世紀的火車站

　　早期基隆車站屬於基隆運務段，火車的運行，為基隆車站周遭帶進人潮，促進當地旅遊蓬勃發展，包括至今仍高居人氣排行榜的基隆廟口。同時火車拉近了基隆與臺北的距離，尤其後來推行臺鐵捷運化政策，增設通勤站，擴大臺鐵服務範圍，於是增加了百福、三坑及汐科車站。

　　2015 年基隆車站改為半地下化，以玻璃帷幕的全新姿態矗立在舊火車站旁，麗陽商場的進駐，提供基隆市民日常及行旅所需，也宣告基隆車站跨入新的里程碑。

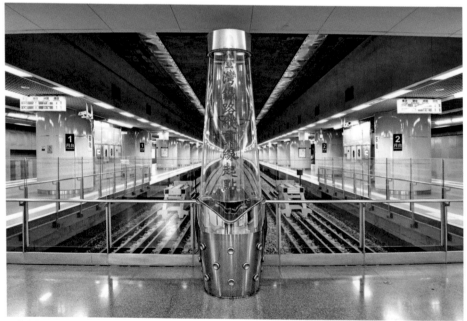

▲基隆車站最代表的就是位於鐵道 0 公里的起點。

媲美歐洲美感的城際轉運站

基隆新站啟用之際，夜幕中的南站廣場在華燈的點綴下，迎來基隆人的讚嘆，基隆市市長林右昌回想當時的盛況說：「一蓋好了之後這張照片在網路瘋傳，大家還以為是國外的車站！」南站廣場嶄新的面貌，成為基隆市政府舉辦活動的重要場地。

2019 年林右昌更首次舉辦棒球 LIVE 戶外轉播賽，在 12 強預賽，中華對決日本的關鍵賽場次，邀請大家一起為中華隊加油，未來也將舉辦市集等活動，活絡火車站周邊人氣。而對於火車站周邊的規劃，林右昌預告還有「國家級」的建設，正如火如荼進行中。

── 臺灣現代化的起點　交通轉運的核心

在一百年多前海運當道之際，基隆港口的優勢輔以鄰近金九地區盛產煤礦，陸續受到推廣洋務運動的劉銘傳及日治時期日本總督的重視，大力建設加速工業化的鐵路工程，歷經一段輝煌歲月。在林右昌眼中，基隆可說是臺灣現代化的起點，而一切的源起，來自鐵路的建設。

基隆在 1980 年代之後，經過長時間的沉寂與沒落，使得基隆的港口及火車站的地位大幅改變。基隆市的火車、公車、長途客運及計程車，四散在東西南北方，林右昌坦言：「不是很現代的一種交通運輸及規劃方式。」於是他上任前便開始構

思，如何將交通建設結合基隆市的都市再生，讓整個火車站周邊的規劃，成為帶動基隆再生的發動引擎，「它不單單只是火車站而已，也能是交通轉運的核心。」一項加速基隆現代化進程的城際轉運站計畫，於焉誕生。

――― **整合與推動　改變大市容**

城際轉運站將城內的大眾運輸全部收攏在一個偌大的空間之中，採用歐洲式大頂棚串接起來，未來民眾不用在綿綿的雨絲裡，狼狼撐傘轉乘各式交通工具之間，夏季也可達到通風節能之效。城際轉運站 2019 年 6 月動工，預計將於 2021 年 7、8 月間完工，而臺鐵居關鍵位置，基隆市政府也積極推動相關合作案。

其中一項是備受矚目的「基隆火車站南站複合式停車場招商案」，由於整個火車站周邊廊帶缺乏停車空間，這項由臺鐵方面提供四千兩百坪土地，委託基隆市政府公開徵求民間自提投資方案，可望加速公共建設推動及活絡商業活動。

―――▽ **臺鐵甘苦談　共同攜手打造軌道經濟**

臺鐵的資產開發關乎整個國家的軌道經濟，原本就應該從更高的市政高度一起擘劃下手，才可以有更完善的風貌；臺鐵在軌道經濟 4.0 中體認到這個概念，於是由局長帶隊前往各縣市拜訪首長，建立友誼和認同，一起打造理想的軌道經濟願景。

遇到有著相同默契和理念的地方首長，就可以順利推行，也讓城市風景煥然一新。基隆車站的南側停車場促參案是臺鐵第一次與地方政府、交通部共同合作，在臺鐵路軌上方多目標使用結合民間促參方式公開招商的停車場複合商場開發案，要能滿足公共需求又同時活絡地方經濟，請大家拭目以待。

▲未來整個內港一次將可停泊五艘遊輪。

　　林右昌特別指出這是一項重要的合作案，並說：「臺鐵想要進行周邊土地的資產活化，其實地方政府最能提供協助，尤其基隆市府非常希望火車站周邊土地被有效運用，產生最高效益。我們的態度是這個對臺鐵收益有幫助，也對基隆市的繁榮更有益。」

───三方同心　讓鐵道資產活化

　　這項合作案同時締造了三個臺鐵第一，首先是第一個以軌道上方做多目標使用的企劃，其次，這是臺鐵首次委託地方政府協助規劃與招商，最後一項是此為交通部、臺鐵局與基隆市政府，三方共同推動的鐵道資產活化。針對臺鐵與地方政府首次合作的促參案，過程能夠順利發展，林右昌說：「我給同仁一個觀念，我們是一個團隊，不分單位，同心協力，一起把車站再生的工作做好。」

　　建立起信任基礎及合作模式之後，另一個臺鐵與市政府合作案──基隆西岸纜車計畫──也是現在進行式。這項計畫中，纜車從太平山城往返城際轉運站與火車站，除了推廣基隆

▲基隆車站南站廣場內設有小商場可供休憩、飲食。

當地觀光，在居民日常往返兩地的交通方面，也提供便利的新選項。由於纜車設在火車站北口，大部分是臺鐵持有土地，林右昌提及，目前由交通部提供經費，基隆市府進行可行性評估，若未來可行，也會將車站北口周邊區域一起納入市政資產活化計畫。

　　鐵道在基隆具有重要的歷史意義，臺鐵在基隆重要的古蹟——劉銘傳隧道——因部分坍塌加上風化嚴重，已封閉超過十年的歲月，直到去年才又展開修復工程，林右昌說：「這次我們下決心修復，我們自籌了大筆款項，預計 2021 年 3 月完工。」不過，修復過程又遇到幾項難題，原因是隧道另一邊出口為軍方管制的營區，無法開放，再加上受限隧道原本腹地狹小，考量到這兩項限制，未來對外開放，市政擬採限制參觀人數，且經由導覽的深度旅遊來進行。

───坐火車玩海上　創造城市再生

　　透過交通建設，基隆能與千萬人口的大臺北首都圈緊密結合，包括產業、經濟、就業及交通。這裡產生新的都市機能，

進而帶動新產業進駐，例如會議產業及遊輪，同時創造就業機會、產生新的交通流量，這將會是一連串好的效應。林右昌相信基隆具有優質實力，得以扮演「展覽在南港、會議在基隆」的角色。

在觀光產業方面，林右昌認為未來基隆也會是北部海上休閒遊憩的基地，屆時遊輪旅客抵達基隆，不只有去廟口夜市，藉由豐富多元的設施如基隆地標豎梯、纜車及水上巴士，旅客可停留兩天一夜，進行深度的旅行，或搭乘火車、客運到臺北觀光、洽談商務；而搭機抵達桃園的旅客，乘坐火車或捷運又可進到基隆，再搭遊輪離開。

「基隆會跟過去城市想像很不一樣，這個時間點是基隆城市再生的時機。」在林右昌的腦海中，火車不僅是交通工具，將貨運、人們從基隆載出去的功能，鐵路在基隆扮演的角色，將轉為把人流從別處載進來，再搭配城際轉運站及遊輪，讓基隆與國際接軌。未來的基隆，將翻轉成為國際交通的節點，成為臺灣迎接國際旅客的新門戶。

熟客引路

林右昌　基隆市市長

擔任基隆市市長已屆六年，身為基隆人，他猶記得小時候第一次搭火車的情景，那時天還未亮，準備跟家人出門前往臺中的親戚家，坐火車有一種期待的興奮感。出社會後，他跟多數基隆人一樣，通勤搭火車到臺北上班，火車乘載了從小到大時光歲月。

回憶如此美好，所以他還保存著 2000 年通勤的火車月票，並護貝收藏。如今火車站與過往大不相同，他最喜歡南站廣場，市府也常在當地舉辦活動，賦予火車站多元功能，同時帶來基隆新印象。

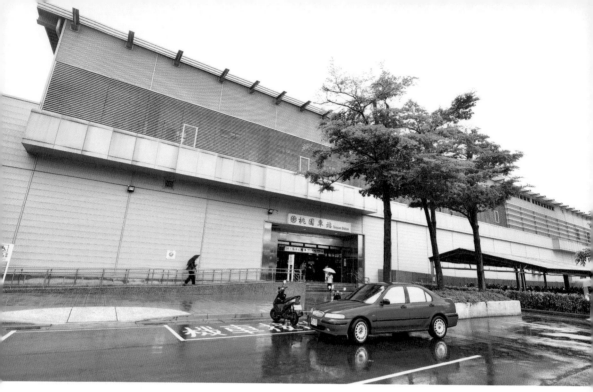

桃園車站
啟動城市新風貌

━━━━━━━━━━━▶

【歷史篇】

貨運大站分段建設迎新生

　　桃園車站於 1893 年設站通車，原名桃仔園站，站體為簡單的木造建築。1905 年（明治 38 年）改稱為桃園站，採用唐洋混風的日式木造設計，別具風情。戰後站體改以混凝土建築，一直沿用到 2015 年。桃園火車站因鄰近設有發電廠、水泥廠

及麵粉廠等，貨運量需求龐大，當時還有林口支線及水泥支線，專門運送原料到各工廠。

隨著海運、陸運的發達，站區逐漸改以服務旅客為主。目前桃園、中壢車站每日進出站人次約有五萬多人，僅次於臺北，運量分居臺鐵第二、三名。這兩站未來規劃為臺鐵、捷運共構的車站，正大舉建設中。

——— 桃園臨時站　服務設施超便利

目前桃園正在鐵路地下化建設階段，桃園車站在 2015 年遷移至臨時站，桃園車站站務人員回憶當時心情說：「剛遷臨時站時，大家都很捨不得，因為對舊站有很多感情。」但舊站的無障礙空間設計較不足，對於攜帶大件行李及行動不便的旅客來說，必須仰賴專人服務才能進出，加上需要愛心服務的旅客人數日益增加，改遷新站、增加與改善設備有著當務之急。

遷入桃園臨時站後，新設置了電梯、電扶梯，大幅增加旅客的便利性。此外，舊站的旅客出入口設在不同位置，遷站後改為相同地點，新加設的 LED 指示系統，明顯的箭頭標示進出動線，也加快旅客進出速度。實際運作後，站務人員明顯感受到遷站後優點，首先旅客的投訴量減少，新設施對旅客確實有幫助，同時也提升車站員工作效率。

▲桃園臨時站二樓商場。

桃園臨時站不只人流量大，東南亞移工所占比率也高，為了提供更優質服務，車站內加入泰國、越南及印尼等多國語言標示。為此，臺鐵員工還前往清真寺學習、交流，帶回多國譯本的經文及拜毯，提供教徒使用，每週臺鐵員工都能獲得外籍移工旅客滿滿的感謝留言回饋。

同時車站內還加入專屬的猴子吉祥物「桃桃」及「園園」，為旅客指引方向，在服務台更有全臺難得一見、以桃花做底的臺鐵 logo，為車站整體注入樂活意象。

───── **中壢車站 等待三年後大蛻變**

中壢車站的設站與桃園同年，臺灣光復後，由於運量大增，原有木造站房不敷使用，於是改建為鋼筋水泥。目前中壢車站分為前、後站，2020 年 10 月新建設好的中壢臨時後站啟用，前、後站原本以地下道連接，改以新設的天橋相連，後站還設有電梯，增加乘客進出站的便利性。

對此，中壢車站站長表示，臨時站在未來三年預計逐步修繕，整建雨棚及美化外觀，歷經這段大興土木的建設黑暗期，火車站將會有大變化。中壢車站一直是當地人生活的重心，過往火車站帶動了前站商圈的發展，未來臺鐵、機場捷運及商店街全都完成地下化之後，將可促進前、後站雙邊平衡發展。

▼桃園市市長鄭文燦表示，新桃園車站未來將有捷運綠線、棕線及桃園鐵路地下化在此交會。（桃園市政府提供）

地下化啟動城市
高速發展的前奏

　　桃園是全臺第一個工業科技大城，許多大廠進駐桃園設廠，擁有多樣化且完整的產業聚落，使得桃園車站運量高居臺鐵第二，而中壢車站也位列第三大站。每天交通尖峰時段，火車站川流不息的人潮，為這兩座城市打響高速發展的前奏。

── 三鐵共構城市之心

　　新桃園車站未來將有捷運綠線、棕線及桃園鐵路地下化在此交會，桃園市市長鄭文燦表示，過程中也將配合車站周邊土地開發，引進商業發展，成為三鐵共構的「都市之心」。藉由捷運串連桃園全區，再與臺鐵交會，形成北北桃一小時軌道生活圈，共享城市在交通、文化、產業及觀光等資源。

　　由於臺鐵列車較長，且爬坡能力不及捷運列車，在桃園、中壢兩處皆採「捷運在下、鐵路在上」的站體結構。未來的新桃園車站將是往地下延伸六層的設計，開挖深度超過四十公尺，將會是目前國內最深入地下的捷運車站。在安全性的考量方面，鄭文燦提及，結構體採用「逆打工法」，即是由上往下施工，利用已施作牆版做為擋土措施，增加結構的穩定性、提高其強度。而施工過程不會受到天候影響，也可減少界面銜接，縮短鐵路地下化工期。

而臺鐵承襲松山車站及南港車站共構開發的經驗，當桃園鐵路地下化綜合規劃核定後，臺鐵力推「鐵路建設工程與車站開發並行」之理念，即刻啟動中壢車站、桃園車站共構開發的招商規劃，希望進入鐵路地下化細部設計階段，讓未來的民間開發機構一同參與設計，減少日後施工面和營運面整合的困擾，也能在通車後，縮短為旅客提供多元旅運服務的等待期。這一變革，將扭轉過往「先工程、後開發」而造成交通黑暗期拉長，車站建築結構及承重均面臨諸多限制的情形。

─── **文化遺蹟未來即將重現**

　　開挖過程中，曾發現了不同年代的歷史遺構，包括大樹林疑似考古遺址、清代劉銘傳鐵道及日治時期的二爪磚及素面磚等。桃園鐵路的興築最早可追溯至清代，當時劉銘傳計劃修建南北向縱貫鐵路，以因應軍事及產業需求，過程十分艱鉅，後來他只完成基隆到臺北的鐵道便去職。繼任巡撫邵友濂接手

▲中壢車站周邊 3D 模擬示意圖。（桃園市政府提供）

臺鐵甘苦談　主動出擊爭取車站建築共構開發

　　臺鐵資產開發團隊以松山、南港、萬華車站 BOT 案的成功經驗，在桃園鐵路地下化可行性及綜合規劃階段，就極力爭取站區要預留複合使用大樓的共構基礎。臺鐵邀約桃園都市發展局首長訪問松山和南港車站親身感受實際的環境，案例經驗拉近雙方的距離，臺鐵成功爭取到桃園、中壢及內壢車站都市計畫容積率提高至380%，增進旅客使用的人工平台亦放寬建蔽率，打開臺鐵車站緊密發展的未來性。

　　經過多番努力，桃園鐵路地下化車站未來發展方向，終於在臺鐵張政源局長任內，與交通部及市政府的三首長會議中獲得認同，奠定百年基礎。雙方共同推動站區地下化，桃園、中壢站區則預留商業共構基礎，提高車站開發強度，臺鐵騰空路廊土地透過跨區回饋提供給市府開闢綠園道。雙北都會區臺鐵車站城市以外的軌道經濟新核心，將看向桃園和中壢車站。

鐵路工程，續完成臺北到新竹段，此路段不但有急陡坡且多彎道，再加上沿途跨越多條河流，最後在經費不足及施工艱困的情形下，他停止往南繼續興建鐵路。

而今臺灣保留下清代軌道遺蹟甚少，此次在桃園挖掘出土的清代鐵道遺構，其歷史價值可謂彌足珍貴。針對出土的清代鐵道，鄭文燦肯定的說：「施工單位依文化資產保存法辦理，同時考量施工環境因素，透過變更施工方式及工程配置，讓文化搶救與站區工程同時進行。」除了邀請考古團隊進駐，過程更完整揭露及記錄，讓文化資產有機會在未來重現。

───無縫城市翻轉後站發展

鐵路建設最直接影響便是促進火車站周邊經濟的發展，鄭文燦發現，過去桃園車站四周由第二級的製造、加工產業帶動都市發展，現在已轉為第三級服務產業，並留有閒置的工業及倉儲用地；此外，原本舊桃園車站沒有設立後站，民眾需經過地下道來到前站搭車，鐵路的分隔無形中拉大前後站商業發展的差距。

熟客引路

鄭文燦　桃園市市長

　　連任兩屆桃園市長的鄭文燦，出生在桃園八德。高中、大學時代就靠著搭火車往返臺北求學，桃園車站是他每日往返的第一站，因此別具意義。「火車站應該是很多人年輕時深厚記憶的地點，和我一樣每天通勤，也有許多美麗的愛情故事在這裡發生，或是離鄉、返家、久別重逢等情節。」

　　車站月台是他最喜歡的角落，這那裡可以看到許多動人故事發生。期待未來全新的桃園車站不只是交通樞紐，也會是美麗且實用的門戶，繼續載運市民完成夢想的任務。

為了翻轉後站發展，臺鐵和市府合作導入以大眾運輸發展為導向（TOD）的都市發展策略，鄭文燦說：「後站閒置工業區及倉儲用地等區域將活化轉型為商業區、客運停車場，而周邊低度利用的住宅區，以附帶條件變更為商業區。」此外，桃園車站周邊也將用增額容積提高土地使用強度，並與臺鐵的車站共構開發大樓連結。他進一步解釋臺鐵地下化後的效益：「工程完成後鐵路路廊騰空，不只將中正路與延平路打通，前後站也不再有阻隔，可以縫合城市紋理和前後站居民生活。」

─── 改造中壢車站 帶動下波發展

針對鄰近中壢車站的設計，因為機場捷運是經地下延伸至中壢，不過遇到原本桃園鐵路是以高架化設計，鄭文燦說：「中壢車站的共構是市府花費最多心力促成。」2015 年他上任後便推動桃園鐵路地下化，並與臺鐵溝通協調施工計畫，「我們要感謝交通部鐵道局配合辦理相關變更，才能保有鐵路地下化的可能性！」

目前中壢臨時後站及跨站天橋已於 2020 年 10 月中啟用，之後也會逐步拆除原來的中壢後站及人行地下道。嶄新的跨站天橋 2 樓提供旅客進入月台乘車，而 3 樓免費讓民眾往來前後站，同時也設置無障礙電梯，服務攜帶大件行李或是行動不便的旅客。鐵路地下化將縫合鐵路兩側交通網絡，建立聯外疏導道路，打通中正路、元化路，再串連健行路，並將站前廣場圓環調整為開放空間。新中壢車站將成為當地重要的交通樞紐，

帶動新一波的軌道經濟，而面對目前火車站周邊停車位一位難求的問題，也規劃了立體停車場與商場結合的開發案，以因應未來勢必增加的人潮與車流量。

　　整體鐵路地下化之後，沿途預計拆除陸橋及地下道各八處，以及二十處平交道，強化交通安全之外，軌道路廊騰空後，轉而闢建成一條寬敞的綠色林蔭大道，此舉也解決過往桃園、中壢只有台一線省道相通的侷限。

　　未來新中壢車站規劃為地下三層的車站，桃園鐵路、機場捷運及捷運綠線將在此處形成三鐵共構。地下第一層為捷運與鐵路共用的穿堂層，依序往下的二、三層分別為臺鐵月台及捷運月台層。並在車站西側設置公車、客運轉運站，便利乘客轉乘。未來桃園和中壢的發展藍圖，將是以車站為中心發展的都市風貌，帶動車站周邊老舊街廓的再生，並朝向大眾運輸綠能永續發展為目標。

▲桃園軌道願景館。（桃園市政府提供）

<div>

周邊景點篇 1

桃園軌道願景館　連接過去現在與未來

　　建於 1936 年的桃園軌道願景館，前身為新竹州農會肥料配合所的肥料倉庫，戰後改為桃園車站舊倉庫，見證鐵道倉儲的發展歷程。已被登錄為歷史建築的軌道願景館，經過活化再利用，延續桃園舊火車站的歷史記憶，館外展示全臺第一具退役的潛盾機，並復刻桃園舊火車站月台，成為鐵道迷最愛的拍照取景地。

　　此外，館內以「過去、現在、未來」的時間軸，呈現桃園軌道發展的歷史過程及未來願景。桃園市政府也在此舉辦多元化活動，讓民眾透過互動體驗，了解目前三心六線軌道路網的建設，賦予願景館推廣桃園軌道發展的新使命。

</div>

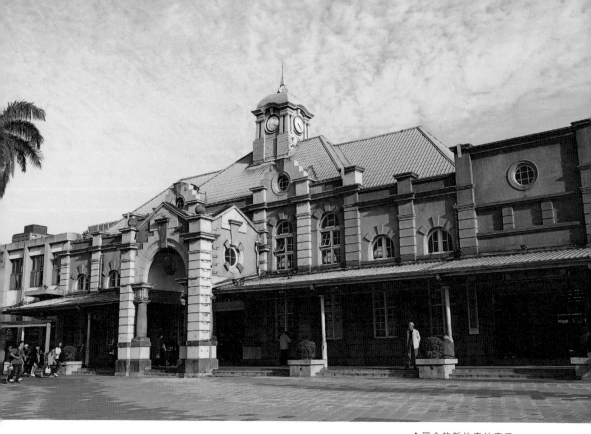

▲ 現今的新竹車站完工
於 1913 年，屬於仿巴洛
克和哥德式風格的典雅建
築。

新竹車站
乘風而起的新竹之翼

→

【歷史篇】
華麗又浪漫的百年風華

　　108 歲的新竹車站，可以說是全臺現役中最古老的驛站，
見證著臺灣百年的歷史變化，也承載著無數遊子的悲歡離合。

建築本身完整保留了明治維新後日本和洋融合的風格，雄偉中帶有華麗優雅，是新竹人心目中最美麗的故鄉風景。

──── 一世紀的歷史見證

新竹有火車（清朝稱為火輪車）始於劉銘傳時代，當初車站不在現址。如今的新竹車站完工於 1913 年（大正 2 年），由日本明治維新時期、被派往歐洲留學的建築師松崎萬長所打造，當時日本建築界正受到西化的洗禮，他熱愛古典歐陸建築，遂以文藝復興後期為靈感，建造了這棟取材於巴洛克和哥德式風格的新竹車站。

完工後的火車站讓當時的新竹州有了快速發展，然而在 1945 年第二次世界大戰時期，美軍為了癱瘓臺灣交通設施而發動的世紀大空襲中受了損傷，好在當時建築本體沒有受損太多。1948 年整建完成，1999 年成為國定古蹟，是全臺現役

▲新竹舊車站歷史圖。

中最古老的一座車站，且在 2013 年和 2015 年分別與紐約中央車站及東京車站締結為姊妹站。現在的樣貌則是 2017 年再整建後的容顏。

───── 九降風裡的百年煙雲

臺鐵局局長張政源曾在新竹車站擔任半年的站長，他提到當時狀況：「新竹的風真透，月台上總能看見旅人翻飛的衣角。」就是有這樣刺骨的風，對於新竹的印象就更深刻了一點。風裡的月台，是許多新竹遊子的記憶，從月台回望車站的視角，則是故鄉最深刻的畫面；那時的天際線沒有高樓大廈，火車站是視覺裡唯一焦點。

走入火車站更能感受到建築細節的雅致和光輝。入口處挑高雙柱式門廊，展現大器又華美的仿巴洛克風格；急斜屋頂、盔頂形鐘塔則代表哥德式輕盈修長的涵意；內部老虎窗上的光影變化，令人瞬間沉浸在百年前的時光浪漫。臺鐵文化志工隊長俞秋苓提到新竹火車站不為人知的有趣逸事，鐘塔上四面時鐘常常需要維護，因此在車站天花板裡隱藏有工人爬行的木棧道（日人稱之為貓道），才能讓車站時間時刻準確。

累積著前人腳步，鐵道延伸旅人的鄉情，在這個車站承載了百年來的悲歡離合，對老新竹人來說，車站不只是車站，還是故鄉最美的印記。晴光熠熠揮灑，百年建築至今光輝閃耀，朝下一個百年鳴笛出發。

【未來車站篇】
跨站平台
縫合城市的大車站計畫

　　「車站立體連通系統，讓我們看見解決困境的另一種可能！」1913年啟用的新竹車站，是臺灣現存最古老的火車站，鐵軌帶來人潮，卻也將城市一分為二，前站吸引商家進駐、高樓林立，繁華一時的後站黑金町卻逐漸沒落。解決前後站發展不均，一直是新竹市市長林智堅心中的想法。然而，常見的「鐵路立體化」卻因土地徵收、交通黑暗期以及成本偏高，履履讓人卻步。因此，在向許多專家學者請益後，發現「車站立體連通系統」（跨鐵路平台）的方式，讓這座百年車站的改造，有了新的視野與契機。

▲新竹車站透過微改造呈現煥然一新樣貌。

「新竹市是高度國際化的城市，但是，過去每次我從火車站走出來，迎面與撲鼻而來的，卻是簡陋的鐵皮棚架，以及公廁刺鼻的氣味，」談起新竹車站的過往，林智堅滿是疼惜，「新竹車站有很好的主體，但卻長期被埋沒。」

　　新竹車站位於市中心，寸土寸金，旅客人次頻繁，但過去缺乏整體規劃，造成許多問題，像是站前國道客運上下客導致交通堵塞、動線規劃不良，人車爭道、站前景觀欠佳、附近環境雜亂等，這些混亂令百年車站的華麗面貌蒙塵。為了讓民眾有更舒適的生活空間，林智堅就任市長後，積極爭取中央經費，專注改善車站與周邊城市關係，透過三部曲的節奏，逐步推動新竹車站改造。

──── 車站改造三部曲　恢復本來面目

　　首部曲重整交通動線，將國道客運轉移到後站，改善新竹轉運站，提升旅客轉乘環境，更著手整理五十年來從未改善的前後站地下道。過去只要下雨，裡面也下小雨，陰暗潮濕，民眾不敢通行。林智堅感慨，「新竹車站每日四萬人次進出，是西部幹線最重要車站之一，你很難想像，長久以來，這裡竟沒

▲新整修的前後站地下道連通車站兩端。下：車站改造首部曲便是整建新竹轉運站，提升旅客轉乘環境。

有完善的無障礙設施。」透過工程修繕，嶄新環境吸引新人拍婚紗，更增設電梯打造無障礙空間，老幼者、身障朋友都可以方便使用。

二部曲著重車站周邊環境，改善站前鐵皮圍繞、人車爭道的景觀，重新安排站前廣場的非法占用攤販、違停機車、客運站牌，前後站同步設置風雨走廊，以及站前行人徒步區，讓人來人往的車站，有了另一種悠閒的留白。「現在，你經常看到有人停下來和車站拍照，這在以前是不可能的！」林智堅說道。

林智堅認為：「步行，才能看到這座城市的美。」車站是城市門面，整體改造前，市民對進出車站有三點憂心：怕過馬路、怕走地下道，也怕在車站前停留等車。如今，大家一出站可以安心等候接送，而完善了車站前步行空間，市府也啟動中正路、中山路、北門街、東門街等十七條道路的騎樓順平計畫，解決困擾已久的騎樓占用、高低差問題，打造以人為本的步行環境，讓大家可以習慣舒適、自然地散步走進舊城區，進而帶動當地再發展。

—— 減法美學　車站大廳美感呈現

新竹市政府動起來，臺鐵也接力著手改造。不僅把新竹車站修護還原到最初的面貌，也處理外部許多添加性的建築，像是屋頂兩翼因漏水而採用鐵皮修繕，站體內部過度商業化、破壞車站的美感空間等，都一併處理。

透過「微改造」計畫與「設計力」整合，將售票亭立面、天花板、售票機、指標等各種元素重整設計，讓色彩雜亂、指標不清的車站內廳，變成親民友善，重現車站歷史風貌與氣度。讓這座百年車站再度成為視覺主角，襯托古蹟原有風貌，還給民眾清爽舒適的候車空間。

只要開始就能改變，而這個改變會一直延續。新竹車站的逐步改造，讓民眾一點一滴的驚豔。而接下來的大車站計畫，就是最關鍵的第三部曲。透過古典與現代的交會，將進一步展現新舊融合的新竹市專屬風貌。

── 立體連通系統高 CP 值　適合中小型城市

「新竹車站若要採地下化，要花新臺幣 450 億元以上，高架化則要花 280 億，但規劃中的新竹大車站計畫，只要六十多億元可就以完成。」林智堅強調，大車站計畫採立體連通系統，CP 值高，不僅節省經費，也不必徵收土地，時程大幅縮

▽ 臺鐵甘苦談　共同攜手打造軌道經濟

要實現新竹大車站計畫的「12345」藍圖時，會用到很多臺鐵現有的土地，若是雙方擁有共同願景，臺鐵車站的發展也能為市政規劃加分。2016 那年啟用的新竹轉運站就是蓋在臺鐵舊宿舍上，當時臺鐵和市府取得共識，在臺鐵後站土地完成都市更新開發之前，臺鐵可以優先把宿舍土地回饋給市府興建轉運站，便利市民、強化綠色運輸功能，而這一決定也成為現在新竹大車站計畫的亮點。

再說回來大車站計畫，原先市府提出的版本是大平台計畫，但是雙方經過溝通與發想後，一定要讓周圍的公有土地加入計畫內，讓新竹車站周邊容貌徹底翻轉，以都市的角度規劃設計車站大平台，為來往的旅客創造更舒適的環境。現在的新竹大車站計畫更具有前瞻性和未來性。

短。考量竹市規模、自有財源與使用人口相對較少，跨站平台更符合經濟效益，是低成本、高效益的交通建設，非常適合新竹市這樣的中小型城市。

這個名為「新竹之翼」的大車站計畫，仿效日本品川車站的立體連通系統縫合前後站，在不影響現有車站與鐵軌位置前提下，行人可以透過跨站平台穿梭前後站的「大車站」概念。簡單說，跨站式站房的主站體建於鐵路線上方，購票及服務設施規劃在 2 樓大廳，配以無障礙電梯等設施，行人可貫穿前後站。

跨站式站房其實並非新概念，臺鐵已完工的斗六車站就是跨站式車站。不過，新竹車站是比較具規模的計畫。相對於鐵路立體化是以線形規劃，跨站式車站則是從單點出發，僅處理車站及其周邊區域，並不會影響沿線現況。

國際都會包括東京、京都、大阪、柏林等城市也都採用跨站式設計，以都市設計的理念強調車站地區改造開發。像是日本品川車站有飯店進駐等休閒與商業空間，提供當地居民多元便利的生活機能；1997 年落成的京都車站也是跨站式案例之一，它整合各種交通系統，更引進京都劇院、美術館、拉麵小路等設施進入車站，集合餐飲、購物、旅館與文化藝術中心於一身，成為整合性車站的經典代表。

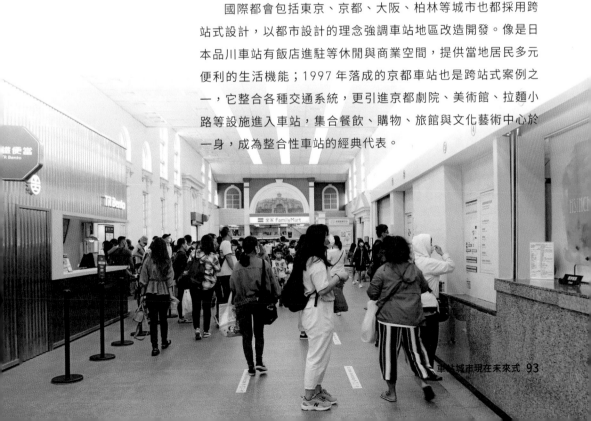

▲車站天花板裡隱藏有供工人爬行、日人稱之為貓道的木棧道，是歷史古蹟之一。

─────12345 藍圖　大車站計畫打造願景

在大車站計畫的「12345 藍圖」裡，有一座百年古蹟，兩座公園，整合輕軌、火車與轉運站的三個車站，跨站平台的四周連結，還有整合車站周邊的五處臺鐵開發區，企圖打造臺灣軌道建設新典範。

列為國定古蹟的新竹車站，本身就具有歷史與藝術價值，是最重要的主體。因此，環繞這個主體的建築，必然有其宏觀考量。車站兩側建物不能太高，不能遮住車站主體，若太過高聳就會形壓迫感。「火車站是主體，其他建設都是附加。」這是非常清楚的目標。

另外，這裡也規劃兩處公園，北公園可以看見車站的鐘樓和頂蓋，以古蹟塔樓做為視覺焦點；南公園則有輕軌和廣場的共構空間。兩者面積占地 1.3 公頃，這樣大空間的規劃是林智堅的堅持。雖然，臺鐵對此一度猶豫，但林智堅認為一個也不能少，因為，他希望給新竹市民和其他城市不一樣的都市景觀。

「對我來說，要打造影響城市五十年、一百年的公共建設，尺度就要宏觀，要有新的想像，這是一種開創，」林智堅說，新竹市中心缺乏綠地，公園寬闊的空間讓來往旅人有了休憩的所在，不分年齡都可以在這裡悠閒散步。交通動線便利也同樣重要，整合包括火車、客運及大新竹輕軌三者，能使大眾運輸無縫轉乘。

　　新竹車站採跨站式站房，同時兼顧車站周邊發展及拉近前後站時空距離，有效連結四周。這個計畫仿效信義區、新板特區興建高架天橋串聯車站及周邊重要商業設施、客運轉運站及輕軌站，使新竹站成為區域重要的交通樞紐節點。此外，透過跨站式平台可有效增加車站周邊商業空間，對於老新竹站及其周邊可帶來更多商業及空間，成為市民假日休憩的好去處。

　　除此之外，臺鐵車站周邊的五處開發計畫，讓土地高度活化，再造新竹站區新面貌。「透過這樣的大車站計畫，臺鐵透過都市計畫方式，緊密合作開發周邊閒置已久的基地，這是臺

熟客引路

（新竹市政府新聞科提供）

林智堅　新竹市市長

　　在新竹市香山區出生的林智堅，對火車最早的印象，就是全家遠地出遊。長大後，投入公共事務擔任幕僚，從臺北開完會坐火車回家，新竹車站以前尚未改造時的氣味與景觀，是讓他深深覺得遺憾之處。

　　出身基層民代，林智堅知道「民眾要的沒有大家想像的複雜」，先做好交通順暢、環境乾淨，取得信任，民眾就會支持。大車站計畫，是車站改造三部曲的最終回。林智堅期待，透過跨站式平台的建構，縫合被鐵路切割的城市、活化沒落的商圈，並藉由無縫轉乘強化便利性，讓這座百年古蹟再現風華，進而扮演引擎的角色，帶動新竹市發展步行城市的理念。

灣深具典範意義的交通建設。」

　　林智堅強調,大車站計畫的推動是考量交通便利性,包括民眾前往跨站平台轉乘和消費的便利性,並與臺鐵共同開發前後車站區域,帶動附近商圈,導入新竹地區的高消費力;最後,再透過都市更新、都市景觀及人行系統的重整與串聯,縫合被鐵路切割的前後站都市紋理,預期「新竹大車站計畫」將成為未來臺灣首座採跨站式車站改造的新典範。

───新竹步行好宜居, 車站引擎帶動竹塹城

　　「好玩是一時,但好生活是一輩子的!」過去,新竹不好玩是許多網友掛在嘴邊的戲謔說法。然而,新竹雖然沒有大山大水,卻是宜居城市。林智堅笑說,要看壯麗自然景觀,可以去臺東縣或花蓮縣,甚至是鄰近的新竹縣,新竹市麻雀雖小,食衣住行育樂等卻樣樣具足,這幾年,市府積極推動古蹟活化,用步行串聯各個景點,「我們要用步行認識這座城市,新竹不是好玩,是好生活,是可以一來再來的宜居城市。」

　　用散步的方式逛新竹,是林智堅推薦遊客的玩法。站前廣場與火車站不只是門面,更是這座城市的軸心點,與東門城、州廳連成一條軸線。以車站為起點,經由站前廣場,串聯護城河、隆恩圳、新竹綠園道及文化局綠廊等,讓旅客可以安全舒適的步行,深入造訪城區。

　　走出車站,就像打開時空盒子,從清代至今建城兩百多年歷史,保留清朝與日治的遺蹟。這是北臺灣第一個由漢人所建立的城市,兩百多年的歷史奠定了豐實的文化底蘊。走在新竹市巷道中,彷彿穿梭時光長廊,看盡二百多年古蹟、也領略現

代城市之美，讓民眾體會新舊文物並陳的城市風貌。

　　「大車站帶動發展的引擎，足以迎向未來，」林智堅說。新竹市有很好的底蘊，往前是舊城區的歷史長廊，往後是日治時期規劃設計好的新竹公園、十八尖山等休閒去處。如今，舊城區的沒落，是消費習慣改變所導致，透過公共建設，他希望活化商圈，讓新竹市再現風華。

周邊景點篇 1

新竹鐵道藝術村　看火車玩藝術

　　緊鄰著後站鐵軌的新竹鐵道藝術村，是由臺鐵老倉庫變身成駐村藝術家的據點，2003 年成立。鐵道藝術村計畫在地方政府經營下一直持續著，除了讓在地藝術家有展演的平台，可以在這裡品味到新竹風格特有的玻璃藝術文化外，還可以帶著小孩來這裡近距離觀賞火車。

　　除了看火車，裡面的駐村藝術家也很有趣，有的吹玻璃、有的玩陶藝、有的善金工，一間間地逛下去。這裡也常常舉辦各類型的藝術活動，讓市民假日時一起輕鬆參與。

周邊景點篇 2

車站變咖啡館的新豐舊站

　　由新竹車站搭乘區間車，往北大約十三分鐘車程就可以抵達新豐車站。2014 年新啟用的新豐車站屬於跨站式車站，純白的外觀裡電梯和手扶梯一應俱全，給使用者很大的方便。

　　新車站設計改建的同時，也計劃將位於新站北邊二十公尺處的新豐舊站轉作機電廠房及商業服務空間。為讓舊車站的活用方式更有彈性，資產開發中心很快提出申請車站多目標使用。今日新豐舊站變成全臺唯一可以看火車喝星巴克咖啡的車站咖啡館，「看火車」是很大的特色；而咖啡館也特別闢出戶外座位區，讓人更貼近火車與月台。許多鐵道迷都專程來一探究竟，帶起鐵道觀光另類商機。

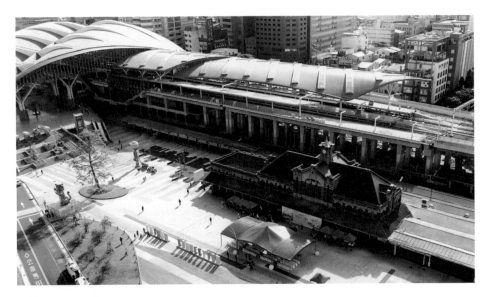

臺中車站
接軌世界的起點

→

【歷史篇】
一世紀的時光記事

　　1908 年，西部縱貫線在臺中接軌全線通車，臺中車站成為連結南北交通的中心點。2016 年 10 月 15 日，走過百年歷史的臺中驛送走最後一班列車，熄燈之後，它將眼光轉向迎向天光，高架式臺中車站，與臺灣人共同見證以時光淬鍊的鐵道文化傳承。

　　第一代臺中車站建造於 1905 年（明治 38 年），是名為「臺中停車場」的木造建築。「1908 年 4 月 20 日，縱貫鐵道全

線通車，人們終於能一路搭乘火車南來北往，是為臺灣建設帶來極大改變的歷史轉捩點，」現任舊打狗驛故事館館長、經典國際股份有限公司鐵道文化顧問古庭維指出，我們現在無法想像沒有縱貫線的生活，但在日治初期從臺北南下，必須歷經四天航行才能抵達高雄（打狗）。

「本島沒有鐵路相連，南北經濟合作軸就無法銜接，」古庭維說。縱貫線通車，當時由臺北搭車，晚上抵達高雄，全程近十四小時；古庭維認為，西部縱貫線卻在百年前就能用半天的時間串連臺灣島，這項交通建設，大大影響了未來一百年的發展。臺中，就是這轉折點上，成為有決定性影響力的城市。

通過驗票匣，走出臺中車站，挑高天棚勾勒出氣勢撼人的天際線。出自臺灣建築師張樞之手的第三代臺中車站，頂樓高37公尺，約十二層樓高，不但是臺灣首座開放式建築的火車站，亦是全臺站體最高的車站。建築師以「薄殼不捨紅磚，創新不離懷舊」為設計理念，運用輕巧的金屬拱，回應「後期文藝復興風格」臺中驛的垂直穩重紅磚牆，讓高架新站與老火車站產生如風流動的空間對話。新臺中車站搭上綠建築趨勢，通風照明皆「就地取材」，大部分電力皆由棚頂太陽能提供，完全發揮臺中全年多達兩百七十天無雨日的優勢，更榮獲2020臺灣建築獎的首獎殊榮。

▲ 1917 建造的第二代臺中車站，散發華麗的仿巴洛克式風格。

資產開發中心臺中營業所人員指出，第三代臺中車站站前規劃為開闊的出入口意象，把西站周邊還給市民，加上車站1、2樓的商場空間和臺中驛的展演空間，從運輸的功能轉變升級以旅運服務為重心，未來配合大車站計畫，將客運業者移置干城轉運站後，西站前的臺鐵、市府與國防部的土地，將透過大平台的串聯，成為臺中的曼哈頓，進化為世界的臺中站。

以文化為軸心的
臺中驛鐵道文化園區

　　「臺中，因鐵道誕生，因鐵道而繁榮，」這是經典國際董事長黃政勇對這座城市的注解。臺中驛鐵道文化園區是臺鐵推動資產活化開發的民間促參案，2018 年由臺中在地企業德昌營造得標，並成立特許公司「經典國際」負責規劃經營。

──── 三代同堂　歷史與創新共聚

　　臺中車站在全臺是個特殊案例，三個不同世代的站體共聚在現場，不僅極具歷史與文化價值，未來也具觀光意義。當初要建立第三代車站時，時任臺中市市長林佳龍就特別指示要保存好巴洛克式建築、國定古蹟的第二代車站；隨後在進行工程中意外發現第一代車站的機關車庫維修坑道的部分遺蹟，林佳龍更決定保存，讓這個車站意外成為全臺唯一三代同堂的車站。

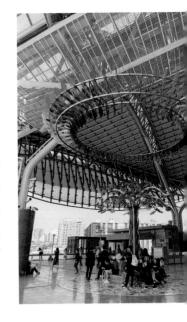

　　這是全臺第一個以古蹟車站與鐵路文化為主軸的鐵道文化園區招商案，也是 3T（附注詳見 P.19）促參案。臺鐵局臺中營業所經理江權祐說明，園區腹地涵蓋新站 43 個商業空間的 OT 營運；20 號倉庫群、行車寄宿舍等歷史建築的 ROT 案，未來會打造藝術家進駐與文創產業的空間；另有文創旅館的 BOT 案，預計於 2020 年、2021 年、2022 年陸續開幕營運。

▲ 第一代車站的機關車庫
維修坑道的部分遺蹟重
現。

現在的臺中車站耀眼而美奐，而張政源任內拍版定案的「臺中車站城中城開發計畫」，才是未來讓整個臺中站晉身至國際化大站的重要里程，而這個計畫也獲得交通部部長林佳龍的大力支持。他指出，鐵道文化園區本身是「臺中車站城中城開發計畫」的第一案，民間投資成本達 30 億元，預估效益 43.84 億。

「定位上以鐵道文化旅遊為主，商業效益並不是第一優先考量。」園區的擴散效益應放眼未來城中城開發計畫。以臺中曼哈頓計畫為例，預計興建地下五層、地上三十五層的現代化複合式商業大樓，未來營運期間可增加總人旅次近五千人，同時創造約六千五百個就業機會。江權祐說：「臺鐵致力將部長與局長訂定的策略與在地的執行力結合，希望透過臺鐵的完整規劃與豐沛的文化底蘊，翻轉舊城區。」

銜接臺鐵的資產活化計畫，經典國際副總經理林宛玄指出，園區匯集展演、商業、旅宿、娛樂、青創、育成中心等功能，呈現全臺第一個可食、可遊、可行、可宿的軌道經濟新型態。當然，經濟發展需有便民的運輸系統支撐，據統計，臺中車站每日進出人流最高達 7 萬人次，雖然在高鐵通車後，臺中車站所在的舊城區面臨商業重心轉移考驗，但事實上從臺中新站搭乘區間車，約十二分鐘即可抵達新烏日車站，無縫銜接高鐵。規劃中的臺中捷運藍線亦以臺中車站為端點，綿密便捷的交通網，勢將活絡鐵道文化園區的車站經濟。

─── 三縱一橫　新型態軌道商圈

由鳥瞰的角度來統整臺中驛鐵道文化園區的經營方向，林宛玄與團隊著手規劃出「三縱一橫」營運策略，分別是藝術與

青創、鐵道文化與歷史、臺中大車站計畫等三條縱線，再透過綠空廊道到帝國糖廠做橫向串連，帶出「縱貫生活，穿越經典」的核心理念。

第一條縱軸「藝術與青創」位於 20 號倉庫群，以及過去行車人員在這休息交換班的第二寄宿舍，這區將規劃設置共享辦公室、文創小鋪、展演空間及輕食餐飲等，儼然成為臺中青創新世代孵化器。第二條縱軸「鐵道文化與歷史」，以二代車站臺中驛為中心，為這棟卸下運輸節點功能的歷史建物，啟動華麗的第二人生。保存退役的月台、鐵軌，未來亦有機會展示具有紀念意義的老火車，讓鐵道文物以更有溫度、親民的樣貌，融入臺中生活。

第三條縱軸「交通運輸與旅客服務」，銜接臺中大車站計畫。此區涵蓋高架橋下商業空間，預定設立主題式旅行書店，

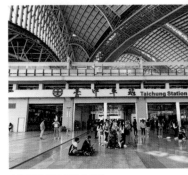

▲嶄新的第三代臺中車站，呈現明亮又通透的風格。

臺鐵甘苦談　完整城中城概念

臺中車站是很特別的案例，合作的業者經典國際是一支努力推廣鐵道文化的團隊，有人要幫臺鐵一起保護文化資產，促使臺鐵必須更加努力。以前臺鐵古蹟多是編預算修繕完後再 OT 委由廠商經營；而臺中則是以 3T 促參模式操作的案例，透過 BOT、OT、ROT 方式委外給專業廠商，由廠商進行文資修繕調查、規劃營運等一條龍式的管理。站體開幕之後為了文化保溫計畫，臺中車站每逢假日幾乎都舉辦市集，儼然成為市區最新興熱門的假日商圈。

臺中車站鐵道文化園區促參案已經招商完成，然而周邊還有十三塊土地，臺鐵主動出擊提出整體規劃，配合車站核心區，以未來城中城概念打造臺中成為真正的車站城市。這十三塊土地主要規劃成各具風格的開發亮點，包含：天空之城、鳴日商城、璀璨雙星、臺中曼哈頓等四區塊，這四區的土地開發屬性定調後，未來將可個別招商，再現舊城區的繁榮。

高架橋旁也會新建一棟七層樓高的文旅，「旅行書店陳列販售的書籍會與各式旅遊展相結合，也會介紹臺灣與各國的鐵道旅遊。」林宛玄談起園區即將成形的樣貌，這裡將可成為讓臺中人有歸屬感的空間。橫向的綠空鐵道串連起這三條軸線，如同建築師謝文泰所勾勒的，「從現在開始，臺中人可以將臺中火車站當成客廳，當成自家花園。」結合鐵道文化、鐵道生活和鐵道創新，亦是「說出屬於臺中的故事」現在進行式。

──── 新站商場　鐵鹿大街打造臺中限定

　　2020 年 12 月開幕的臺中車站新站商場鐵鹿大街諧音鐵路，經典國際還設計了童趣可愛的鐵鹿吉祥物，連結臺灣特有種梅花鹿及佳節馴鹿送禮的溫暖意象，縮短民眾與鐵道建物的距離。林宛玄提及：「除了兩家臺中老字號傳統伴手禮，我們

▲ 20 號倉庫群周邊將規劃設置共享辦公室、文創小鋪、展演及輕食餐飲空間。

花很多時間尋訪臺中當地商譽良好的餐飲店家、主題餐廳，且屬性相異的商家進駐美食街。」不見類型重複的店家，是擘劃者的體貼。一則避免性質雷同互搶商機，再者提供更多選擇，不重蹈大拜拜式的經營走向。

室內美食街仿天窗的照明提升視覺亮度，空間設計兼融日式和風與簡約的現代感。除了舒適的空間，又斜槓了藝廊的角色，抬眼所見，牆上懸掛攝影師余如季的老臺中照片增添了幾許藝文與懷舊氣息，打造「臺中限定」的餐飲體驗。

─── 保溫活動　舊軌藝廊・舊軌道・第一月台走廊

鑑於傳統圍籬式的施工會完全阻隔與民眾的互動，現今文資工程傾向以保溫活動開放部分工區，2019 年東海大學建築

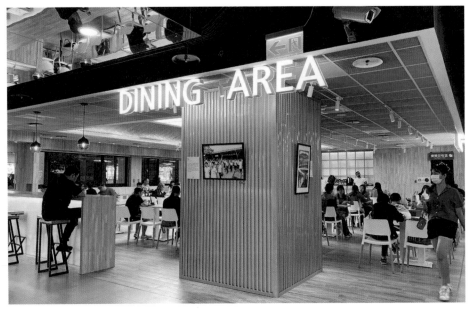

▲鐵鹿大街空間設計兼融日式和風與簡約的現代感。

系的畢業展就辦在臺中驛，售票亭變成模型展示區，毫不違和。「文化資產整修時間長，這意謂會有數年的時間，民眾無法接近原來熟悉的地方，」林宛玄說道，在興建期間舉辦保溫活動，無論是在地居民或往來旅人，都能參與園區形塑過程，從中累積對這個地域的情感，就像粉絲陪著偶像成長，一步步見證偶像蛻變成巨星的歷程。

舊軌藝廊的設計，是充分利用過渡空間的成果。藝廊位居鐵鹿大街面對臺中驛方向的入口處前方，是在舊車站第一、二月台間軌道上的多功能通廊，撤除部分圍籬後，兩側可做為露天藝廊擺設作品。通廊前方有短短一段特意保留的舊軌道，經常看到民眾走上鐵軌拍照，或玩心大起「臥軌」放空，儼然已成打卡熱點。舊月台上還有一處巧思，一道長長的鏡面圍籬，成了年輕人練習街舞，不需擔心雨淋的小小風雨操場。

帶著與臺中人攜手創造回憶的推動理念，經典國際以「臺中驛起與您一起 TAICHUNG TOGHTHER」為園區定位。「很多事可以 together ！」林宛玄說，讓舊的「臺中驛」存續，讓新的「臺中驛」興起，在這兒匯聚不同世代，就能帶動整個中區發展，在舊城區玩出新意思。

熟客引路

林宛玄 經典國際股份有限公司

　　具有實踐大學室內設計系及淡江大學建築所專業，與團隊擘劃臺中驛鐵道文化園區時，即提出「三縱一橫」新型態軌道商圈的構想。她認為，在這個三代同堂的園區裡，能夠真正說出屬於臺中的故事。經典國際以「縱貫生活，穿越經典」為營造主體，將鐵道文化、生活和創新結合在一起，在這個可以感受城市呼吸，時空流動的場域，感受臺中身為中部第一大城百年發展的全貌。

◀新烏日車站以符合現代
設計的環保綠建築為設計
主軸。(黃錫鴻提供)

新烏日車站
三鐵共站掌握移動商機

➡

【歷史篇】
完美銜接的中部旅遊轉運站

　　新烏日車站挑高的鋼構站體，以符合現代設計的環保綠建築為設計主軸，自然採光的穿堂空間明亮通透，直到下午五點以後才需使用電力照明。2006 年 12 月 1 日啟用的新烏日車站，是為了接駁、轉乘高鐵而設置，開站的頭幾年運量單日出入都低於 5,000 人次，但到了 2019 年，已攀升至 1 萬 4,597 人次，相較於 2018 年成長達 9%。

　　2020 年底，新烏日車站迎來三鐵共站的新時代，捷運綠線高鐵臺中站出口與此站的驗票匣門相距僅數公尺，且與高鐵臺中站亦有人行連通道與電動平面步道貫穿，未來倍增的旅運量與商場商機絕對值得期待。

強化中短途旅運服務
邁向多角化經營

　　曾任臺鐵臺中、烏日站站長，現任臺中運務段段長蘇鎮霖指出，新烏日車站的空間規劃極有遠見，「2006 年啟用是三等站，隨著旅客運量逐年攀升，2014 年已升級至二等站，未來極有可能成為一等站。」2007 年高鐵通車後，臺鐵逐步轉型服務大幅成長的中短途區間旅客，「新烏日車站量體大，擘劃了充足的商業空間，符合近年臺鐵多角化經營的目標，」他說。

　　2018 年全家便利商店進駐營運新烏日車站商場，同時有集思會議中心進駐 3 至 5 樓空間，「從臺北、高雄、臺南搭乘高鐵到臺中站，不到一小時就能抵達，與高鐵站共站的新烏日車站就負責承接這些從高鐵下車短途轉乘的旅客。」蘇鎮霖自彰化站開車前來，得耗時四十至六十分鐘，「從彰化站到新烏日站，搭乘自強號卻只需十四分鐘，比開車快多了！搭火車絕對是臺中地區通勤最省時省錢的選擇。」迎來三鐵共站的新烏日車站，鄰近臺 74 線快速道路，交通便捷是一大優勢，加上提供舒適餐飲、會議空間，是處能兼顧各類型需求的多角化經營站點。

─── 空間量體充裕　通過重大考驗

　　蘇鎮霖提及，新烏日車站啟用至今經歷兩次重大考驗。

◀車站裝置藝術吸引往來
旅人停駐留影。

2015年2月臺中市舉辦臺灣燈會，十一天展期湧入超過1,300萬人次，其中一個展場就在高鐵臺中站特定區。「當時只要從高鐵臺中站或臺鐵新烏日車站下車就能抵達燈會會場，使得整個車站人潮爆滿，臺鐵因此加開了三百一十一列次疏運。」

第二次是2016年高雄美濃地震，高鐵只能行駛到臺中站。「當天臺鐵所有列車都臨時增停新烏日車站，負責疏運高鐵原有的運量。」蘇鎮霖當天親自坐鎮新烏日車站，地震發生之日恰逢小年夜，許多人已準備好返回南部過年，「高鐵停駛當天，臺鐵成為民眾返鄉過節最快的交通工具。」幸而新烏日車站空間規劃量體充足，順利完成疏運任務。

─── 懷舊又新潮　餐飲遊憩新體驗

從高鐵臺中站連通道來到臺鐵新烏日車站，將會得到不同於其他火車站的餐飲及遊憩體驗。2018年7月由全家便利商店統籌規劃的新烏日車站站區試營運，商場包括周氏蝦捲X慢慢來、藍象廷泰式火鍋與韓國連鎖咖啡店CAFFE BENE咖啡伴，以及由資深鐵道迷何元富開設、展售由臺鐵授權、融合在地特色鐵道文化紀念品的臺灣鐵道故事館。

全家便利商店商場管理部運營資深經理黃菱莉提到：「這些年我們團隊往來臺北到臺中之間，發現新烏日車站活化的商機。2017年得標後，整整花了一年時間規劃與空間設備整

理。」身為臺中人，黃菱莉非常瞭解軌道經濟的重要性，「人潮會帶來錢潮，臺中市區經常塞車，如果大家能多利用火車、捷運等大眾運輸工具接駁轉乘，改善交通之餘也力行環保，更能促進新烏日車站商場及周邊經濟的活絡。」

以商場空間規劃來看，全家便利商店火車頭店、五間主題餐廳及鐵道故事館位於站區兩側，「其實招商初期不是那麼順利，除了鐵道故事館比我們更早進駐之外，其他商家都是我們精選的優良品牌，並朝向品項不重複，提供旅客多元選擇來規劃。」

站區商場中段以復刻 1905 年烏日驛的日式建築做為「烏日驛市集」，推廣臺中在地的飲食文化與生活用品。從鐵道故事館走逛過來，旁邊有一處臺灣地圖鐵道裝置藝術，吸引往來旅人停駐留影，已成本站打卡熱點。原本未納入使用的 3 樓以上空間，全家統籌完成通盤的整建工程，現由集思會議中心進駐，開發大小型會議、發表會的商務需求，擴增新烏日車站的集客效益。「新烏日車站商場現在一年能創造 1.2 億元的營業額，已與全家在國道服務區不相上下，」黃菱莉期望，隨著 2020 年底臺中捷運通車，全家也會持續進行商場的優化更新，希望能帶給旅客更有新意又富於人情味的服務。

熟客引路

黃菱莉　全家便利商店商場管理部運營資深經理

　　黃菱莉負責全家便利商店新竹以南到臺中的商場管理，她認為新烏日車站是一個具有重整及活化商機的站點，因此在 2017 年與公司團隊進駐投標此案。三鐵共站的新烏日車站與其他車站相較起來，擁有截然不同的特色。在臺灣鐵道故事館、主題餐廳、市集等複合式空間裡，旅客會得到屬於在地人文的互動式車站體驗，這樣的特質，只有新烏日車站能夠呈現。

臺南車站
歷久彌新的記憶空間

➡

【歷史篇】

達官貴人流連地
散發古典與簡約

　　現為國定古蹟的臺南車站，不僅是僅存的日治時期兩層樓火車站建築，也是唯一附有旅館與餐廳的火車站，具有重要的歷史地位。配合臺南鐵路地下化的進行，舊臺南車站在耗資 1.8

億元整修後，其中車站 2 樓鐵道旅館預計於 2021 年底完工，屆時這座國定古蹟車站將以新型態的樣貌呈現。

───── 唯一融合飯店與餐廳

　　創建於日治時期 1900 年（明治 33 年）的臺南車站，舊稱臺南驛，原為木造洋式建築，一開始主要承擔臺南至打狗（高雄舊名）間的運輸工作，後因運載量及路線不斷擴增，於 1936 年（昭和 11 年）改建為鋼骨鋼筋混凝土建築，由臺灣總督府交通局鐵道部改良課的技師宇敷赳夫設計，成為現今臺南車站的樣貌。

　　當時臺南車站 2 樓少見地設有鐵道旅館，不僅解決客商南來北往的住宿需求，也成為許多達官要人的社交場所。二戰後，鐵道旅館更名為臺南鐵道飯店，轉型為飯店與鐵路餐廳繼

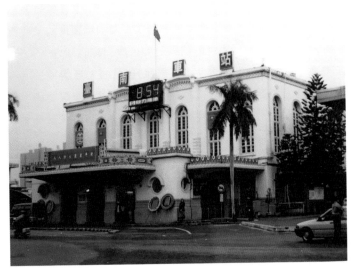

▲臺南舊車站歷史圖。

續營業。1965 年，鐵道飯店不敵現代化飯店興起而停止營業，餐廳部亦於 1985 年結束，自此 2 樓空間就閒置不用，不少在地臺南人甚至不知道，原來這裡還曾經有飯店與餐廳的存在。

臺南車站興建之時，正處於建築設計浪潮自華麗的古典轉為簡約的現代主義風格，因此在設計上具有明顯的「折衷主義」或「過渡式」建築樣式，在簡潔對稱的建築語彙裡，仍保有細緻的紋飾與浮雕，在臺鐵車站中亦屬少見。

──── 現代主義美學與對稱

臺南車站的韻味，從站體外觀就值得欣賞。沉穩方正的立面結構，門廊為三個圓拱門對稱而立，上有小山形壁為雨遮，2 樓則開有七個圓拱形長窗，簡樸中可見紋飾點綴，盡顯建築之美。事實上，就算在 1 樓大廳，也能由內而外欣賞到圓拱門、長窗的典雅線條，足見臺南車站兼具美感與實用的建築底蘊。

走過悠長歲月，臺南車站不斷轉換姿態，承接擔起交通運輸的重責大任，並以獨特的建築魅力，吸引眾人關注。1977 年臺南車站設立後站，方便東區居民搭乘。1998 年被指定為國定古蹟，彰顯其無可取代的地位。2011 年沙崙線開通，臺南車站在運輸上的重要性再次提升，一點一滴，帶領著臺南車站不斷前行。

在鐵路地下化開展後，臺南車站再度華麗轉身。除古蹟部分的車站站體、第一月台、站務室、派出所等空間將保留活化外，運輸功能則移轉至新的地下月台，屆時旅客在新臺南車站將有截然不同的搭車體驗，也在「新舊」車站間，感受臺南這座城市的獨特魅力。

以古蹟車站為起點
實踐漫遊哲學

　　走過一百二十年歲月，國定古蹟臺南車站將在鐵路地下化後迎來新的樣貌。具有歷史意義的舊車站將透過活化運用，成為旅客深入了解臺南的窗口，其中塵封超過半個世紀的 2 樓旅館區將再次開放，更令許多人期待。另一方面，新臺南車站在走入地下後，也將原有的舊車站納入旅運通道入口，屆時旅客穿梭在新舊車站間，宛如進行一趟時光的旅程，也讓臺南車站在新舊並存之際，展現獨特又深厚的文化底蘊。

──── 活化舊站為中心　打開穿透的視覺意象

　　老車站該如何轉身？這讓臺南車站在一開始規劃時的確產生許多討論。「關鍵在讓舊車站仍有運輸的實用性功能，」臺南市市長黃偉哲表示，臺南在 2024 年就建城四百年，臺南車站亦有一百二十年的歷史，臺南做為臺灣第一座城市，也是最有文化底蘊的城市，如何讓豐富的文化遺產轉變為資產，甚至成為城市發展指標，是相當重要的事。也因此，規劃之初的最大原則，就是臺南車站不能變成僅供參觀的古蹟或博物館，而當與鐵路運輸保有一定的關係。

　　為此，舊臺南車站在內部空間活化之餘，仍規劃為旅客進出新站的出入口之一，引領遊客了解臺南車站，也了解臺南這座城市。「臺南車站依舊存在我們生活之中，而非記憶裡，那

▲臺南車站不應只是古蹟或博物館，而是與鐵路運輸保有一定的關係。

是讓我們最高興的事，」黃偉哲說。

臺鐵與臺南市政規劃合作下的未來臺南車站，將以活化使用的舊車站站體為中心，並以東側大學路為中軸線，拆除現有的後站範圍，打開空間營造通透的廣場意象，讓人站在大學路上，一眼就能看到舊車站的模樣。站前廣場則在新舊站的視覺穿透感間，成為旅客或市民的休憩活動場所。

至於運務相關的售票亭、月台等設施，將移轉至新車站的地下樓層，旅客可透過東西兩側的下沉式廣場，連接地面層與地下大廳、月台等，達到快速旅運的目的。而新的臺南車站在重新規劃後，連接周邊的公車站、轉運站等運輸系統，將重新梳理原前站圓環的人車動線與環境，帶來新的交通願景。

─── 縫合城市　平衡市區發展

以往南北縱貫鐵路將臺南市區分割為東西兩塊，在鐵路地下化後，城市將得到縫合，於此區域發展失衡的狀況也將消除。臺南的鐵路地下化北起大橋車站南端，延伸大林路平交道以南，並增設林森與南臺南兩座通勤車站，帶給沿線居民便捷的交通服務。而其中，臺南車站同樣扮演著關鍵的角色。

黃偉哲提到，車站東側有成功大學等校區，文教氣息濃厚，較具年輕朝氣。西側一帶多為發展許久的商業區，但不免

略顯暮氣。未來在鐵路地下化後，除帶動周邊經濟的活絡，東西兩側將透過交流互動，為彼此帶來新的活力。特別當外地遊客來到臺南後，能更為便利的穿越城區，這些都是城市縫合後帶來的發展新契機。

臺南有美術館、藍晒圖文創園區、林百貨等文化與旅遊場域，黃偉哲期待未來臺南車站也能整合成這樣的場所，下了火車後，還能在附近走走，而不是急著趕往下一個旅遊地。因此，臺南市政府將以臺南火車站為中心，結合周邊區域打造「臺南鐵道藝文園區」，並延伸至原專賣局臺南出張所（臺南文化創意產業園區）。串連周邊的文化資產，如臺南公園、原日本步兵第二聯隊官舍群、原臺南縣知事官邸等，期待透過與藝文園區的整合，帶動周邊區域發展。

遊客能以舊臺南車站為出發點，沿著中山路、中正路，直達臺南近期熱門的河樂廣場，感受這條在日據時期就擘劃的臺南市區主要軸線，並體驗由臺南車站（臺南驛）到臺南運河碼頭（臺南船溜）的歷史氛圍，見證府城不同的歷史樣貌。

臺鐵甘苦談 復古鐵道旅館再生

臺南車站全臺旅運量排第四名且遠超過高鐵旅次，未來新臺南車站不能只有旅客出入的單一功能。臺鐵向市政府和鐵道局爭取新車站應該有當代的服務與機能，透過文化元素詮釋新車站設計，也讓鐵道文化、交通轉運、住宿旅館、商務辦公隨著鐵路地下化而新生，融入整個市景成為迷人的地標景點。

臺南車站最珍貴的是保留了鐵道旅館這項資產，市政府也非常支持鐵道旅館的再生計畫。為了保護這項特殊資產，不僅車站裡的動線做了調整，古蹟修復後將重啟鐵道旅館的旅宿和餐廳。在招商籌備階段已引起飯店業者和國外鐵路公司的諸多迴響。

──── 臺南新亮點　鐵道旅館揭開神祕面紗

　　臺鐵局透露，未來的臺南車站將在整體規劃後以嶄新的風貌出現，包括揭開神祕面紗的 2 樓旅館區、少有人知的原駐站派出所等，未來都會是臺南車站的新亮點。黃偉哲笑說：「臺鐵其實到處都是寶，愈來愈多臺鐵人發現他們身在寶山內。」除了不能讓這些文化凋零外，許多具有臺鐵元素的物件、空間，都可以在整理後創造新的價值。臺南車站在整修後，遊客可零距離欣賞古蹟車站的建築之美。另外，2 樓旅館區獨特的歷史價值與氛圍，更會成為臺南車站的一大賣點，值得令人期待。

　　臺南車站鐵道旅館原有九間客房，其中兩間為套房，並設有共用的浴室、廁所、更衣間，以及大小餐廳、酒吧、休息娛樂室等。中國作家郁達夫 1936 年訪臺期間，就曾下榻臺南鐵道旅館。未來鐵道旅館將在盡量保留原貌的狀況下開放，客房數縮減為七間房，並設有餐廳等空間。遊客從手扶梯上樓之後，就能在各個角落感受濃郁的懷舊氣氛，包括客房內的圓拱形窗櫺、燈飾，公共空間的雕花，還有當初餐廳的傳統爐灶、木製出菜口與牆上的標語等，充滿歷史韻味。

◀未來鐵道旅館將在盡量
保留原貌的狀況下開放。

臺鐵局局長張政源表示,旅館最初設計就在呈現歷史感,包括餐廳的菜單設計、房間的擺設等,極具有文化地位,從中將鐵道文化的精神置入,創作出獨一無二的臺灣鐵道內涵,讓每個來訪的房客從中體驗到價值。

　　新臺南車站除肩負起交通運輸的責任外,結合古蹟車站與文創園區的開發,勢必帶動周邊商業經濟的發展。不過黃偉哲強調,臺南車站雖然必將為府城觀光帶來豐沛力量,帶動地方產業經濟發展,但若是只想著商業化,反而無法吸引遊客前來,而是應當維持文化內涵,才能吸引遊客探訪。因此,臺南車站在新舊站體及周邊進行整體規劃時,希望融入臺南在地特色,呈現文化古都的風貌。

　　在黃偉哲想像中,臺南車站未來會如同林百貨一樣,位列城市的亮點之一,也是臺南人引以為豪的場地。「可以想見,新臺南車站勢必成為臺南建城四百年以來最閃耀的明珠,」黃偉哲望著遠方,這位臺南大家長信心滿滿的許下心願。

熟客引路

黃偉哲 臺南市市長

　　北上求學期間,黃偉哲經常南北往返,與臺南車站結下不解之緣,更能體會多數人在車站離別的心情。擔任民意代表後仍經常往來各地,對於臺南車站豐厚的文化底蘊有更深認識,也讓身為臺南人的他感到驕傲。

　　臺南車站同時是黃偉哲觀察人群的最佳場域,年輕時,他喜歡在售票亭或候車月台上,觀察形形色色的旅客,欣賞各種人生百態。而這些送往迎來的故事,都變成他療癒身心與靈感的素材,也是他難忘的人生體驗。

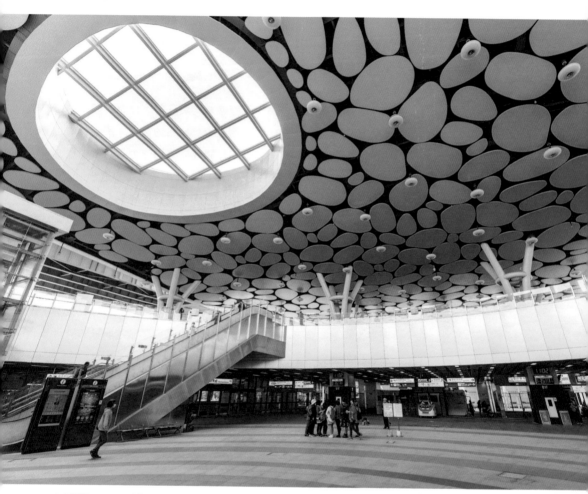

▲由荷蘭 Mecanoo 建築公司設計的高雄車站，是一座大天棚，空間通透，陽光自然撒下。

高雄車站
化身美麗的浮島綠洲

→

【歷史篇】
帶動哈瑪星繁榮的縱貫鐵路

　　臺灣南部的鐵道建設雖然從清領時期就有計畫,但始終未能實現,一直到日治時期才真正開始。比縱貫線鐵道更早的是「軍事輕便線」,1895 年打狗到臺南段完工,接著由南至北全線通車,主要用台車來運輸貨物,直到 1908 年縱貫鐵道南部線通車,才是今日所見運載旅客的鐵道。

──── 重啟城市風景的高雄車站

　　1930 年代高雄市區(今鹽埕、哈瑪星)開發已經飽和,遂於 1936 年發表的「大高雄都市計畫」中,選在東西南北交通動線的軸心建置新驛,原高雄驛更名為「高雄港站」,專供貨運使用,客貨分流,以便與高雄港的海運連接。

　　高雄新驛於 1937 年 8 月 1 日動土、1940 年 3 月完工,鋼筋混凝土結構蓋上墨綠色仿唐破風屋頂,為融合東亞與現代

▲復古的高雄老車站,把時光拉回到過去。

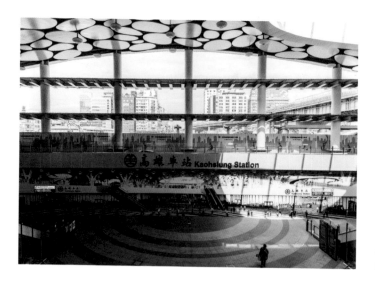

▲融入了美學設計的高雄
車站，具有科技美感。

結構的「帝冠式建築」，於 1941 年正式營運。走過一甲子，
在 21 世紀初始，面臨鐵路地下化的重大改變，站體必須更新，
但捨不得拆除摩登美麗的高雄車站，便花了半個多月時間，在
車站底下鋪設軌道，每天 5 公分的慢慢位移。巧的是請來移動
車站的建設公司剛好就是當年建造車站的清水建設。

舊車站移走了、新車站還在蓋，但鐵路運輸不能中斷，機
能就由臨時站代替，從 2002 年至 2018 年，為了成就另一座
百年車站，十六年的光陰絕對值得。2018 年 10 月 13 日，22
時 27 分最後一班七堵往潮州 141 次自強號列車駛離後，高雄
鐵道沿線風景成為絕響，地下化時代正式展開。

目前所見的高雄車站站體還只是整個願景的一小部分，由
荷蘭 Mecanoo 建築公司設計的高雄新車站，是一座大天棚，
空間通透，陽光自然灑下，希望往來的旅客都能感受南方海派
式的熱情。未來還計劃移回帝冠式建築車站做為入口，以及兩
棟商場與飯店大樓，充沛高雄車站的機能，照顧來往的旅人。

成長蛻變的新左營車站

　　2006 年 12 月 1 日，新左營車站啟用，是南臺灣第一座與高鐵、捷運三鐵共構的車站，也是三鐵中最早啟用的。與高鐵站相連，方便旅客轉乘，並導入 Global Mall 環球商場，豐富旅客在轉乘之間的利用。

　　原本的左營車站鄰近有煉油廠、水泥廠，以及高雄軍港的支線，是十分具有高雄工業特色的車站。鐵路地下化後，因為軌道變更，原本的站體無法使用，於 2013 年拆除後先以臨時站替代，到 2018 年鐵路地下化軌道與在原址興建的新站體啟用，臨時站功成身退。

▲新左營車站將成為臺鐵鐵道旅遊的南部新據點。

新左營車站啟用之後，舊站也隨之更名為「左營舊城車站」，並且降級成僅停區間車的簡易站，一等站則由新左營車站取代，現階段只有普悠瑪號不停，西部幹線列車皆有停靠，對於乘客來說非常方便。搭乘火車南下，新左營車站到舊站是由陸面進入地底的轉折，看著玻璃上的光影迅速沒入，轉而映照著旅客的臉龐，令人不禁思考著未來的鐵道運輸還會有如何的進步與發展？

── 讓旅客 Slow Down　新左營環球商場營造悠閒

Global Mall 環球商場在 2013 年進駐臺鐵新左營車站。2 樓是外帶便利快速美食專區與 outlet，方便趕車的旅客順著動線隨拿隨買；3 樓擁有三百坪的遊戲空間與書店、餐廳，旅客可以放慢速度，鬆弛心情。

當初看好新左營車站三鐵共構、為南臺灣門戶的交通優勢，轉乘站是人潮匯聚的重要樞紐，加上高雄近幾年的多項重大建設發展，如亞洲新灣區等等，城市未來性非常可期，便掌握先機進駐商場。Global Mall 在經營規劃上十分細膩，環境布置了許多彰顯高雄性格的小巧思，如 2 樓的長廊光影，一邊

臺鐵甘苦談　無名英雄化解困難

保持彈性讓計畫有機會調整也未嘗不是件好事，像高雄站東臺鐵舊宿舍區土地開發模式，會從都市更新設定地上權轉為都市更新權利變換，是在訪商時慢慢累積更多市場評估經驗後的結論，值得期待。

臺鐵位在各縣市的產業室時常是最瞭解開發基地現況的單位，在高雄站東都市更新案的開發過程裡，產業室以不是公對私的溝通方式，幫忙聯絡里長、說服民眾、協調宮廟遷移，這群臺鐵在地的無名英雄們，用細膩而有效的手法，順利化解歧見、消除開發面臨的當地大小困難，許多計畫才能順利施行。

▲新左營車站大廳陳列不少裝置藝術，此為陳明輝的作品「拱心山水天地間」，高約八公尺的雕塑，宛若浮標一般為旅客指引方向。

是 85 大樓等足以代表高雄城市輪廓；一邊是大船入港具體傳遞海港性格的特色。牆上的廣告燈箱造形是輪船裡的觀景窗；3 樓的走廊邊還有緩緩轉動的雷達與船舵，讓旅客出站便能融入港都的情境中。

──依客源樣貌調整　車站裡的練習題

汲取其他車站商場的經驗，Global Mall 起初設計也以「食」為主要布局，但經過幾年的觀察，並參考日本軌道經濟案例，以及「城市綜合體」的概念，對於車站定位有所調整：「我覺得軌道經濟絕對不只有消費，更是生活習慣與環境的調整與改善。」Global Mall 新左營車站店總監紐蓮芳如此說。

「城市綜合體」指的是結合不同性質、不同使用功能的生活空間，充分善用建築優勢，「車站不只是車站，而是一個生活的地方，」曾經在北部的車站商場工作，紐蓮芳認為高雄的旅客樣貌與北部差異頗大，「北區還是以通勤工作者為主，但這裡可以看到外國臉孔、長輩、年輕人，各式各樣非常多元，一天就可以接觸到老中青三代。而且車站一般給人快速的感覺，但這裡不一樣，每個人都很悠閒、放鬆，是一個很有活力的車站。」

依照旅客樣貌來調整櫃位，將原本占 90% 的餐飲櫃位降低到 70% 甚或 60%，增加四百坪以上的遊樂空間，「我們希望客人 slow down，到這個商場腳步會慢下來，」紐蓮芳指出，Global Mall 在招商方面做了許多嘗試，曾引進沙灘排球場，話題十足轟動一時，但後來發現排球場的客層僅能集中於青少年，親子客無處可去，便重整規劃，引進複合型態的遊樂空間，有適合幼童的球池、讓少年揮灑汗水的蹦床、要青年動動腦筋的密室逃脫，拓展年齡層與娛樂項目，讓更多人願意在此停留。

「我們現在很想要做的事，就是在這邊可以滿足旅客所有的需求，」紐蓮芳說。2020 年秋季剛做完新一波改裝，將原本的服飾販賣改成體育用品 outlet，價格便宜又符合前進高屏的旅客需求，輕鬆擁有短褲、背心等沙灘造形；降低單價，與鄰近的新光三越百貨做出差異化經營，並引入生活用品販賣、設置行動電源租借站，為旅客在旅途中的方便性考慮周到。

─── **各取優勢　成就車站美麗故事**

臺鐵也與 Global Mall 合作愉快。「像是我們車站一直有西曬問題，而因為公家機關使用資源的程序繁瑣，需要依法規層層審核，耗費不少時日，但對 Global Mall 來說，可以很快速地貼好隔熱紙解決問題，商家與旅客都受惠，」新左營車站站長劉俊哲覺得雙方能在彼此的優點上相互努力，優化車站空間，給旅客舒適空間的效率是加倍的。臺鐵也在能力範圍內，將燈管換新，明亮整個車站空間，更新空調與廁所設施，與時俱進，劉俊哲希望「十年後來看這個車站都還是很新。」

在硬體方面的合作之外，車站與 Global Mall 也發揮各自優勢舉辦「一日小小 Global Mall 人與臺鐵小小站長站務體

▶ 商場裡不只有賣場，還有書店增添很多人文氣息。

驗。」由站長介紹臺鐵歷史與站務員工作，再讓 Global Mall 傳授海洋知識，進入遊戲區盡情玩樂。或是辦理公益活動，如與星兒社會公益基金會合作，邀請自閉症發展障礙青年於國慶連假期間在車站大廳舉辦音樂會，原本腳步迅速的旅客們聽見樂音都慢了下來，一邊欣賞也一邊發覺車站的美好。「我們不是只想讓客人知道 Global Mall 有賣什麼。在活動結束之後，他們可以繼續車站的美好體驗，流連館內，延續經驗與回憶，帶領他們再一次回到車站。讓人特地來到車站逛街，就是我們最終的目標。」紐蓮芳說。

站在 3 樓的金石堂書店外，凝視樓下川流的旅客，動靜的節奏在車站裡都能自在。未來車站商場可望成為都市商圈計畫的核心，以交通串聯商圈，搭配數位發展，提供旅客更多便利與多元的服務。做為南臺灣的門戶首站，與南下高屏的必經之地，在陸續發展重大建設與商業金融的高雄，新左營車站與周邊商圈勢必還能有更多發展空間。

<div align="center">熟客引路</div>

紐蓮芳 環球購物中心新左營車站總監

　　做零售百貨業的原因，去日本的時候總是會觀察他們的商場，發現車站商場是大家都很愛去的地方，不搭車也會去逛，當時就希望在臺灣也能有這樣的環境。來到環球工作，起先在臺北，後來幸運地被派到新左營車站服務，便希望將此打造成日本車站商場的樣貌。喜歡新左營車站的地方，是旅客散發出來的感覺，他們臉上表情雀躍，明顯就是帶著快樂的心情準備出遊，在商店裡都能感受到愉悅的氣氛，自己也會跟著覺得開心。最喜歡的車站角落是 3 樓金石堂書店前面的廊道，往下眺望 2 樓大廳，看著人群川流的方向，以及身邊靜謐的書香，動與靜在這個車站同時呈現出來的感覺很棒、很豐富。

為通勤客量身打造
鐵道九小站

鑒於臺北鐵路地下化對於都市發展與改善交通有顯著效益，所以高雄也在1996年著手規劃，並於10月29日研擬「高雄市區鐵路地化下化計畫」。該計畫除了將鐵路延拉至地底外，並復舊內惟站、鼓山站、三塊厝站三座車站、新增美術館站、民族站、科工館站、正義站等四座通勤車站，期待增設的站點能彌補捷運路線之不足，增加通勤時大眾運輸的利用，紓緩交通。

▲墨凡公司總經理薛浚鴻。

由復舊的三站與新增的四站，加上鳳山站與左營站，合成地鐵九站。環顧因應地下化新建的站體，周圍還多是鐵皮圍成灰撲撲的工地，但從負責招商營運的墨凡公司總經理薛浚鴻口中所呈現的未來樣貌，十分引人入勝：「未來的九小站勢必將人潮處處，商機無窮，充滿潛力。」

——— 依車站地緣特色 規劃站內賣場

與新左營車站 Global Mall 等大型車站商場的定位不同，這裡沒有轉乘的旅客，都是要往返住家途中的通勤者，而且每座小站的商業空間大約只有十至二十坪，頂多容納兩個櫃位，因此招商選擇與周邊環境的連結便格外重要。內惟站、美術館站附近都是高樓大廈，許多家庭居住，因此內惟站便設定在家庭主婦喜愛的手作，如拼布、編織等等；美術館站則設定給重

視品質、健康取向的手做麵包、披薩、咖啡、點心，下車經過買來當早餐或下午茶都很適宜。

左營站旁邊就是左營舊城，鄰近的果貿、翠峰等都是外省眷村，所以也選定眷村口味為主招商。鼓山站鄰近台泥，原本就是人流最少的一站，以商業考量肯定行不通，但從生活方面切入，做為長照空間經營，或許也能滿足當地需求。三塊厝站在三鳳中街、雄中附近，賣剉冰、柑仔店、南北貨等復古小食，或是進駐樂器行給學生方便皆可。民族站和科工館站周圍多透天住宅，賣早午餐和輕食肯定合適，拎了搭車上班不遲到。正義站附近有武廟，住家也很多，而且站內的商業面積有十五公尺寬，招小農擺成菜攤正好，有趣又霸氣。

設定好招商方向，開始尋找合適廠商。企業經營店、連鎖店一律不找。薛浚鴻說：「我們想挖掘這個城市的故事，像是在轉角賣很多年豆花的阿伯，我們就會去問他的故事。我們覺得這樣才是對的，而不是像仲介一樣，只是出租攤位。」

─────**善用豐富設點經驗　讓小站閃閃發光**

抱持著去媒合有想法、有故事的人到合適空間經營的理念，薛浚鴻與夥伴在高雄各處穿梭打聽，甚至會為了尋求合作而主動降低租金，只為了找到「對的人」，但這種堅持使他們吃足苦頭，「我們一年內找了三輪，一輪三、四個月，在高雄每個地方跑，但都被拒絕。」他苦笑，但還是不願放棄原則。小攤商沒有豐厚的資源，每一次的決定都像是賭注，都不能浪費。

不過墨凡是有理由自信的。公司營運五年，已成功建置了

臺東新車站的「東站商場」、高雄國際機場國內線航廈的「高航商場」、高雄市立安南醫院的「安南商場」、高雄市立聯合醫院的「聯醫商場」，每個商場的建立，並非媒合攤商與空間，還包括整體動線設計、環境布置，讓整體的氛圍融入原本的場域，又能帶給人歡愉的氣氛。

「墨凡的價值就在於整合空間，」薛浚鴻說：空間設計不只針對所在的環境調整，也必須凸顯攤商的特色，融合各家風格，在兩者之間取得平衡，讓整個空間展現質感，「做一間商場並不簡單，規劃、招商、設計，處處都是要細心考慮周到的細節，動線空間的分配尤其重要，畢竟讓消費者多停一分鐘都是商機。」今年墨凡公司也與美麗島捷運站簽約，用一年的時間設計規劃，未來經過美麗島站時，將會發現一盞盞溫暖的光。

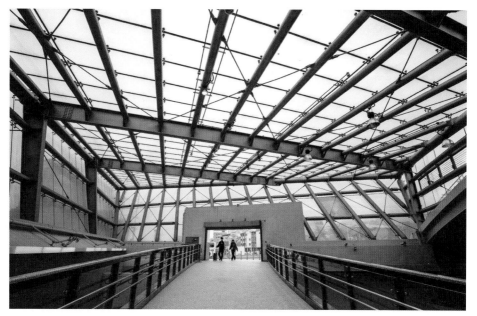

▲鐵道九小站裡的美術館站是新增設的車站。

高雄車站站東舊宿舍區都市更新
─── 日勝生集團董事長林榮顯

　　火車站是城市發展的中心軸點，也是許多人夢想起飛的開始。泰誠發展營造母公司日勝生集團董事長林榮顯在屏東高工畢業的第二天，不滿 20 歲的他從故鄉美濃出發，到高雄車站搭臺鐵一路往北，興奮地踏上人生另一個旅途。2020 年 2 月，泰誠發展營造與臺鐵簽約，承接高雄車站站東舊宿舍區都市更新案，林榮顯在離家五十多年後，要將這份對未來的期待，回歸落實於高雄這塊土地。

　　泰誠發展營造預計投資新臺幣 81 億的高雄站東案，不只承載著林董事長想要回饋鄉里的滿滿情感，也更期待藉由參與都更案可以帶動起家鄉周邊發展。占地 2.77 公頃的狹長區段，位於高雄車站旁，離民族車站五百公尺，北側緊臨新興的重劃區，包括鐵路地下化後的綠園道及 71 期重劃區，南側亦有建國、長明等商圈。如何活化運用這塊土地，加速老城區的更新速度，帶動車站專區及重劃區的發展，是泰誠發展營造特別著力之處。

─── 土地只有一次機會 做最好的運用

　　林榮顯強調「土地只有一次機會」，要讓土地做到最好的運用，提早溝通瞭解各方需求是一定要做的功課。臺鐵則盤點可用的資產，就像挖掘出各地的鑽礦原石，開發商負責琢磨拋光，提升附加價值，同時配合當地政府的都市發展計畫，將鑽

▲ 高雄站東開發案模擬圖。（泰誠發展營造股份有限公司提供）

石擺在對的位置上，只要打上光線，就能閃閃發亮，達到三贏的局面。

　　高雄在鐵路地下化完工後，南北區再度縫合，站東案所在區域位於東西兩車站、南北兩商圈之間，泰誠發展營造實地調查周圍區域後，評估此地要做為高雄新核心的引擎，需要增加大量的居住空間和配合的商場，以啟動整體的經濟商機，藉此提供更多的就業機會。

──── 三代家人同堂不同室 為老年社會做準備

　　日勝生集團在 2009 年成功打造臺北轉運站的京站時尚廣場，林榮顯自豪的表示，京站培養的服務團隊有十一年的資產營運經驗，能為站東案提供多面向且完備的反饋，讓同集團的泰誠發展營造得以從實務的角度出發，提出「全齡健康社區」的概念，以「住」引入新的人流，商場則以銜接和串連兩處商圈，服務住宅居民的食衣住行育樂，及補齊車站內商店未規劃的功能為主。

　　臺灣正歷經人口老化和少子化等社會變遷，家庭的照護功能成效不彰，泰誠發展營造抱持著照顧各個年齡層的初衷，提前部署推出「全齡健康社區」，規劃幼兒園和老人日託中心，引入智慧及綠建築，推出十五坪起跳等多種坪數選擇，小坪數滿足獨居者也適合兩人世界，高齡父母和成年子女可以考慮三代同堂不同室，各自擁有獨立空間，或選擇共同居住，全案工程預計六年，完成林榮顯服務故鄉的心願。

▲新的花蓮車站以十座鋼構木質巨傘形穹頂造形最為顯眼。

花蓮車站
山海相擁的觀光驛站

【歷史篇】

通往世外桃源的門戶

　　前來花蓮的方式多種，最受人喜愛的，應是最為輕鬆寫意、不塞車、安全性高、且旅行滋味濃厚的鐵道之旅。而花蓮車站，則是通往這世外桃源的門戶所在。

　　事實上，今日的花蓮車站是二遷後的選址。原來臺灣鐵路發展史上，1891 年劉銘傳開始建設臺灣鐵路，後來日本治理時期接力完成西部縱貫鐵路後，為了進行開採更深廣的資源運至市場，以及輸送島內西部與少數日籍人士至東部墾荒、栽種經濟作物，供日本完成赤道殖民圈夢想，所以開始了東部鐵路線的開拓。

——以港口為終點的東部鐵路線

　　當時，由北部往返花蓮，因地勢險阻，農林礦產或移民輸出、輸入至花蓮，仰賴海運至花蓮港，為了維護海岸與陸地間物資運輸的完整經濟價值，故日人將花蓮港設為東部鐵路的起始點。1910 年 2 月開工，途經多處移民村，如吉安、豐田等，或物產所在地如鳳林、馬太鞍（今光復）、白川（今富源）……以及璞石閣（今玉里）一帶，此為第一段完工的鐵路，1926 年 3 月底，第二段玉里至關山完成，前後耗時十六年，總長 171.8 公里，花蓮港至關山的臺東線鐵路（彼時稱謂）宣告正式竣工。待 1980 年北迴鐵路通車後，為與其接軌，將臨海火車站向西遷移到現在的花蓮鐵路出張所（今鐵路文化園區）附

▲早期的花蓮車站沒有太多設計感。

近。1982 年，東部鐵路工程拓寬後，才移往花蓮車站現址。這段歷史，見證了時代更迭與社會經濟變遷。

——— 洄瀾雙城計畫　讓車站變成溫馨的家

時光冉冉，鐵路運輸已轉為客運優先，因此 2014 年花蓮載客收入躍升全臺鐵路車站前三名。升格為特等車站後，同年啟動花蓮站擴建計畫工程，以提供旅客更佳的搭乘與觀光感受。

花蓮縣政府也與臺鐵合作「洄瀾雙城開發計畫」，發展花蓮火車站及舊站周邊地區商機，透過活化利用與再生，使車站不僅是交通樞紐，也是複合型商業中心。臺鐵聆聽在地居民意見與邀請名建築師設計規劃下，終於打造出符合當今國際綠能永續環保建築與美學標準的花蓮車站。

開放式的空間設計，融入山海波形與巨木意象。十座鋼構木質巨形傘型穹頂，襯以賞心悅目的景觀植物廊道；地面大型藝術彩繪「洄瀾鯨奇」與十多幅花蓮景點映像彩磚拼貼圓圖，讓人彷彿置身驚奇花園，傳遞好山好水的花蓮熱情，成為旅人倍感溫馨舒適的家。

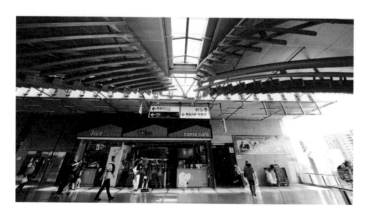

◀寬廣空橋式的長廊進駐多家特色商店。

融合自然人文
促進在地就業與繁榮

　　2019 年 9 月 17 日，樓高三層、占地四百坪的 DCC 洄瀾廣場及商店街正式開幕，帶給花蓮車站耳目一新的面貌。負責洄瀾廣場規劃招商的展拓管理顧問有限公司（簡稱展拓）總經理李鎮宇終於可以鬆一口氣，他擅長商場規劃經營，本該游刃有餘，然而車站型態與一般百貨商城的營運有很大不同，許多的規劃與安排，需量身訂做，才能更加細膩而到位。

——— 安全最高目標　結合在地特色

　　李鎮宇提到和臺鐵合作時的思考，臺鐵是百年老店，提供的運輸服務攸關公眾安全，這項要求絕對遠高於一般商場，這是初期合作時，雙方需要更多理解與耐心溝通之處。他舉例說明：車站空間禁止瓦斯火源，因此所有料理烹煮全得改由電能來供應，展拓只得另行採購發電機組因應，這些都是額外的付出與花費。

　　管理展拓在花蓮商場的經理廉雅鈺，則提及這裡與西部不同的商業思考，她印象比較深刻的是與在地特色商家的合作聯繫。經營團隊原想邀請多家極具花蓮特色、且受到大眾歡迎的人氣店家前來進駐。不過，得到答案是他們滿意目前經營狀況，暫時沒有到車站商場設點的意圖。這對於習慣西部廠商普遍追求快速發展的印象有所出入。直到在花蓮一段時間後，她才慢

慢觀察、體會,也許,這份好似日本職人精神的堅持,正是花蓮之所以成為慢活首選地的原因。

───連通前後站 坪效高的休憩商場

花蓮車站進出口原本前後相隔,僅以地下道連通。改建後,從原來照明及通風不佳的地底移動方式,改為通透明亮的手扶電梯運行,並串連起前後站的廣闊候車空間。中間因此形成的空橋式長廊,則規劃成嚴選商家進駐的販賣空間,讓旅客既能享受居高臨下、全方位飽覽周遭壯麗風光,亦能滿足停駐或轉乘客休憩所需的功能。

這樣的商業新型態,挑戰了花蓮當地的傳統經商思維,過往人們信奉市中心蛋黃區的店面行銷策略,對於進駐鬧區有段距離的車站商場、且還要受限於管理方的規定,是否能達成相

當的營業績效，普遍存有疑慮。

但數據會說話，試營運至今，平日上下車的人流量可達二至三萬人，寒暑假或國定連假更是驚人。依廉雅鈺統計，每月來客數、發票數及消費單價，都能創造出亮麗佳績。唯今年春節起的疫情，屬全球性災難，帶來在所難免的衝擊。但臺鐵主動釋出善意的租金補貼措施，商場管理方也直接回饋給店家，共體時艱。幸而臺灣因防疫得當，6月起報復性旅遊席捲花東，帶來爆炸性人潮，有效彌補前期虧損。

──── 縱深長廊道　引入明亮溫暖

這些亮眼成績，得益於商場管理與臺鐵及店家三方溝通調整及努力，實屬不易。廉雅鈺提到，前後站串起的自由廊道，縱深頗長，如何吸引前站的旅客往後站移動，當初也煞費苦心。整體風格方面，除了各家店面自行規劃特色空間外，更融合車站主體柔和溫暖色調，及簡潔的視覺元素，描繪出大山底下一抹文青風采。

臺鐵甘苦談　不斷協商中才有的商場規模

花蓮車站站內的附屬商業空間在興建時就開始在進行招商，因為有先天上的條件與限制，站體是以中央走廊連通前後站，商業空間分布在走廊兩端，人流動線狹長，總共四百坪的面積要分成 14 間店面，在空間面積不太大的情況下，只能朝單店方向規劃。

當初車站申請多目標使用時，被規範在幾項特定營業項目，限制了招商的範圍，經過溝通變更營業項目才可以經營；而為了維持公共安全，站內裡不能用明火，在商場需要大量用電的情況下，變成原有的基礎設計電力不足，在向台電申請多一條電纜和設置屋頂水塔後，關卡才漸漸克服，車站商場的營運關卡時常是一項又一項，資產開發團隊要一樣樣克服，要有充分的耐心與毅力才能讓車站更完美。

◀花蓮車站高挑寬敞的售票大廳動線流暢。

　　自由廊道南面的店家前方多設有舒適長椅供旅客休憩外，亦有吸引人潮移動到此用意。搭乘西站手扶電梯往上，可第一眼望見巨大 3D 立體的鯨魚飛躍彩繪，恰與東 1 樓廣場地面的巨鯨洄游彩繪相呼應，充滿巧思的設計，值得旅人拍照打卡、留下回憶。3 樓商店街則規劃有便利商店、當地美食、甜點名店、現場手作點心攤車、全國唯一車站居酒屋，以及台式炸雞速食名店，都受到旅客們肯定及喜愛。未來預計引入更多商家如藥妝店、藝品店、旅行相關服務等，使旅客初來乍到時，即能享有便利貼心的服務。

──── 首間臺鐵禮賓候車室　享受更升級

　　西站（後站）的臺鐵禮賓候車室會在 2021 年初展開營運，臺鐵招商遴選出國內優質的旅遊業者進駐，提供各種量身打造的旅遊組合，給旅客更耳目一新的服務。

▲東出口閘門右側設立了全方位的租車旅遊補給站。

2022 年，交通部訂為鐵道觀光旅遊年，有百年資歷的臺鐵，從硬體的火車設計到軟體的旅客服務，正一步步提升。沉穩尊榮的「鳴日號」觀光車隊及優雅的城際列車，2021 年起陸續上線服務。而不僅花蓮境內大小站，宜蘭至臺東一站一特色的 13 座車站，也都視當地需要，設置了友善行動不便族群的廂式升降電梯，讓返鄉遊子或出外訪親的長輩，感受得到臺鐵的用心。

─── 花蓮洄瀾雙城計畫　共建國家級觀光門戶

　　臺鐵和花蓮縣政府在新舊站周邊個有許多關鍵性的土地，如果可以整合開發且利用調整，將可以帶動花蓮的整體發展，於是臺鐵主導規劃出洄瀾車站城和洄瀾星空城等兩項計畫，以魅力雙城的方式，打造花蓮成為國際級的觀光門戶。

　　洄瀾星空城則是以東大門夜市為核心，連接著舊市區、金三角商圈和濱海資源與香榭大道，打造行人友善的步行環境和全日型的開放空間，整合以花蓮鐵道文化園區和創意街區為核心的鐵道文化產業專區；星空商業城的東大門夜市和主題樂園、濱海休閒星級旅館區、太平洋濱海休憩區親水活動、慢活休閒式住宅區等特色構想，讓花蓮成為觀光和休閒最宜居的海濱城市。

熟客引路

李鎮宇　展拓管理顧問有限公司總經理
　　李鎮宇除了商場規劃經營專業背景外，更曾累積花蓮家樂福與遠東百貨愛買策劃經驗，對於花蓮向來有份特殊情感。看好其未來發展潛力，致力打造一個能與當地人文自然環境相融，且能協助在地居民創業與就業，營造出樂活溫暖朝氣氛圍，能與臺鐵、店家、旅客，三方共榮共好的花蓮車站洄瀾廣場，成為主要經營目標。

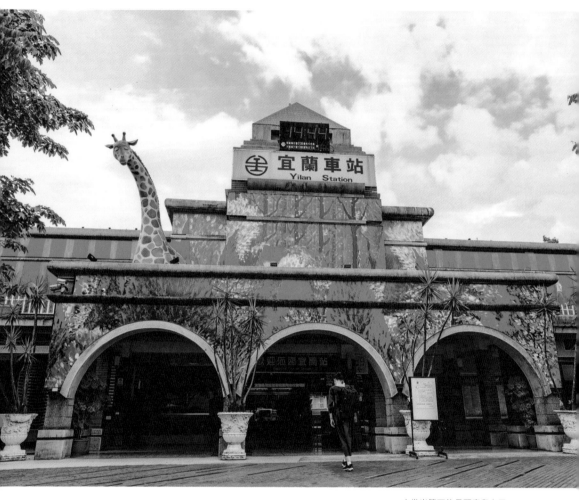

▲幾米筆下的長頸鹿爬上了
宜蘭車站外牆，成為全臺灣
最富有童趣的火車站。

宜蘭車站
營造童趣森林的浪漫

→

隨著鐵道童謠
走進宜蘭人的生活軌跡

〈呒呒銅仔〉——這首你我琅琅上口的臺灣童謠，據傳源自宜蘭。早年宜蘭鄉親開墾蘭陽地區，聽到火車過山洞時水聲滴答作響，模擬這樣的聲調哼唱，於是演變成今日宜蘭人珍貴的家鄉童謠，同時可見「鐵道」對於蘭陽地區發展與繁榮有著重要的地位。

根據記載，宜蘭線鐵路早在 1917 年動工興建，分別從路線的南、北兩端進行，1919 年南端的蘇澳至礁溪段與北端的八堵至瑞芳段通車，1924 年宜蘭全線通車營運，加上北迴線鐵路，使得宜蘭線地位提升，是連結西部與東部的重要幹線，也因此帶動臺灣東西部的交通往來。後期隨著東部觀光資源開發，也讓客運量需求大增，對宜蘭地區的商業發展影響重大。

——宜蘭車站童趣變身　遙想蘭陽百年歲月

宜蘭線（八堵至蘇澳）通車至今近百年，不僅是承載蘭陽商貿發展的交通動脈，更滿載宜蘭人生活軌跡的共同記憶，其中連結宜蘭舊城的宜蘭火車站，因站前的舊倉庫群（今宜蘭行口）昔日曾供多家運送業者存放貨物，人潮匯流、商家雲集，不僅形成熱絡的站前產業景觀，也帶動整個宜蘭市的經濟發展，並且逐漸改變舊城市街的歷史風貌。

宜蘭車站前身為「宜蘭驛」，原為半木造站房，1962年遭歐珀颱風侵襲倒塌，後改建為鋼筋混凝土建築，1996年站房門面及廣場重新整修，同年為配合地方均衡發展興建後站，方便東區旅客進出車站。2014年，宜蘭縣政府為了振興舊城廊帶發展，特邀宜蘭知名插畫家幾米合作，將古樸的紅磚建築物改裝為繪本彩繪，幾米筆下的長頸鹿也爬上宜蘭站外牆，搖身一變成為全臺灣最富有童趣的火車站，吸引大批旅客前往遊憩拍照，也帶動起幾米公園、幸福轉運站等周邊廊廓的擴大與再生，成功將運輸功能的車站轉化成觀光亮點。

▲羅東車站1984年因宜蘭線雙軌化工程再度拆除改建，變成目前的宮殿式建築。

──── 林業發展造就地方繁榮　羅東車站承先啟後

除了宜蘭車站之外，羅東車站在宜蘭線上同樣有著相當重要的地位，日治時期太平山伐木業興起，木材均由森林鐵路運至羅東林場做為加工轉運中心，為地方帶來繁華，直到1982年太平山禁伐，林業沒落，羅東反因東部旅遊興起，成為全縣最繁榮的觀光城鎮，其中羅東車站扮演著功不可沒的角色，每日營運量甚至高於宜蘭車站，為羅東地區帶來大量的人潮。

羅東車站設立於1919年，在1949年改建為磚造站房，1984年因宜蘭線雙軌化工程再度拆除改建，變成目前宮殿式建築，由於羅東地區發展快速，1999年開始興建後站及跨站式站房，於2003年完工，此後旅客不僅可從前後站進出，後站增設的羅東轉運站，方便大家轉乘國道客運，同時也活化了後站地區的土地開發。

文創開啟宜蘭舊城新生
羅東車站成就地方繁華

　　近年來吹起濃濃藝文風的宜蘭市，不僅是昔日縣治所在地，更是隨處可見人文古蹟的魅力舊城，自古瀰漫著濃厚的人文氣息，可說是宜蘭地區最有文化深度的區域，有鑑於此，縣府團隊自 2010 年起積極推動「維管束計畫」，沿著舊城南路構築起一條環狀綠廊水道，不僅對於市容有美化作用，更串聯起舊城內的宜蘭車站、幾米主題廣場、新月廣場、宜蘭酒廠、中山公園等人文景點，形成帶狀的都市水綠核心，營造出結合自然與人文的蘭城新風貌，其中又以幾米繪本帶起文創風潮的宜蘭車站，為舊城新生的起始點。

臺鐵甘苦談　三方思考找到的最適解

　　臺鐵有 241 處車站，西部都會的蛋黃區，有高密度發展的潛力，不過有更多的車站更需要找到適合自己的發展屬性，維持自己的特殊性。就像宜蘭車站和羅東車站，往來人次不若西部大站，但若以旅遊轉運站的概念來思考則非常具有潛質。

　　對臺鐵來說，為了扭轉鐵路高架化會帶來土地空間不夠使用，維修成本卻升高，造成營運虧損的課題，臺鐵主動與宜蘭縣政府誠懇協商與溝通，歷經兩任縣長，以降低都市計畫變更土地回饋率的方式，達成共識；車站土地變更回饋比率由原本的 30% 降為 10%，多出來的土地可以營運或是活化，讓效益挹注旅運。每個車站的立體化都需要民眾、地方政府和臺鐵一起思考，如何找出最適解。

自 2013 年臺鐵宜蘭站舊宿舍改建為「幾米主題廣場」，讓生活地景融合藝術設計，火速成為爆紅旅遊景點後，隔年更將宜蘭車站打造為幾米森林裡的夢幻火車站，並將星空列車高掛於車站正對面的哐哐噹森林上方，將膾炙人口的幾米作品《向左走‧向右走》、《星空》、《地下鐵》等故事中的場景和人物，轉化成實體公共藝術，打造出臺灣第一座以幾米為主題的廣場及車站，隨後舊臺汽車站則改造變身為「幸福轉運站」，讓幾米熱潮持續延燒。

─── 幾米熱潮持續延燒　人文蘭城化身創意村落

「每次回宜蘭，我會去哐哐噹森林旁的百果樹紅磚屋喝杯咖啡享悠閒，感受宜蘭在地的藝文氣息。」臺鐵文化志工隊一提起宜蘭就充滿愉悅，「記憶中，純樸的宜蘭舊城有種特別的書卷味，跟羅東的商業氣息就是不一樣。」

▲百果樹紅磚屋可以感受
宜蘭在地的藝文氣息。

此外，位於火車站旁的「宜蘭行口創創新村」，是由1919年興建的臺鐵舊倉庫所改建而成的文創聚落，以「懷舊與創新的邂逅」為園區規劃主題，包含二手書店、人文咖啡館、創藝講堂等藝文空間，將宜蘭車站周邊串成一氣，成為一個充滿活力與文青氣息的創意村落，並且不定期推出展演活動，為宜蘭站前廣場增添不少風采；其中「舊書櫃」是宜蘭第一間二手書店咖啡館，店主精心挑選書寫宜蘭人、宜蘭事的書籍，陳列在書架上，店內更布置濃濃復古風情的老物件，讓旅人能自在地融入蘭城氛圍。

「來到宜蘭，不妨從宜蘭車站出發，來趟深度旅遊，您會發現迥然不同的宜蘭魅力。」由宜蘭車站旁的幾米廣場步行，可順遊中山國小、幸福轉運站，再串聯至宜蘭美術館、宜蘭酒廠等文創景點，幾米文創除了營造舒適的漫步空間外，更重要的是它驅動了舊城廊帶再發展，帶來龐大的觀光人潮及效應，促進周邊商圈的繁榮。

—— 藝文商販空間嶄新風貌　羅東車站重現昔日風華

羅東林業鐵道昔日是太平山林木的主動脈，載著一根根珍貴的檜木輸往海外，羅東在鐵路通車時亦是蘭陽平原物資的集散地，經濟發展也帶動著相關產業，即便1982年後林場伐木作業結束，羅東依舊是宜蘭地區商業最繁榮的城鎮。

羅東鎮面積僅 11.3 平方公里，是全臺最小的鎮，卻是宜蘭第二大城，主要歸功於羅東車站平均每天有 1 萬 1,600 人進出，還高於宜蘭車站，並僅次於瑞芳站，會有這樣的現象是因為羅東面積小，人口比較集中，而且也與羅東轉運站的設立有關。

羅東車站歷經多次前站改建與增建後站，現已成為一座跨站式高架車站，售票處、候車大廳的空間都在月台與路軌上方，進站後要往下到月台處乘車，早期的宮殿式站房現在是做為前站的出入門面及超商、飲料、特色小吃鋪等餐食區，提供往來旅客停歇休憩。羅東車站商販空間整修完備開幕時，將大幅優化候車與商販空間，提供旅客更安全方便、舒適美觀的乘車環境。

▲羅東站商場要因制宜融入當地特色，慎選進駐商家強化形塑風格，打造出藝文氛圍的商場空間。

「羅東車站承載著悠久林業歷史，我們期望能結合在地文化與當地業者，將羅東車站變身成為一處有溫度、有特色的人文場域，」李鎮宇充滿信心的表示，羅東車站雖然商場空間較小，發揮空間較為受限，但會因地制宜融入羅東當地特色，慎選進駐商家強化形塑風格，打造出藝文氛圍的商場空間，前後站除了設有便利超商之外，還會設置復古雜貨店、藝文咖啡館、在地伴手禮等商家，更首度規劃摩斯漢堡進駐；羅東車站商場已於 2020 年 12 月 1 日開幕，以嶄新人文風貌、舒適用餐購物空間迎接往來旅客。

─── 可快可慢 自由無縫的宜蘭鐵路新預想

環島鐵路出隧道駛向蘭陽平原時，一段是望龜山島的海景、一段是錯落宜蘭厝的綠意平原，這些獨有的山海河景致，

▶ 位於火車站旁的「宜蘭行口創創新村」，是由1919年興建的臺鐵舊倉庫所改建而成的文創聚落。

造就了宜蘭地區的鐵路宛如觀光文化廊帶。體驗會是宜蘭發展觀光特色鐵路的無限魅力。

　　做為往返東臺灣的門戶，宜蘭正值鐵路網絡重新組構的時期，宜蘭到羅東之間的臺鐵立體化、尚在評估的高鐵延伸宜蘭計畫、聯絡花東的快鐵計畫，正逐步擘劃宜蘭鐵路未來可快可慢的乘車選擇。未來讓旅客在同一共構車站自由無縫的轉乘可快可慢的鐵路旅行模式，是臺鐵對於宜蘭鐵路的新預想。

熟客引路

李鎮宇　展拓管理顧問公司總經理

　　「我們希望打造有溫度的車站商場，讓短暫駐足停留的旅客，能留下有溫度的回憶。」曾參與花蓮車站商場改造案的李鎮宇表示。近十年來臺灣軌道經濟已日益成熟，尤以臺北車站商場值得學習典範，各地車站需因地制宜、找出適合當地屬性特色，貼近當今市場。他認為改造羅東車站最大的挑戰，在於羅東車站商場空間狹小，較缺乏特色，因此特別嚴選進駐商家融合林業文化，強化形塑風格，找出屬於羅東車站獨有的人文溫度。

chapter

2

鐵道旅遊新視野
體驗式火車大未來

交通部長林佳龍提到，臺灣擁有極佳的鐵道觀光路線，能構築浪漫鐵道旅遊的環境。尤其 2022 年訂為鐵道觀光年，結合鐵道、鐵馬兩項主題，以火車串連地方觀光，整合全臺所有交通資源，令臺灣深度之美更加多元，進而帶動城鄉在地發展。

未來的鐵道觀光不只是旅運，還要讓搭火車成為一種目的性的時尚旅遊，不定位在運輸工具，包含著火車本身、車站還有車廂裡的半開放、半封閉的場域，在人與人之間有點距離、又可以互動的方式去進行一趟有趣的體驗式旅行。

翻開臺鐵的「新觀光車隊」計畫，臺灣鐵路史也將帶來耳目一新的突破，火車不再只是火車，它將被重新賦予多變的型態及個性，推出平價輕旅行、山海人文之旅、頂級美學列車、五星級鑽石列車等，內容琳琅滿目，為臺灣旅行締造新的可能，與你一起想像未來鐵道旅行藍圖。

從「美」出發
臺灣鐵道觀光潛力無窮
——台灣觀光協會葉菊蘭

　　「當臺灣生活腳步變快，交通需求大增時，高鐵應運而生，臺鐵應該思考未來的轉型，」台灣觀光協會會長葉菊蘭語重心長地說。過去，臺鐵肩負交通運輸功能，與觀光沒有直接關係，但其實臺灣鐵道非常有發展觀光的潛力，值得放手去做。

——圈起美麗的臺灣故事

　　環繞整個寶島的臺鐵，發展早期有礦鐵、林鐵、糖鐵及鹽鐵等，依照不同產業運輸應運而生，經濟活動也堆疊累積出人們生活的樣貌，在這些如今已不復見的歷史足跡中，藏著一個又一個動人的臺灣故事。

　　「鐵道與臺灣每座城市的發展史息息相關，經過適當的設計包裝，讓搭乘臺鐵觀光車隊，成為新的一種實際體驗、深入了解臺灣歷史的管道，將臺灣多元豐富的文化介紹給世界的觀光客，」葉菊蘭接著充滿信心的說：「未來的臺灣旅遊模式，

除了壯闊的大山、秀麗的河川及海洋風貌外，透過鐵道，還有更厚實的文化故事等著被挖掘。」

但葉菊蘭也不諱言，臺灣鐵道觀光才剛萌芽起步，首先要進行資源盤點，然後著手進行活化改造，改造的核心就是「美」——車廂的美、車站的美、環境的美、動線的美，甚至是在地人情的美。

——以文化與美為內涵的鐵道觀光

她以東京車站為例，1914 年完工，仿西式磚造建築，被日本政府登記為重要文化財，有飯店與之共構，車站的歷史與飯店緊密結合，站體下還有舊車站遺蹟，讓人沉浸在東京發展史中，造訪此地宛如走進了這座城市人們生活的過去與現在，典雅悠閒的環境，加上精緻的美食與伴手禮，讓旅客「食宿遊購行」的每一個觀光環節都有完美體驗。

葉菊蘭分享她考察各國車站經驗：「法蘭克福車站簡約雅致，但軌道路線就有二十多條，也顯得相當壯觀。紐約中央車站則具有歷史氛圍，從欣賞車站建築到不同造形列車，每一眼都是享受！」國內新改建的新竹車站設計化繁為簡、色彩單純，就給人耳目一新的臺灣火車站意象。

但葉菊蘭也提醒，決策者及執行者應培養自身的美學素養，才有辦法徹底翻轉鐵道觀光的發展，一掃人們對臺鐵車站及周邊環境老舊髒亂的制式印象，從而注入乾淨、美好、優雅的觀光基本元素，讓鐵道觀光成為兼具深度與溫度的臺灣觀光新選擇。

▲鐵道旅遊要將臺灣多元豐富的文化，介紹給來自世界的觀光客。

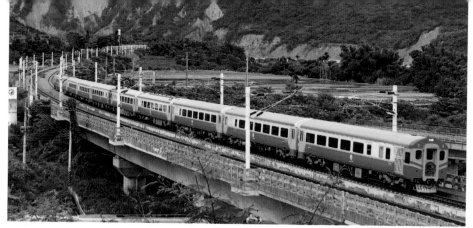

【導讀 2】

鐵道旅行發展藍圖
觀光車隊新思維

你常搭火車嗎？每次搭臺鐵的原因是為了通勤、公務，還是旅遊？根據統計，臺灣人近年乘坐火車觀光旅遊比例為22.3%，平均每四人就有一人正在進行鐵道旅行。搭乘火車，無論是走山線、海線，路途上景色宜人，大站熱鬧、小站溫暖，旅行能真正的走進心、走進在地生活。

──── 新觀光車隊計畫啟動

經過長期的觀察和研究，臺鐵局局長張政源認為臺灣鐵路發展仍有無限潛能，憑藉過去擔任交通處旅遊局局長、臺北車站站長的閱歷，張政源發起臺鐵「新觀光車隊」規劃，分別透過火車及車站美學設計、列車品質和乘車服務等全面提升，傾力推行未來鐵道旅遊發展。

新觀光車隊也將與交通部大力促成的「2022 鐵道觀光旅

遊年」政策相呼應，雙管齊下，預期 2022 年搭乘火車旅行人次可達 30%，往後每年皆能有突破 2% 的成長。臺鐵局主任祕書顏文忠分享，隨著臺灣高鐵正式營運，取代了臺鐵過去主要載運西部乘客南來北往的角色，臺鐵雖然沒有高鐵快，但是若想要抵達臺灣東部、深入南部、走訪開車也無法抵達的祕境，就一定得搭乘火車。顏文忠說：「對於鐵道觀光推行，他們速度愈快，我們就要愈慢。」

臺鐵局決定發揮自身特質，讓新觀光車隊不講求速度，而是著重在移動式的體驗，要讓乘客盡情感受車隊特色服務、高端餐食享受、套裝式的遊程選擇等，以點線面發散的軸線，形塑未來鐵道旅遊的模樣。

現行的觀光車隊，如「環島之星」、「遊輪式列車」仍屬於接地式行程規劃，以運送乘客到特定地點為主要服務，儘管各有特色，卻難以突破既定旅行模式。在新一批觀光車隊中，臺鐵廣納藝文業、飯店業、旅行業的建議，邀請他們一起成為未來鐵道旅遊計劃的夥伴，顏文忠深感將專業交給專業，才能讓新型態火車風景更為精采。

未來，與米其林餐食結合的美學鳴日號、懷舊藍皮解憂號、有著大地質樸氣息的山嵐號、英式優雅海風號，以及頂級豪華寢台式列車，都將在明年起陸續登場，以別開生面的形式與乘客們見面。

所以，想要計劃一場視覺、質感、主題兼具的鐵道之旅，不需要特地前往海外旅行，不妨留在臺灣，細細規劃一趟別具一格的火車旅行，從車廂體驗出發，認識土地，與親朋好友盡情享受，定能累積獨一無二的回憶。

【觀光車隊新計畫 1】

鳴日號
在移動間品嘗細膩

→

　　自 2020 年首航試乘消息一發布，臺鐵「鳴日號」這列主打高端餐飲遊程服務的美學車廂，便成為萬眾矚目的焦點。做為新觀光車隊的先行列車，鳴日號經過設計團隊「柏成設計」（JC Architecture）」的規劃，被賦予黑與橘相間的色彩，車體外觀沉穩而優雅，頗具王者氣息。

　　總設計師邱柏文選用內斂的黑色讓車體擁有尊榮感、汲取記憶裡熟悉的莒光號亮橘色調，融入臺鐵靈魂。鳴日號外形看來極簡，其實蘊藏繁複的設計哲思，車頭設計使用 E405、E417 型進行塗裝改造，前端保留舊時蒸汽火車頭上的字體元素，尾端以 V 型線條做柴油車頭印記的延伸，具備現代設計的創新表現，也保有 19 世紀以來臺鐵的載運使命及初心，話題性十足。

───── 車廂空間運用有彈性　滿足乘客需求使用

　　走進鳴日號車廂，不難發現空間內裝與服務煥然一新。秉持對頂級享受的追求，臺鐵在飯店業者與觀光事業單位兩方

的建議下，將列車硬體設備提升至可供米其林服務要求等級。顏文忠透露，共計十三輛的美學列車被分別設定為吧台車、客廳車及商務車型三種，增加列車使用彈性，乘客可依個人旅行喜好或使用目的，選擇不同車別搭乘。

像是僅有兩節車廂的「吧台車」，車廂空間裡除了軟硬適中的座位，一旁也設有冰櫃、咖啡機服務，大家可以隨心情挑選可口茶點，選個靠窗小桌，邊享用、邊欣賞美景。公共區域附設可播映簡報的硬體配備，讓商務旅客在緊湊的行程中，安排會議、討論工作事項。

「客廳車」除了安排一般座位區，公共區域設置了六張面窗的旋轉沙發座，每一獨立座位都能飽覽沿線景色，倘若乘客長時間乘坐火車感到身體僵硬，就能到此調整心情，紓解壓力。「商務車」備有 33 個座位，平日裡不開放給一般散客搭乘，必須參加臺鐵與旅行社制定的特別旅遊路線，才得以購買席次。

───米其林高端餐飲上車
用美食饗宴體會尊榮

搭火車旅行不稀奇，讓人期待的是，鳴日號真的將米其林餐飲搬上火車。顏

文忠表示，鳴日號經營以高端飲食為主、售票為輔，將來，臺鐵計劃邀請各大飯店的米其林大廚到列車上擔任客座主廚，包括君品酒店、國賓飯店都在受邀口袋名單，預計由主廚們設計菜單，推出期間限定頂級套餐，替旅客的每一次造訪創造不同餐桌風景。為了確保乘客能在高品質空間享受尊榮服務，鳴日號的座位總數量規劃不多，體現了臺鐵的細心及服務熱忱。

在行駛路線方面，臺鐵附業營運中心副總經理王文謙受訪時提到，鳴日號初期規劃行駛於臺北與花東之間，從城市到山海，在大自然懷抱下品嘗美食，享受空間移動的樂趣，可以想見將是一場極具層次的感官饗宴。

鳴日號已由知名旅遊業者雄獅旅行社得標並連同藍皮解憂號獲得六年經營權，預計將鳴日號的美麗、米其林餐點與旅程完美融合。顏文忠表示，待各部會做好萬全籌備，臺鐵也將傾全力提供所需支援，預期鳴日號美學列車將在 2021 年 1 月上線，替臺灣鐵路史掀開華麗新頁。

▲「客廳車」公共區域設置了 6 張面窗的旋轉沙發座。

▲「商務車」有 33 個座位，平日裡不開放給一般散客搭乘。

▶鳴日號車體以黑橘相間色彩呈現，流瀉沉穩優雅，頗具王者氣息。

── 美學列車文創商品　臺鐵革新精神融入生活

　　鳴日號關注度持續延燒，臺鐵也在 2020 年鐵路便當節順勢推出鳴日號系列文創商品，其中以列車形設計馬克杯深受喜愛，以內斂黑色做為主色調、杯體下緣圍繞橘色線條，看起來個性十足又不失生活感，烙印上臺鐵 logo，彷彿也在提醒使用的主人，別忘了找個時間上鳴日號體驗。

　　迴力列車也加入鳴日號身影，這是讓每位大小男孩渴望入手的精美收藏。迷你火車模型特別選用鳴日號車身初亮相的模樣做為版型，六節車箱是美學列車最新的黑橘外觀，前後兩端則接以改裝前的車頭，白黑色系視覺反差讓商品有著另類的親切感，用童趣方式傳遞臺鐵創新意念。無論擺在家裡、辦公室，只要看見迴力列車，就像帶著大家回到鳴日號發表的時刻，想起這天的興奮及期待，極具收藏意義。

▲鳴日號迷你火車模型讓每位大小男孩渴望入手。

　　從車體外觀、內裝設計，還有對米其林服務水準追求及文創商品發行，臺鐵積極革新，並對鳴日號美學列車寄予厚望，與設計師討論研究，慢慢轉譯，最後找到臺鐵風格，呈現出專屬的美學時尚感，讓乘車體驗成為格調高雅的非凡享受。翻轉既定旅行模式的未來鐵道旅行現正加緊運轉中，未來鳴日號美學列車還有驚喜跟創新等著大家前往探索。

藍皮解憂號
在老火車上學慢活

交通部部長林佳龍曾提到,藍皮普快車用途不僅是載運旅客,還承載著許多人的難忘回憶,他始終記得幼時與家人乘車返鄉,都是搭這種藍皮列車,從臺北到雲林,一路顛簸著回到老家。不僅如此,藍皮普快車也曾出現在莘莘學子、離鄉青年生命中。數十年前乘坐在列車裡的他們,懷抱滿心希冀及對未來的不安,藍色列車成為隱形的陪伴者,將大家載往目的地,走進人生下一個璀璨里程。

──低調陪伴生活的老朋友

一節節靚藍車廂、上頭印壓著純白線條及臺鐵 logo,藍皮普快運行至今已有五十年以上的時光,它沒有隨著時代更迭而走入歷史,仍以每日一班次往來南迴線上,靜靜行經枋寮、內獅、大武、太麻里、臺東等 17 座車站。

現在的藍皮普快雖不敵其他車型敏捷,卻更像個充滿智慧的耆老,氣定神閒,用自己的節奏提醒大家慢下來,細細教會

▲藍皮普快車像個充滿智
慧的耆老，用自己的節奏
帶大家慢下來。

人們生活奧義。當火車緩緩前行，沿途能看見一望無際的臺灣海峽及太平洋，穿越山洞、橋梁及盎然綠意，將島嶼風光盡收眼底。

它被知名作家劉克襄譽為能替人們消除心中煩擾的「解憂列車」，也在這幾年的「南國漫讀節」，獲選為移動書店概念列車，召集群眾上車閱讀，在火車行駛時的慢活過程中，享受浪漫又獨特的文學朗讀及講座。

──懷舊列車的老派浪漫

經過多年的研究及觀察，臺鐵看中藍皮普快的特殊及代表性，協同鐵道文化學者及臺鐵美學委員等相關專家共同研討，決定讓它繼續服役，列車在 2020 年被正式更名為「藍皮解憂號」，與鳴日號同列鐵道旅遊計劃，將在 2021 年 1 月整裝出發，以嶄新樣貌與世人見面。

談到藍皮解憂號的未來規劃，臺鐵局附業營運中心副總經理王文謙表示，臺鐵強打解憂號浪漫、懷舊、慢行的特點，「因為它夠慢，所以我們更應該取其特色，保存原來的樣子。」於是決定保留老火車原貌，僅將老舊痕跡加以復新，並兼顧乘坐舒適度及車體平衡，包括生鏽外觀、車皮脫落處，以及轉向架與真空廁所等處修整，增設吧台車廂，提供餐食服務，不讓過多現代化設備破壞車廂復古時光感，堅持以原汁原味呈現最初模樣。

▲交通部部長林佳龍認為藍皮普快車承載著許多人的難忘回憶。

老火車上總是嗡嗡作響的傳統電扇、沒有冷氣卻可以手動開窗、帶鹹味的海風、記憶中如出一轍的墨綠色塑膠椅、過山洞時還會嗅聞到微微煤油味等等，這些讓鐵道迷念念不忘的元素都保存了下來。臺鐵就是要用老火車上的復古細節圍繞旅客，讓乘車體驗享有如進入電影場景般的懷舊時空。

為了讓老列車擁有更精采的故事，臺鐵也進一步考究舊時代裡使用的物件，像是印有早期廣告的透明清潔袋、用以宣傳餐車服務的舊時海報，還有隨著列車運送到各站的皮製公文袋等紀念物，未來可能以展覽形式呈現於車廂內部，在乘客感受藍皮解憂號迷人氛圍的同時，也向人們傾訴老火車與臺鐵的互動記憶和故事。

──── 南迴線鐵道旅行　載你去祕境

王文謙分享，升級後的藍皮解憂號仍會行駛在南迴線上，沿途盡覽多處的山海景觀，特別是從內獅站到枋山站，若是坐在靠西的座位往外望，可從高處俯瞰低處的田園、聚落，枋山溪出海口的沖積平原也映入眼簾。當火車從枋山車站駛出，一望無際的臺灣海峽視野開闊，海天同色的湛藍畫面極具幸福感

染力，王文謙認為，「有山有海的原始風貌非常特別，是北部路線沒有的自然風光。」

除了車體改善，南迴線各停靠車站也將迎向別出心裁的改變。例如現為無人車站的枋山站，未來會成為擁有神祕接待場所的「極南車站」，月台處也將新設「極南站地標」吸引人們駐足留念。潮州車站也計劃興建名為「藍皮之家」的觀光火車機廠，這處以日本「京都鐵道博物館」（梅小路蒸氣火車博物館）為藍圖的火車基地，專門用以存放、展示藍皮解憂號，旅客能在美好空間裡品嘗茶點，隨著導覽人員的解說，聆聽古老的車站及風土故事。當然，這兩處景點會進行特別管制，以維持旅遊品質與神祕感，只有解憂列車的乘客才能前往，探訪一般人無法抵達的祕境。

藍皮解憂號在臺鐵細心而縝密地規劃下重啟活力，老火車在新觀光車隊中也將成為別具意義的幸福存在。到國境之南看山看海看雲，放緩忙碌腳步，沿途清風吹拂，路線獨特又美好，在各站留下難忘回憶，臺鐵慢活旅行，就是這麼愜意而浪漫。

海風號
隨微風創造浪漫故事

厭倦城市裡的擁擠和繁忙,總是想去遠方看看遼闊的海。晴朗時享受碧海藍天、雨天時欣賞海的迷濛,看著被風吹起的陣陣浪花,讓所有煩憂一起隨之消散,這樣的心願,只要搭乘新觀光車隊「海風號」就能實現。

——火車旅行　海與風成為探索關鍵字

在未來鐵道旅遊的藍圖中,海風號將行駛於北海岸及宜蘭線,帶乘客沿著西濱美景看風車、造訪從日治時代保存迄今的經典木造車站,欣賞被鐵道迷譽為「海線五寶」的談文、大山、新埔、日南、追分站。在專人導覽之下聆聽時代故事,解析日式建築的結構及設計美學,沉浸在浪漫的人文記憶。

▲日南車站位於臺中市大甲區,日式建築保存極為良好。(顏贊成攝影)

接著,海風號將繼續駛往大里站,陪乘客看海岸線、遙望龜山島,抵達極東的石城車站之後,可以選擇留在火車站裡喝咖啡,欣賞火車往來川流不息的場景,或是租一台單車,前往五個不同風格的在地漁村聚落繞一繞,品味在地生活情趣。

────餐飲主推英國下午茶　訴說列車背景故事

「臺鐵順應在地特色規劃旅行，海風號的車體及車廂服務也將會有不一樣的改變，」臺鐵局附業營運中心副總經理王文謙說，海風號列車將由臺鐵 EMU100 型電聯車進行改造，火車自 1978 年由英國生產打造並服務至今，雖年資長，但氣質風雅猶在，流線車身融合淡黃及淺棕色彩，契合人們口中的「英國貴婦號」。

扣緊英國貴婦這個可愛形容，臺鐵計劃將新型海風號設計成英倫風格，在車廂內使用沉穩的深色木質調，以及不可或缺的素色沙發、水晶燈飾、鑲金邊燭台，與蘇格蘭紋等基本元素。當大面玻璃窗將風景引進空間，瞬間營造迷人的異國風情，讓乘客不用出國就有身處倫敦的臨場感。

而在車廂餐食部分，未來將規劃兩款主題下午茶，一是使用在地美食設計的特色茶點，二為正統英式下午茶──白瓷金邊的三層架上擺滿甜品，由甜到鹹，依序放著三明治、英式司康、小蛋糕及水果塔等，堅持使用恆溫 70 度的純淨水為乘客沖茶等，以求維持英式下午茶的精神。臺鐵將海風號的故事轉譯給乘客，成為特別體驗，藉著海與風的主題，火車也帶大家看見了不一樣的土地故事，讓人回味無窮。

【觀光車隊新計畫 4】

山嵐號
感受縱谷的美好日常

→

　　臺灣土地有 70% 是山林，關於群山的故事，還有許多未
知精采等著旅人去探索。在新觀光車隊計畫中，「山嵐號」將
化身為溫暖質樸的森林領航員，穿越中央山脈與海岸山脈，帶
著人們從層層山巒、美景環抱下駛進花東縱谷，欣賞孕育臺灣

▲山嵐號將由臺鐵 EMU300 型電聯車改造。

稻米的富饒大地，沿途綠林、稻田、縱谷、溪流景色連綿，能看見大地隨著四季變化，感受自然的飽滿生機與脈動。

　　「山嵐號」列車將由臺鐵 EMU300 型電聯車進行改造，此車款來自義大利米蘭工業製造公司（SOCIMI），1988 年至 1989 年生產並投入載運服務迄今，十二節車箱襯以橘黃相間的色彩，看起來修長且優雅，讓列車擁有「義大利美女」的讚譽。臺鐵局主任祕書顏文忠表示，山嵐號強調質樸恬淡風格，未來將以暖色系視覺為主軸，把山林木質元素投入車廂設計概念。而列車兩側設置的大面窗戶，不僅能為空間帶來豐沛採光，也將藍天、日光、稻田、山間風景映照入內，車廂氛圍既溫馨又柔和。此款列車將於 2022 年正式上路，以簡約溫暖的調性，走出屬於自己的花東大道。

　　顏文忠透露，山嵐號提供的餐食服務，將延續花東縱谷為臺灣米倉的精神，推出以在地食材結合的下午茶套餐，例如：讓「稻米」成為主角，把整串稻穗烘烤而成的精緻爆米花端上桌，料理前段是黃色帶殼穀物、後段是清爽脆口的白色米花，搭配滋味甘醇的醬味烤飯糰及大地蔬菜等。享受美味餐點的同時，也以主題呈現的方式，讓乘車體驗自然而然融入縱谷生活。

　　此外，山嵐號行經的花東沿線車站，也早已超前部署，成為一座座富有「大地穀倉」意象的設計車站，像是富里車站的米色建築清新簡約，美感獨具，甚而獲得香港建築學會建築大獎的肯定。而著名的池上車站則是有著木質及玻璃元素的通透米倉，兩處驛站都與米鄉大地的風土意境相合。順應環境特色，未來鐵道旅遊將從乘車的那一刻起展開序曲，讓列車、餐飲、驛站成為旅客認識土地的最佳推手，在每個人心中留下難忘的旅途回憶。

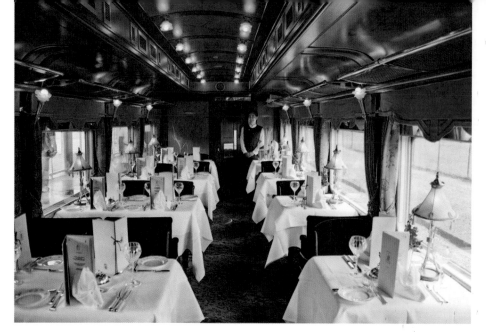

【觀光車隊新計畫 5】

寢台式列車
全臺首座移動式鑽石級酒店

⟶

　　電影情節裡的豪華臥舖列車總令人心生嚮往，像是日本九州七星列車、四季島列車、威尼斯辛普倫東方快車等，搭乘火車有如入住鑽石級飯店，頂級服務讓人們趨之若鶩，就算有錢也一位難求。

　　臺鐵也將有屬於自己的五星級寢台式列車，盼以成為世界乘客實現頂級旅遊夢的選項之一。寢台式列車被定位為移動式五星級飯店，預計在 2024 年正式登場，在全新打造的車體空間裡，有著 180 度的玻璃天窗、絕美風景照映在瞭望景觀車廂裡，山海模樣化身最浪漫的車上風景。

而為乘客準備的臥鋪車廂則被設計為一間間獨立高級套房，軟硬適中的寬大床鋪、時尚感十足的衛浴設備，唯美奢華又極具舒適性。房裡的落地窗讓室內看來更加通透，並讓美景時刻陪伴在乘客身旁。此外，列車上還設置料理米其林星級般餐食的備餐車，乘客們可在獨立包廂用餐、啜飲各式飲品、欣賞表演。從白天到黑夜，從陽光普照到繁星滿天，在大自然宜人景色的環抱下，夜宿火車，享受高品質車廂服務。

──── 三天及五天行程 一窺臺鐵私房祕境

　　臺鐵局主任祕書顏文忠表示，寢台式列車旅程規劃將以三天兩夜或五天四夜的套裝行程進行，隨季節設計各種主題，帶乘客深入山林，前往一般人也不曾知曉的臺鐵私房祕境。

　　第一天首站可能先前往宜蘭冬山車站，此處除了有溪河景致，還能在傍晚時分欣賞日落暈染的橘紅天空；第二天抵達臺東山里車站，這座被稱為「到不了的車站」隱身於偏鄉，夜晚沒有光害，可看繁星點點，最佳的觀星位置就在村子裡的白色教堂。舒眠一夜隔天即到太麻里站迎曙光、多良站看海，十足愜意。第三天繼續往西部行駛，前往彰化著名的扇形車庫參觀，到臺中欣賞三代同堂火車站體建築和鐵道園區等，景點安排充滿各種旅行可能性。

　　對於寢台式列車，臺鐵抱持著高度期待，五星級鑽石列車的實現也將繼續廣納各方意見，做出屬於自己的浪漫和奢華的特色，一舉擦亮未來鐵道旅行的招牌，突破既定想像，為國人創造金字塔頂端旅行視野，也讓世界看見臺灣，寶島之地，探索無盡。

推出禮賓候車室
站內服務大躍進

→

　　新觀光車隊計畫實現在即，臺鐵打通了與設計、觀光、飯店業、地方的合作連結，創造風格獨具的旅行產業鏈，企圖將臺灣觀光發展推向另一巔峰。然而，在這一波鐵道服務革新中，「會員機制」提升更是臺鐵著重的規劃項目，期盼能全方位的照顧長期持續關注、乘坐臺鐵的會員群眾，為大家創造更幸福的服務。

─── **賓至如歸的貴賓級體驗**

　　臺鐵局附業營運中心副總經理王文謙表示，過往的臺鐵會員福利方式較為務實路線，僅有提供購票集點，扣抵車票消費的服務，發展有一定的侷限。在局長張政源的規劃下，臺鐵專屬的「禮賓候車室」已在籌備，計劃將在南港、花蓮、新烏日、新左營等地設點，每一站都將依其地方特質，設計不同空間視覺感，而禮賓候車室的規格、服務更是媲美機場的航空公司貴賓室。其中花蓮車站禮賓候車室會在 2021 年初率先登場，設計元素裡將融入花蓮在地的大理石建材和原住民圖騰，營造出驚豔感。

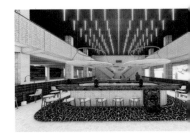

▲花蓮站的禮賓候車室採取開放式空間設計，此為示意圖。▶

▲禮賓候車室導入美學設
計，亮點是融入在地特色
元素。

經過招商，未來六年的禮賓候
車室將由雄獅集團來經營及管理。
禮賓候車室有親切熱誠的服務人員
接待，還有提供在地特色的精緻餐
食，讓每一位來禮賓候車室的貴賓
們都有賓至如歸的美好回憶。不論
是臺鐵會員、觀光車隊乘客以及搭
乘火車的旅客們，都可以在火車轉乘、等待乘車的空檔時間，
來到禮賓候車室這美好場所小歇片刻，閱讀書報雜誌、喝喝咖
啡、品嘗輕食、糕點。另外，擁有各地風味的台鐵便當也不可
少，像是櫻桃鴨、山豬肉、洛神花等特色餐可能都是供給項目。
在舒適空間裡放鬆自己，席間能欣賞火車站裡人車川流景象。

───臺鐵會員福利大進化

「我們希望各地的禮賓候車室能以滿足旅客需求，提供美
好的服務及餐食體驗，不需要花費太貴的價格就可以進來使
用，」王文謙說，禮賓候車室的設點原則，為人潮眾多的共構
車站，無論是要搭乘或轉乘臺鐵、高鐵、客運旅客及各合作的
企業及臺鐵會員們，都可以盡情使用禮賓候車室，利用乘車前
後的時間可以享受餐食服務。

而禮賓候車室的顧客對象，雄獅集團將與各大企業、銀行、
觀光旅宿業合作，提供給各行業的企業貴賓使用，也提供臺鐵
的八十萬會員們，可以用點數扣抵或現金優惠價格來使用，還
有搭乘臺鐵各種觀光車隊的套裝行程中的貴賓也能進入使用。
民眾成為臺鐵會員後可依照會員等級與累積會員點數，採用各
種扣抵優惠方案來選擇使用禮賓候車室的服務，相信對未來乘
車體驗有很大的尊榮感。

讓旅程充滿無限驚嘆
──雄獅旅遊總經理黃信川

⟶

　　1985 年成立的雄獅旅遊，參與臺灣半世紀的旅遊起飛史，引領數十萬國內外旅客用鐵道等各種方式看見臺灣，總經理黃信川開玩笑的表示，高鐵太快、騎車太慢，用鐵道來旅行剛剛好……，而他夢想中的鐵道旅遊，是與每個停靠點的物產、人文、建築、生態做深度結合，共同創造出 WOW 不間斷的驚喜行程。

──讓鐵道旅遊變身展演場域

　　這一個夢想，在 2020 年雄獅旅遊承接「2021 至 2026 年鐵道旅遊鳴日號暨藍皮解憂號觀光列車經營權利案」後逐步落實。在雄獅旅遊的規劃裡，鐵道不僅是搭載乘客到目的地的交通工具，更是「季季有主題、月月有活動」的展演空間，期許兩年後成為讓全世界旅客都想來臺灣體驗的旅遊主題。

　　黃信川強調，鐵道旅遊的多元和彈性，遠勝其他交通工具。臺鐵第一輛美學觀光列車「鳴日號」，和改裝自藍皮普快車的「藍皮解憂號」，各自有獨特的個性，鎖定的客層也不一樣，

重點是找出分眾的特性來規劃。如鳴日號鎖定的是中高端旅客，將為其提供尊榮感；藍皮解憂號則以自由行為主，因此適合在枋寮站外設置懷舊形象館，做為旅客轉乘下一個交通工具的休息點。

以定位極致旅遊的鳴日號為例，必須思考的是「減法觀光・加法價值」，安排的景點不以走馬看花來吸引人，講求每一個都要獨特且深入，再往上疊加各種價值，包括內容體驗的升級、空間美學的展演、服務流程的細膩等，讓旅客從報到就沉浸在遊程的環境時空裡。

而這一點的基本在於結合鐵道路段和車站特色，黃信川提出「策展」概念，研究當地的自然、人文，抓出主題觀點，橫向串連供應鍊每一個環節，像是與全省農會合作，規劃出細緻的架構和配套包裝，例如以西式擺盤端出在地食材，再縱向深化到物件製作和營造車廂氛圍、人員服務，甚至到周邊場域、報名的網站介面等，提供 360 度的鐵道旅遊體驗。

從旅客的角度來思考，他們期待的是有溫度的在地故事，為了回應這項需求，鐵道旅遊同樣必須與各停靠站緊密連結，再以不斷創新的方法來講故事。「愈在地，愈國際。」是黃信川經營國內旅遊多年的感想，愈在地的體驗，愈能吸引國際和外地旅客。讓地方可以被看見，當地也能因此正視並珍惜自己的資產。

從細節累積好評
——易遊網副總經理蕭冠群

$$\longrightarrow$$

　　「鐵道旅遊是無數細節的積累，」易遊網國內處副總經理蕭冠群語重心長地表示。易遊網旅行社自 2001 年與臺鐵合作經營鐵道旅遊，從零開始摸索，到 2019 年賣出近三百萬組行程，約二十個年頭的操作經驗，讓蕭冠群深刻體會一個成功的鐵道旅遊產品，必須兼具車廂服務、目的地行程及活動規劃，且要完美無縫地串接呈現，背後得靠一個個細節的細膩執行。

——各環節配合　創造一趟好旅程

　　易遊網與臺鐵在這二十年間合作過花蓮觀光列車、溫泉公主號、墾丁之星、總裁一號、東方美人、寶島之星等觀光列車，到 2008 年的環島之星、2019 年的 Hello Kitty 繽紛列車，蕭冠群表示一路上是摸著石頭過河，邊做邊學、邊分析邊觀察。

　　經過不斷的溝通和調整，終於在 2012 年後，鐵道旅遊人次逐步成長，國人開始注意到鐵道觀光，同時受惠於入境的日、韓及陸客人數增加，相較於價格昂貴的外國鐵道行程，實惠的

臺灣鐵道旅遊很受歡迎，尤其是韓國，2019 年每天約有超過五十名韓國旅客選擇鐵道旅遊產品。

觀察其他國家的鐵道旅遊，幾乎皆定位為奢華行程，以日本四季島號列車四天行程，每人要價雖然高達 95 萬日圓，卻是一位難求，而且不僅於此，沿線地區的經濟也連帶活絡，創造高達 100 億日圓的經濟效益。蕭冠群認為，這相當值得臺灣的鐵道旅遊借鏡，但要如何走到那一步，需要各個環節的密切配合。

────提高性價比　創造鐵道旅遊真價值

若單純以運輸觀點出發，認為鐵道只是把人從甲地送到乙地的交通工具，旅客自然會在意的是 CP 值（性價比），用「價錢」而非「價值」來評估鐵道旅遊。如何讓鐵道從運輸本位，賦予旅遊加值，再提升到體驗，帶來獨一無二的感動，易遊網表示，這是臺灣鐵道旅遊要持續努力的方向。

臺鐵近年著力於車廂和車站的硬體升級，易遊網則嘗試加入各種活動體驗，讓旅客從一進車廂就進入旅遊的氛圍裡，以大受歡迎的 Hello Kitty 繽紛列車為例，從車上服務人員的服裝、餐飲用的紙巾、乘坐區的布置，以及打卡區、大型肖像板的安排，完整的沉浸式主題規劃，滿足 Kitty 迷所有的想像。

跟其他交通工具相比，蕭冠群認為，鐵道旅遊是最適合暢行寶島的選擇，尤其是臺灣鐵道深入各鄉村小鎮，與在地的自然、歷史、人文緊密結合，跟著這塊土地和居民一起成長，與各地的記憶和情感串聯，這是獨特的產品力，也是臺灣鐵道旅遊可以全力著墨的地方。

chapter

3

入味入心的
台鐵便當

　　等待換裝的百年巨人並不急躁，台鐵便當亟思改變，也奉行著飯得一口一口吃的要領，在行銷通路上著手便當店重新設計，按照緊事緩辦的原則，每一座車站的販售門面依序納入改裝計畫。

　　「賣便當除了要立足車站本體，重新設計銷售空間，還要走出車站去挖掘每一項合作的可能。」副局長朱來順很推崇行動哲學，守成固然可以保本，卻不如往外擴張才能有更多的收穫，因此台鐵便當在產品行銷通路積極布局授權加盟。

　　「異業結盟是一個方式，只要規劃得當，彼此互惠就能創造雙贏的局面。」朱來順以長遠的眼光來看待這次與全家聯名合作而有這樣的心得。改造的巨輪已經轉動，關於台鐵便當未來式的面貌，我們一起期待。

承先啟後
搭火車必備的台鐵便當

——————————————►

　　車窗外須臾而過的風景、火車在軌道行駛發出的「汽鏘、汽鏘」聲，與台鐵便當筷架下那一片排骨溢出的古味醬香，這視覺、聽覺、味覺齊聚的感官體驗，是大部分人對台鐵便當的記憶，你可以稱它為時光，也能下注解歸為鄉愁，而對號稱鐵路便當王子的臺鐵局副局長朱來順而言，已經是一種執念。

——鄉愁的滋味伴隨成長的味蕾

　　「說實在的，即便台鐵便當現在有多款受歡迎的風味便當提供，大部分的時間我都還是會挑選 60 元經濟款排骨便當，不是因為便宜，而是一種對過去求而不得的彌補，」即便已經身任副局長職位，曾在臺鐵餐旅總所有過一年多管理經驗的朱來順，對台鐵便當還保留著一份懷念的感情。

　　年輕時因為經濟因素沒能享受過一頓台鐵便當，當有能力之後，可以花得起更高的價格購買頂級餐盒，他還是時時光顧臺鐵這款價格凍漲已超過三十年的排骨便當，有懷念的原因，

也或許是堅守原始初心，不忘過去的自己。臺灣許多人支持台鐵便當，也是與朱來順抱持同樣的心態。他認為，「在臺灣人心中，台鐵便當所代表的歷史符號已經化有形為無形，它是一種鄉愁、一份溫度，也是一段成長的陪伴。」

談及未來，過去便不能忽略，台鐵便當有其榮耀的過往。1949 年臺鐵成立「小營服務部」，後改為「小營服務所」、「餐旅服務所」，直到 2004 年正式升格編制為「餐旅服務總所」；2019 年更升格為附業營運中心，專職管理旅客服務、便當製作、鐵道文創商品及舉辦鐵路便當節行銷活動，乃至於鐵道旅遊相關業務。

「那時的便當一個才 2.5 元，還是用木片盒裝盛，一開始沒有排骨肉，只有簡單的菜飯，」細數台鐵便當的過往，朱來順打開回憶的盒子娓娓道來。便當餐盒從木片質材一路演變，出現圓鋁盒、不鏽鋼白鐵盒、鋁箔紙盒、保麗龍盒到現在的紙

▶圓鋁盒便當是臺鐵珍貴的時代文物。

◀在臺灣人心中，台鐵便當代表一種鄉愁、一份溫度，也是一段成長的陪伴。

盒，形狀也在四方、圓形、橢圓形、八角之間遞換。臺鐵人明白，改變──是進步的要素之一，台鐵便當數十年來也遵循這項理念。

───改變要如心電圖般起伏 用話題營造高潮

台鐵便當在 2019 年銷售量達 1,053 萬 9,706 個，銷售金額達 7 億 5,809 萬 5,885 元，如此輝煌的數字是近二十年來不斷的行銷活動與話題性累積的成果。朱來順透露個小細節：「我私底下問過媒體朋友為何如此關注台鐵便當的消息，他們給的答案很簡單，因為能提高收視（閱讀）率。」

本身已具備大 IP 的特性，台鐵便當就是新聞點大磁鐵，朱來順找到開啟潘朵拉盒子的鑰匙，規劃活動議題，提高能見度，把台鐵便當行銷出去，諸如在特定的節日舉辦活動，依鐵路節、母親節、兒童節推出特色便當，如太魯閣號太極養生便當、扇形車庫便當、老夫子廉政便當、馬偕醫院養生便當等。

「跟老夫子形象團隊合作是我們早期選擇異業結合的一個例子，」朱來順形容那是一項全方位的合作方案，從便當、文創商品到周邊全部納入設計，也吸引香港、星馬、印泰等國際旅客的注意，讓台鐵便當形象跨國、跨領域發揚，「我發現舉辦這樣的行銷活動，就會刺激便當的銷量。」他觀察了幾次活動下來，販售圖表好似心電圖一般穩定起伏，最終形成一個良性循環。

▼台鐵便當是通勤的伴侶，也是旅行時的美味。

──排骨便當大賽 啟發臺灣在地風土食材靈感

「行銷活動是一種階段性的手段、目的─Purpose；要讓台鐵便當未來可以長久走下去就要製造驚喜─Surprise。」幾十年的品牌能量可以挖掘的寶貝很多，朱來順從經驗中得知，除了尋找外界的力量，也不要忘記品牌本身的優勢，台鐵便當未來也將觸角延伸到強化臺灣在地風土食材。

▲台鐵便當將觸角延伸到臺灣在地風土食材。

2012 年臺鐵曾舉辦過排骨便當大賽，那時曾一度想要統一全臺排骨炸滷製的配方，引起內部正反兩造意見，後來決定作罷，「這次的反應讓我有個想法，臺灣因為地域性差異擁有各自的美食口味，排骨便當自然無法統一，擴大來看，也為在地食材找到出路。」朱來順如數家珍的列舉臺鐵販售架上的便當菜色，花蓮的山豬肉、宜蘭的櫻桃鴨，臺東的紅藜便當等，各自擁有獨到的美食基因密碼，也可能締造下一個便當不敗傳奇。

【臺鐵人憶便當】
便當裡的滋味與故事

台鐵便當走過七十一個年頭，感想最深的莫過於還在線上
服務，抑或是已經退休的臺鐵人。管理車勤部七堵、花蓮與臺
東餐務室的經理陳振隆從四十二年的資歷中，挖出印象深刻的
故事，已退休的手翻茶杯達人侯壽興老師，則與大家分享便當
在鐵鋁盒時期的運送軼事。

——列車上買便當有訣竅

總是無法安坐在辦公桌的經理陳振隆，在臺鐵擔任過列車
長、地勤相關職務，在餐旅服務總所也超過三十年，每天看著
通勤者與旅客來來去去，口袋中有不少關於便當的小故事。

「1990 年代以前，排骨便當的基本配備是一塊滷排骨、
滷蛋、豆皮跟酸菜，有乘客反應沒有變化，後來我們聽取建議，
還與華膳空廚合作推出新菜色，沒想到一些老客人卻抗議為什
麼老味道不見了。」有如伊索寓言「老人與驢」的狀況出現，
台鐵便當也只能另闢蹊徑，這也是為何後來有懷舊便當與特色
便當的研發。

兩年前臺東餐務室成立，讓環島吃在地風味便當的理想實現，如果來不及在車站販賣處購買，列車上還有機會買到。「列車的便當販售採預估值準備，通常在三十到一百個之間，依班次、路線不同而有增減，只在接近用餐時段販售。」在此陳經理提供一個搶購便當的訣竅，太魯閣、普悠瑪的工作車在第八節，便當推車會由此開始販售，PP（自強號）或莒光列車在第一節，想要搶先的人記得在此守候。

─── 鐵鋁盒便當時期 丟個餐盒要賠錢

　　不同於陳振隆回想運營上的故事，19歲就進臺鐵的手翻茶杯達人侯壽興老師，更多的是關於實際送便當的趣事。「我在光華號上服務過，那時的便當用鐵鋁盒裝盛，還沒有手推車可以運送，都是人力一串串掛在手上沿著座位賣，力氣大點的可以一趟帶三到五串沒問題。」

▼宜蘭風味便當由車勤部七堵餐務室製作，選擇宜蘭知名食材櫻桃鴨入菜。

　　列車上倒茶水已經是國寶級技術的侯壽興聊到賣便當，話匣子一開停不了。因為鐵盒便當成本高，服務員要負擔保管，丟一個得賠一個，所以兢兢業業，「那時一個便當15元，丟一個賠5元，粗心一點薪水都不夠付。」

　　鐵盒便當的運送方式也頗有趣，客人把用完的便當放在座位下，服務員回頭用鐵鉤，一個個撈出來放在鐵架框上回收，既快速又方便，也是老時代特有的景象。

【臺鐵餐務室祕辛】

臺鐵餐務室 美味便當製造站

➡️

清晨六點，天色微亮，臺鐵臺北餐廳的便當製作廚房已是熱火朝天，這樣的景況也套用在台鐵便當其他的五個餐務室，用香噴噴的米飯、油亮酥香的排骨，在嶄新的日子，迎接每一位到訪的乘客。

——美味製造廚房樂在其中

台鐵便當在北中南東共設有六處料理廚房，屬於車勤部的臺東餐務室，才於 2019 年的 3 月成立，是台鐵便當環島餐廚空間的最後一塊拼圖，如此，就能解決路途運送的問題，為臺東周邊乘客供上零時差的溫熱便當。

每年販售上千萬個台鐵便當，產出全來自臺鐵局附業營運中心旗下的臺北、臺中、高雄三處餐廳，以及車勤部七堵、花蓮與臺東共六個據點，日產量兩萬八千個，其中臺北餐廳占去四成左右，七堵也有三到四千個的份量，可以想見工作的繁重。

「以排骨便當的主菜肉排來說，我們就必須安排專門的人員製作，光以捶打排骨去筋的前置作業就得花上三個循環，一

▲台鐵便當日產量兩萬八千個，其中臺北餐廳就占了四成左右。

天下來可以完成一萬五千片肉排的捶製。」在臺北餐廳服務超過十五年，還覺得自己不那麼資深的領班主廚朱昱光用正面的態度說：這樣還可以練練臂力。餐飲業的忙、累、汗眾人皆知，難得的是崗位上的人能樂在其中，也或許是台鐵便當好吃的隱形元素之一。

——符合 HACCP 對食安要求一絲不苟

2019 年元月，衛福部公告供應鐵路運輸旅客餐盒之食品業應符合 HACCP 規定，這讓原本就相當注重食安的台鐵便當更完善了細節。「比較大的改變在於人流與物流的動線，兩者

應採取交互逆向流動才是符合 HACCP 的要求。」臺北餐廳經理蔡毓敏說，只要進到料理廚房外圍她就很注重衛生著裝，並不時提醒著工作人員要遵循 SOP，這樣謹慎態度也是台鐵便當要求的標準。

完善 HACCP 的規範還包括派員參加訓練取得相關證照、聘任營養師成立管制小組，委託食研所團隊進行輔導、諮詢及實務訓練，其中加入專業營養師可以確保各食材的營養均衡，也能與主廚共同討論新菜色的研發。

▲包裝輸送線上的工作人員裝備齊全，舉凡工作帽、手套、圍兜戴好穿滿。

另外各餐廳也進行軟硬體設備更新改善工程，包括臺中與臺東餐務室已遷移至全新空間，臺北、花蓮、臺中、七堵餐務室也全數通過食藥署及衛生局 HACCP 符合性稽查。看過臺北餐廳便當包裝與運送流程後，可以了解臺鐵製作便當的一絲不苟。包裝輸送線上的每位工作人員各司其職，舉凡工作帽、手套、圍兜戴好穿滿，為大家的食品安全做了最佳把關。

──不敗傳說排骨便當探祕

排骨便當是臺鐵的不敗傳說，一直屹立於長賣款榜首不墜，讓人好奇這經典菜色的身世，是如何孕育出來。「一

▲看過臺北餐廳便當包裝與運送流程後，可以了解臺鐵製作便當的一絲不苟。

片肉排有固定的尺寸與重量，這在物料端就已經備好，因此每個餐務室的主要食材都一樣，不同點在於各處料理配方與在地化時蔬的差異。」蔡毓敏揭露每片肉片都經過量尺計算，且都得備有檢驗證明，如此錙銖必較才有完美的排骨滋味。

六個餐務室出品的排骨便當就有六種滋味，臺北餐廳著重前期的逆紋敲打，如此才能令醃漬醬汁入味，是獨門技法，蔡毓敏秀出才使用三個月的肉錘棒展示，前端已經圓鈍的錘釘就是證明。七堵餐務室採古早風味料理，肉排不經過醃漬，油炸後再以滷汁浸漬，特別處在於使用炒過的青蔥，增添田野香氣，還因此獲得 2012 年臺鐵排骨便當冠軍。

高雄餐廳則是將解凍後的肉排放到真空按摩機，混合各式佐料，再滾動機器混拌按摩，之後便是下炸鍋與滷鍋的步驟，成品味道濃郁，被鐵道迷喻為最有南派風格的排骨便當。臺中餐廳的排骨便當也走古早味系列，醃漬肉排的時間較久，外裹炸粉較薄且使用連續式油炸機油炸，最後才下滷鍋熬煮。

花蓮與臺東的做法也大同小異，但如同朱昱光個人體悟：「同樣的食材與備料，考驗的是廚師們的功力與獨到做法，就像進貨端來的是一整塊具有前中後段不同肉質的里肌，我們的任務就是精心料理，讓每片排骨都有一百分的滋味。」臺鐵的排骨便當之所以受人喜愛，原因或許就在於此。

一塊肉排炸滷出台鐵便當各餐務室之間的良性競爭，奇妙的是，在這電商平台充斥的科技時代，北部人想一嘗高雄的南派口味，點滑鼠可訂不到，得買張火車票，或驅車南下才能享受，這樣講究的原因只有三個字「在地化」，排骨便當如是，風味便當亦如是。

──── 在地風味便當嘗鮮意

台鐵便當為了凸顯在地食材與風土料理，在經典的排骨便當之外，近幾年各餐務室也推出限量風味便當，多使用在地食材，用味蕾品味環島之美。

臺北餐廳－紹興雞腿排便當

以紹興酒、紅露酒、枸杞、當歸等調料冷藏醃製一夜，再以烤箱蒸烤及煙燻提味，有別於紹興雞肉的冷盤做法，帶有溫醇口味。米飯加入薑黃咖哩提色，視覺滿分，另有栗子、紅、黃甜椒、花椰菜、黑木耳等五色時蔬搭配，風味極佳。

臺北餐廳－紹興雞腿排便當

車勤七堵餐務室－宜蘭風味便當

由車勤部七堵餐務室製作，選擇宜蘭知名食材櫻桃鴨入菜，此款便當也將宜蘭的山海美味囊括入袋，除了蔗香櫻桃鴨，另有蘇澳烤鯖魚與三星蔥煎蘿蔔蛋。配菜方面加入了礁溪的溫泉筊白筍以及蜜汁金棗果提味，酸甜中帶有海味與田園香，很有在地風情。

車勤七堵餐務室－宜蘭風味便當

臺中餐廳－魚肉香米便當

這款便當廣納中部山海農漁特產特色，以白米搭配蕎麥（三角米）煮出來的米飯彈Q有咬勁，散發濃郁米香。主要配菜挑選大肚山上的 57 號及 66 號地

臺中餐廳－魚肉香米便當

瓜所製成的冰烤夯薯，讓大家能品嘗在大肚、龍井、沙鹿這紅土地上所培育的優質蕃薯美味。

高雄餐廳—碧海解憂便當

高雄餐廳—碧海解憂便當

臺鐵高雄餐廳以藍皮解憂號意象為發想，選用高雄與屏東等南部的新鮮漁貨搭配季節時蔬，呈現療癒的海洋鮮味。嘗一口便當，跟著列車悠哉晃蕩在青翠山巒與蔚藍海天之間，人生無憂且快意。

車勤花蓮餐務室—柚香便當

車勤花蓮餐務室—柚香便當

使用光復鄉太巴塱部落種植的富田白米、紅糯米製作，口感粒粒分明，滿足味蕾享受。主菜為鶴岡文旦柚子醬拌炒豬肉，散發清新果香。甜點是「文旦復興」製作的「花蓮文旦酥」，滿滿的美味裝盛在造型獨具的復刻「黃皮仔車」便當盒中，成為難忘的回憶。

車勤臺東餐務室—Taitung 便當

車勤臺東餐務室—Taitung 便當

主菜為使用原住民香料馬告、臺東鹿野冠軍茶葉紅烏龍所浸漬的梅花肉，配菜是包裹著蘭嶼特產飛魚卵的香腸，另外還有臺東成功鎮漁獲鬼頭刀魚、太麻里採收的金針花等。米食方面呈上原住民的傳統美食阿粨（abai），再搭配甜酸適中的洛神花蜜餞，展現十足在地風情。

【便當品牌概念店】

台鐵便當新形象
新竹車站概念店亮相

2020 年在新竹的臺灣設計展於掌聲中落幕，台鐵便當的新品牌識別系統與概念店，也藉由這個舞台首次曝光，令人耳目一新。此次活動的三款限量版便當由華膳空廚協助製作，解決臺鐵臺中餐廳在產能跟產線的繁重工作，這次的合作方式也達到了局長張政源希望「改變帶來的好處，要勇於讓別人一起加入」的目的。

—— 「台鐵便當」與「TR Bento」變裝

以八角藍色為底，同時標示「台鐵便當」與「TR Bento」中英文商標字樣，清楚展現臺鐵的企業精神，讓人充滿期待。負責規劃的業務科營運人員林妍蓁秀出手機裡的嶄新商標，點出台鐵便當強調的極簡新美學風格。

因此新商標的設計簡化線條感，但小地方崁入巧思，柔化字體角度，也符合便當、飲食的溫和調性。「仔細觀察可以看到字體設計上放入臺鐵局特有的工字軌導圓角素材，以及採用

藍色系調性也符合臺鐵既有的企業識別概念。」臺鐵局希望透過標準一致化的設計規格，能有效傳遞品牌訊息，使內部與大眾對臺鐵產生一致的認同感與價值觀。

之所以會有這次的新品牌視覺形象專案進行，在於台鐵便當各地的販售據點形象不統一，沒有明確的企業識別系統，商標、名稱不一致，空間、動線不具整體性，因此規劃形象重整，展現新樣貌。這是臺鐵局附業營運中心業務科科長陳依伶，回想這次專案初期所得到的反饋。改變是必然，但需要逐步進行，畢竟台鐵便當販售點多達三十一處。「這是個區分近程、中程、遠程的優化專案，不會一次到位，而新商標的確認與新竹車站概念店會是我們的第一波改變。」

——外觀極簡融匯歷史元素

優化專案以「品牌視覺一致化」、「服務模式人本化」、「空間模組標準化」、「品牌認知議題化」四大策略逐步實現，把空間模組套用在新竹概念店，歸結出大、中、小三個尺寸。陳依伶在規劃藍圖上清晰的框列出模組風格；「販售點會運用既有的空間去做更動，按照不同的坪數面積套用新的設計，大型據點約在 5 至 7 坪、中型為 3 至 5 坪，小型則是 2.5～3 坪左右；另應活動需要尚有設計一款簡易攤車，可以因為人潮聚集、活動舉辦隨時出現。」新竹概念店屬於中型空間，而未來板橋店則是歸屬在大型空間的販售場域。

至於門市外觀會採極簡元素設計，搭配歷史元件如光華號的「白鐵仔」車體意象融匯。陳依伶點出「白鐵仔」元件符合復古兼具時尚意識的特性，可以串聯每一個世代的軌道記憶，同時也能跟多元族群對話，喚醒每位乘客「移動中的風味記憶」。

鐵路便當節　年度美味嘉年華

———————————————————▶

　　鐵道旅行家劉克襄老師，在第五屆鐵路便當節的宣傳影片上這樣說著：「我有個習慣，一定要帶著火車便當，一邊吃一邊享受風景。」這段話是許多乘客的心聲，也帶出了大家對台鐵便當的味覺依戀。

———— 歷年活動重海外同業分享交流經驗

　　吃便當，配回憶。臺鐵局每年以便當節加深與乘客之間的感情，從 2015 年第一屆鐵路便當節開跑，一場場邀請海外鐵道同業共襄盛舉的年度 Party，已烙下聞香而至的印記。首屆便當節主打「生活鐵道，幸福臺灣」主題，邀請日本鐵道公司與會，帶來讓人驚喜的牛肉壽喜便當、E7 系列新幹線便當、蒲燒鰻魚飯便當等，臺鐵各餐務室也研發了諸如香椿紅麴舞蔬果便當、阿里山特色便當切磋。

　　第二、三屆便當節各以「幸福。味（WAY）」、「幸福・全方味（WAY）」打開活動篇章，邀請日本 6 大鐵路業者、韓國知名連鎖便當及歐洲瑞士冰河列車參展，帶來日本具傳統味的幕之內便當、韓國 BOBBYBOX「鐵路展特製 BOX」餐盒與冰河列車分享的葛納葛特登山火車甜味便當。台鐵便當以美食

▲第六屆便當節於會場打造「經典回味—復刻餐車」。

會友，研發新菜色如雞腿南瓜米粉炒麵、古早味焢肉飯，以及喔熊組長便當等，皆於展場造成搶購熱潮。

──── 第六屆便當節　移動的味道經典開行

第五屆鐵路便當節以「移動的美好」主題展開，展場位在臺北車站大廳，復刻 1975 年的臺北鐵路餐廳場景，讓民眾現場品嘗當年古早蘇打冰淇淋特別風味。此次海外與會者共計二十五家，最特別的安排是業者代表步上伸展台親自走秀介紹多款鐵道便當。臺鐵則推出十二款創新便當，包括宜蘭櫻桃鴨風味便當、彩虹莊園便當、花東特蔬便當等，強調臺灣風味、在地食材精神。

延續上屆便當節的在地風土精神，第六屆的便當節從島內出發，以「移動的味道經典開行」為主題，共有日本、瑞士及法國等約三十家業者參展。局長張政源點出了這次活動的特殊之處：「去年我們做了一些變化，重現復刻版鐵路餐廳空間，2020 年加碼，於會場打造『經典回味—復刻餐車』、『旅行時光—鳴日號』兩列主題餐車，產生新舊並存的融合畫面。」另外，長期關注、研究臺灣食材的顧瑋老師也參與此次盛會，並在亮點論壇中如數家珍地介紹六間餐務室的特色，最後以「原味、誠懇、溫暖、貼心」八字，為台鐵便當的歷久彌新下了最好的注解。

負責便當節執行的附業營運中心業務科科長陳依伶指出，這一次展覽深耕在地食材文化，著眼重塑台鐵便當的價值與強化品牌意象。她表示：這次的便當節已告知新舊朋友，跟著食材去旅行；吃一個便當就如同進行一趟旅程，讓味覺回憶更加豐富。

▲第六屆便當節從島內出發，以「移動的味道經典開行」為主題。

臺鐵排骨便當
「全家」都愛的美味

➜

　　月台上叫賣便當的聲音，隨著列車開動打開便當蓋聞到的排骨香氣，一點一滴，交織了台鐵便當與臺灣人共有的回憶。踏入 2020 年，臺鐵首次以聯名合作方式，授權臺鐵商標，將滷排骨及酸菜做為開發新菜色基礎，由全家便利商店設計保有台鐵便當經典元素的鮮食產品，讓這美味的記憶，與便利生活融合為一。

──── 經典排骨超越懷舊 攻占一日三餐

　　2020 年 5 月 20 日這一天，在臺鐵發展史上是值得紀念的日子。從這天起，全國各鄉鎮──從本島至離島、從平地到高山，即使鐵路鋪設不了的地方，只要有全家便利商店，就能嘗到台鐵便當經典美味。

　　這是臺鐵突破性的合作案。2020 年 2 月，臺鐵與全家便利商店啟動合作契機，不到三個月的討論、研發到產品完成，首賣日以「2020 年 5 月 20 日愛你愛你我愛你」為主題，推出大口經典滷排飯糰、滷排骨雪菜炒飯、滷排骨乾拌麵、里肌

豬排握沙拉、里肌豬排長堡與冷凍排骨包等六樣鮮食。6月，傳統滷排糯米飯糰及滷排刈包等兩款上市。8月，六款聯名懷舊創新鮮食——排骨肉蛋吐司、經典滷排飯捲、滷排骨麵、滷肉排骨飯、酸菜肉包及經典滷大排等開賣，主打「經典味道，創新呈現」，且全系列均由全家負責生產、定價、行銷及通路銷售。

全家便利商店鮮食部部長黃正田，很明白消費者對於台鐵便當的定位與印象，皆是「主餐性產品」：「我們希望透過全家的研發與超過 3,600 家銷售通路，將便利商店的機能融合臺鐵經典美味的核心價值，轉化原來供應主餐產品的性質，把排骨便當的精神，投入一日三餐、點心的鮮食研發，呈現全新突破，從而滿足更多元的需求。」

尚未與全家聯名合作之前，套句現在的流行語，做為便當界的霸主，臺鐵斜槓得很成功。以 2019 年的銷售額來看，臺鐵賣出 1,053 萬 9,706 個便當，平均每天有近三萬個，其中

▲大口經典滷排飯糰等於
是縮小版的排骨便當。

明星商品排骨飯就占了銷售量的八成。2020 年走入全球抗疫階段，在原有固定時間及既定通路的販售模式之下，銷售量僅有原來的六成，面臨後疫情時代，臺鐵「唯有改變，才能生存、只有突破，才有生機」，如何增加購買的便利性即可及性，同時豐富餐食的選擇，卻又不弱化傳遞原有的經典美味，各種條件促成臺鐵與全家聯名合作的契機。

─── 以排骨為元素　老味道新思維

全家近年與鼎泰豐、山海樓等米其林一星的餐飲品牌合作，推出的聯名商品頗受好評。與品牌聯名，消費者會比較口味是否與本店的相同？黃正田解開這個疑問：「聯名商品不一定是本店菜單上銷售過的，更多的是運用經典口味或食材，由便利商店自行研發的創新商品。」如何在「擬真化」的基礎做到能傳達原有的精神與風味，達成傳統與流行的媒合，極為考驗研發者的能力。經過幾次的提案、試吃，臺鐵相關人員也前往全家研發中央廚房實地給予意見，雙方來回技術交流，全家研發端掌握了食材來源、醬料調味，並圍繞著經典便當的核心三元素：排骨、滷蛋、酸菜來變化，終於製作出臺鐵人認可的「排骨系列」料理。

活動案啟動至今，全家密集推出十四種聯名鮮食，其中大口經典滷排飯糰及排骨肉蛋吐司可做為突破台鐵便當等同正餐主食的代表。黃正田說了主要中心思想，「大口經典滷排飯糰等於是縮小版的排骨便當，」使用去骨里肌原肉，製作成先炸後滷的滷排，加上蛋磚、豆芽等配菜，再由彈 Q 白飯包覆滿滿餡料，成功轉化了經典便當既有的食材元素，「製作成方便好食用的飯糰形式，份量也剛剛好，適當地補足台鐵便當在早餐供應這塊的缺口。」

▶只要有全家便利商店，就能嘗到台鐵便當經典美味。

另一款排骨肉蛋吐司，則是顛覆排骨只能搭配傳統中式飯菜的餐飲模式。經過微波復熱後的奶油香烤吐司，以滷排搭配歐姆蛋，此法將臺灣民眾在早餐店常吃的吐司口味，創新成臺鐵排骨的即食品。至於包裝方面的考量，簡潔的車廂線條、藍白為主色調，都有助於增益聯名商品的辨識度。

──── 團購滷排骨　在家也能做出排骨便當

「全家就是你家！」這句震天價響的廣告標語，已成全家便利商店深植人心的溫暖形象，延伸這樣的企業精神，與臺鐵聯名、五小片裝的經典滷大排，也成為線上團購超夯品項。「只要用一塊排骨，搭配簡單菜式，就成了自製的臺鐵風味排骨便當，」黃正田認為，鮮食不一定只能在便利商店吃到，如果在家也能輕鬆做出相同的美味，甚至變化出千百種「你家版」的臺鐵排骨便當，再經由社群媒體分享、發酵，更能將這款滋味烙印成跨越世代的記憶。

以三個月為期，全家會持續與臺鐵合作，陸續創發更多滿足消費者需求的商品。同時，產品開發也不囿於鮮食，全家亦在旺季推出買鮮食送臺鐵「永保安康」、「十分富貴」等紀念票卡促銷活動。如何維持臺鐵核心價值與創新思維，正是聯名合作案在營利之餘要深切思考與行動的方向。

【台鐵便當未來式】
台鐵便當再進化
五大元素缺一不可

➤

　　百年企業體之所以能在市場持續占有一席之地，最主要的原因還是在既有基礎上不斷精進，最有名的例子是法國品牌香奈兒在創辦人逝世後沉寂將近十年，後因聘請卡爾‧拉格斐做為領銜設計師與創意總監，重新站上世界時裝舞台，並且成為高級訂製服的代表，蜚聲國際至今。臺鐵同樣做為百年品牌，也需打通經營任督二脈，才能更臻極境，台鐵便當身為領銜的子品牌，擘劃未來藍圖更顯重要。

───本質要保留

　　提到台鐵便當精進未來的樣貌，臺鐵局主任祕書、同時也身兼附業營運中心總經理的顏文忠很注重台鐵便當的靈魂：「台鐵便當為什麼一年可以賣到上千萬個，最主要的原因是保留多年以來的本質與精髓。」身為臺鐵人超過三十五年，他至今難忘小時候與父親在火車上吃便當的記憶。

　　「我是新營人，有次跟著父親坐火車上臺北，那時坐的是平快車，南北車程也要六小時，父子倆在車上買了排骨便當度

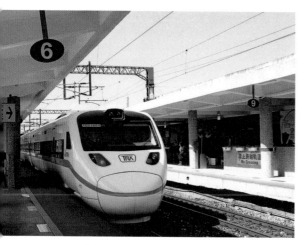

▲臺鐵做為百年品牌，需打通經營的任督二脈，才能更臻完美。

▲坐火車吃便當，享受的是美味，累積的是回憶。

過中餐，鋁製便當盒裝盛著排骨香，滿足味蕾的極致享受，」生動的話語及手勢讓顏文忠的過往宛若立體呈現，所有人之於台鐵便當也有類似的吉光片羽，支撐其中的就是顏文忠所說的精髓。「排骨便當占我們總銷售的八成，乘客懷念的是那一份古早的味道，一片滷排骨、豆皮、一顆滷蛋、搭配雪裡紅或鹹菜，簡單卻歷久彌新。」

—— **包裝要改變**

本質不變不代表其他也要維持舊款，在包裝上顏文忠知道得與時俱進的道理：「他山之石可以攻錯，借鏡國外鐵路便當的優點，來強化台鐵便當的弱勢也是變革的方向。」藉由便當節舉辦的機會，顏文忠享用過多款國外版餐盒，印象最深刻的還是日本鐵道便當的包裝設計。視覺是吸引買家選購便當的第一要素，因此台鐵便當餐盒的設計未來勢必要有規劃。

台鐵便當新的門市新竹概念店已經啟動，為了配合臺灣設計展也製作限定版新竹便當。顏文忠指出，「三款主打新竹風味菜色，有客家小炒、梅干花菜與野薑花粽是我們測驗市場水溫的新便當雛形，包裝簡潔俐落，菜色具本土風

味，符合我們對未來便當樣貌的設想。」但這不會是台鐵便當最終的樣貌，未來走向如何，拍板定案的還是市場。

───食安要注重

製作餐食，第一要素就是衛生與安全，這樣的條件同樣得放在臺鐵未來便當的範疇之中。顏文忠回憶：「我擔任高雄站站長時，當時的農會理事長一口氣跟我訂了五十個便當，說是要開會用，但會議人數不超過十個，之所以多訂是為了帶回去與家人分享。」

坊間餐盒外訂業務多如過江之鯽，顏文忠知道大家信任台鐵便當的理由還是食安。他很明白廚房後台工作人員的兢兢業業，做吃食必須零失誤，所以每一步驟都要精準。「我們現在遵循 HACCP 的規範，各餐務室都配置了營養師，設備也完全到位，在食安標準上可以百分百放心。」所有食材都要經過合格檢驗。此外，官網上都有標示便當的熱量與營養成分，這點符合臺鐵要求的落實標示、資訊充分表達的做法，讓大家清楚吃下肚的除了美味，還有安全。

───產能要提升

提升產能是台鐵便當未來變革計劃很重要的一環，看著買不到而望便當圖片興嘆的民眾，顏文忠也很焦急，「我們的製作空間就是這樣，受限於法規，即便想多設立幾家門市也要產能跟得上來。」台鐵便當全國日產量可以到兩萬八千個，如果要突破著個數字，設立中央廚房是其中一個模式。

「臺鐵已經預備在七堵當地規劃一處中央廚房，等軟硬體

完備就可以運行，預期未來可以提升 10% ～ 20% 的製造產能。」以這個期望值為目標，初期或許上升比較緩慢，但只要生產線熟練，每天可以多供應二千到三千多個便當，對於營收與市場供給來說都是一個大跨步。

──── 通路要擴展

產能提升了，通路的設置歷程就很快。「台鐵便當現在有六個製作餐廚房，三十一處定位販賣點，其實再加上列車的販售與網路預訂，數量仍舊不足，」顏文忠說的很明白，便當產能沒有提升，通路設置再多也是無用，這兩者是環環相扣，得先跨出一步才能繼續走第二步。而在這之前，異業合作與規劃加盟是過渡手段之一。

與全家便利商店的合作是擴展自家通路外另一項延伸，全家擁有三千多間門市是通路的強者，台鐵便當提供 know how 收取權利金，一年就有一千多萬收入，全家也有品項打入市場，是雙贏的結果，有了這樣的合作經驗，台鐵便當未來可以與更多品牌合作，一起打造亮麗的成果。

▲拓展通路是臺鐵目前要精進的目標之一。　　▲台鐵便當新的門市新竹概念店已經啟動。

chapter

4

軌道經濟未來學
實現資產活化

　　在臺鐵的各式活化計畫裡，鐵道文創雖然屬於最末端的改善規劃，卻也清楚描繪在未來發展藍圖中。 尤其臺鐵百年歷史文化珍貴，而鐵道的文物和物產件件是寶，見證著臺灣百年的發展。未來文創可以做的事情相當多，只要兼顧著美學和讓鐵道文化可以傳承下去的創意，都可能讓未來的臺鐵文創走上迷人又嶄新的路途。

　　國際趨勢對軌道經濟寄予厚望，尤其是車站，透過站體改造、新舊融合，或融入整體市政規劃的方式，讓車站不再只是車站，可以是增加民眾便利的商場、旅館、商辦或餐廳，甚至是都市景觀門戶、鐵道文化展館等，成為新生活中心。

　　隨著鐵路車站立體化所空間出來的土地和鐵道資產，如果加以好好運用，將可為臺鐵帶來收益，財務改善後的良性循環，也將有更多的實力去更新運輸設備，同樣讓民眾和地方受惠。

　　從過去到現在，臺鐵戰戰兢兢地踏穩了腳步，接下來將會是迎接喝采的時刻。

讓好文創成為彰顯品牌的語言
──三頁文設計總監顏伯駿

　　山景、海景、夕景為意象，以極簡化的清爽視覺吸引眾人目光，推出後引起極大迴響的鳴日號主視覺設計，出自三頁文設計總監顏伯駿之手。創意來自於大眾搭乘火車的共感經驗：「列車上所能看到的景象，不僅僅只是內裝，還有窗外；列車行駛在環境中，成為風景的一部分，列車窗外的自然風景，是最美的設計。」

──美學復興　列車即是風景

　　顏伯駿分享創意經驗，身為視覺設計，核心價值是透過分析、整理、歸納後，提供瀏覽事物的觀點。合作案最初目的是昭告臺鐵即將推出的三款列車，討論之後覺得這次所推出的列車計畫都有美學意涵，因此定義為「美學復興」，定調後推出視覺提案。顏伯駿認為，美學復興是一種主張，宣示臺鐵的決心，並以此開端做為號召，展開各種可能性的討論與溝通。

　　好的設計不是一種風格，而是一種語言。要能產生風格而不流於僅是文化包裝，需要透過邏輯思考、分析，建立核心與

▲鳴日號主視覺設計以山景、海景、夕景為意象。

管理文化，才能建立品牌。文創發展也是如此，顏伯駿說：「文創不只是商品，商品開發從來不是最難的事，而是文化脈絡如何透過創意產業彰顯品牌價值。」

——以文化脈絡及白皮書　找到臺鐵品牌定位

關於品牌定位，顏伯駿認為臺鐵是一個極具歷史意義的品牌，一路伴隨著臺灣歷史演進，建立城鄉的經濟發展與交通命脈，成為臺灣意象重要的符碼。百年老店如何活化，則是需要思考的課題，若能找到屬於臺灣人的驕傲，就能感動大眾。

支撐著品牌背後的文化脈絡需要長期深耕，內容包含三個層次——建立臺鐵 DNA、找到品牌願景與訴求，以及臺鐵的文化白皮書。要建立這樣的機制，首先要從行政體制改良與人才培訓著手；找到適當人才梳理文化資本，建立一套完整的品牌願景。

文化輸出是由內而外的，建立臺鐵 DNA，讓臺鐵人對臺鐵這個品牌感到驕傲，才能對外展現出風格。可善用工具凝聚共識，顏伯駿舉例：許多社會運動透過將資訊整理成清晰易懂的懶人包，幫助議題快速發酵；內部教育也能透過相同的方式讓大家快速入門，透過文化養成，創造認同與驕傲感。

文化白皮書的建立絕對是重要的核心，定義臺鐵品牌發展的方向與理想藍圖，做為執行重要依據。它像是一艘船的羅盤，有了白皮書，才能讓所有經手執行的人，朝相同的願景前進，並且做到文化傳承。

愈來愈多單位重視資產活化，許多場域都在打破疆界對外

開放，與大眾產生更多連結，但問題會隨之而來——當所有空間都在做相同的事，沒有核心主題，便會發展出樣貌相差無幾的場館。因此，要建立己方獨特的樣貌，還是得回到最根本，定義場所的意義以及對於文化經濟的願景，才能決定活化性質。他覺得文創發展可以跟地方創生結合，做為館方，必須重新思考如何與周邊環境搭配、如何讓周邊產業活化，與地方共感共榮。

───用文創說故事　找回每個人的臺鐵浪漫

建立文化脈絡之外，現階段首要執行層面，就是商場整理，讓商品陳設經過整合，搭配有規劃的商品行銷以及精準的數據分析。再來是商品本身，商品開發需要完整流程，包括前期規劃、資料蒐集、設計、測試、開發、販售等。因此，策劃年度開發案，提早準備活動搭配的文創商品，邀請廠商參與，有利於創作出絕佳商品。顏伯駿說：「在這樣的條件下，我們來創意發想，例如開發一款臺鐵火車造形的巧克力，邀請冠軍來設計代表臺灣的口味，如何？」

現在也許無法做到，只要不斷地往前一小步，就能期待未來；議題無論多麼困難，大家一起討論，一起思考，就能得到共識。顏伯駿話語中散發著溫柔改革的信仰，這樣的他，提起屬於個人的臺鐵經驗也是溫暖的。童年時全家出遊在車上嬉鬧的歡樂記憶，以及年少在節慶時返鄉的期待，都會在坐上火車後湧上心頭，這種感覺，他這樣定調：「坐火車回家的心情，其實就是一種浪漫。」

【文創可能性 2】

從鐵道迷開始的文創靈感
——台灣鐵道故事館創辦人何元富

　　台灣鐵道故事館創辦人何元富，從高中開始成為鐵道迷。在眾多鐵道文物中，他最鍾愛的項目是車票，對何元富來說那就是藝術品。早期硬式車票的票種細項分類超過百種，去回票、指定票、莒光特快、附掛對號……翻著厚厚一疊蒐集冊，各種車票尺寸不同、顏色豐富、底紋各異，他向來者獻寶：「你不覺得它們很漂亮嗎？」

——故事從車票開始

　　何元富笑談往事。最初留底只為逃票後能有做為報帳的依據。住家就在屏東車站旁，跨過柵欄就能抵達月台，是逃票的原因；而車站後方是菜市場，搭車前來的人貪圖方便，沒有驗票直接跨越欄杆出站，成為他撿拾車票的寶庫。出社會後發現自己竟然收藏了好多餅乾盒，裡面滿滿的車票。

　　閒暇時賞玩收藏品之外，也因為有了經濟能力，開始全臺車站尋訪之旅。一開始純粹為了累積票根，反覆造訪之後，對車站漸漸投入情感，除了站體，車站相關歷史與周邊人文風情，

更是說不完的故事。以苗栗海線五大站來說，新埔站離海最近，一走出車站大門就能看見臺灣海峽；大山站附近盛產西瓜，每逢夏季產收，月台上長長一整列即將搭乘火車去銷售的西瓜，稱之為西瓜擔……，一次次的到訪，都是專屬的回憶。

從蒐集車票到開展文創事業，車站風情是何元富的創意來源，第一項成功商品——木製明信片，在菁桐車站風光大賣，烙印在上面的正是平溪特色景觀「火車過屋頂」。創意成功後，發展成各地特色風景圖案達六十多樣，搭配代寄明信片服務，受到觀光客歡迎。

何元富認為文創商品應具備地域限定的獨特性。文創發展目前在臺灣普遍共同的問題就是相同商品可以在任何地方買到。要做到獨特性，臺鐵有其潛力，在地域上，某些車站只有火車才能抵達；在資金上，沒有民間早早回收成本的資金壓力，公部門有深根經營優勢，最適合做限定商品。

「以復刻模型來說，如果我想蒐集，就非得去指定車站。也許 EMU900 型只能在臺北買得到；而在高雄車站，只販售 DR3000 型。」何元富認為。又或許，在某些主題列車上才能買到隨車紀念品，所停的車站才有相關商品販售，「如果只能在南迴線解憂列車上買到專屬商品，那麼我必須搭乘這班列車，在享受這趟鐵路旅行之餘，帶個專屬紀念，證明我來過，」何元富對地域限定，提出了想像藍圖。

———呼應著生活的文創商品

現階段的臺鐵文創事業，尚有很大的發揮空間。目前多數品項委外設計或授權收益。若計劃自行發展文創，要成立專責

機構，可聘請專業顧問一起腦力激盪，創意及設計才是研發的核心能力。開發商品要站在消費者的立場，分析需求與喜好，進而去發想，如果只堅持自己喜歡的商品則注定會失敗。

何元富分享自己的創意經驗。最初在集集車站擺攤，為了讓遊客能蓋紀念章留存而製作的木片，成為後來的木製明信片；平溪放天燈的習俗，讓他興起——帶回一個獨特的紀念品，才能代表到此一遊——的念頭，而有了後來的創意平溪小天燈商品。一路走來，他把近四十萬公里長的鐵道路線逛透，發現臺灣有非常多美麗的車站，為了分享給更多人知道，發明鐵道戳章集旅小冊，以蒐集車站紀念章概念，結合車站資訊，印製鐵路旅行護照，從集集線開始，一路發展成各種主題路線，至今銷售超過十萬冊。

最新產品則是火車造形瓶裝水，理念來自讓喝水也能產生趣味的企劃。例如以宮澤賢治《銀河鐵道之夜》為概念設計的星空號，復古火車頭瓶蓋造形討喜，搭配瓶身印製的太陽系，小小一瓶水，帶領遊走銀河星系間。何元富說：「好的產品應該要能跟生活產生呼應，才能吸引旅客。」

除此之外，空間資產活化也需要文創商品搭配，才能發揮效益。臺鐵屬於公部門體系，在同時進行資產活化、發展文創事業之際，法規若配合同步修正，就能大展身手。臺鐵文創產業的成功，對臺灣鐵道文化傳承與凝結更多鐵道迷，具有正面的意義。身為長期合作夥伴，何元富樂見臺鐵文化創意產業蓬勃發展，他提到：日本鐵道的周邊事業占總營收很高的比例，甚至贏過本業。因此，他很期待未來的臺鐵文創，能與日本JR一較高下。

由資產開發開始
打通軌道經濟新未來

———————————————————▶

　　臺鐵局局長張政源將臺灣 1,065 公里環島鐵路、241 座車站打造成推動軌道經濟的珍珠串鍊，以車站為點，路線做為線，擴展到區域面，以點、線、面方式全面性的打造出更有潛力的軌道經濟新未來。

——臺鐵「拚附業」 軌道經濟創造多贏商機

　　臺鐵目前各站的軌道經濟有相當程度成長，藉由資產開發的強度和力道，帶動起車站和站區周邊的商業活絡，也翻轉了車站城市的各種風貌。五鐵共構的臺北車站，每天進出人流平均多達 53 萬人次，比很多城市人口還要多，經濟規模已達「車站城市」標準，讓臺北車站變成全臺最大轉運中心，臺北車站 1、2 樓為最大複合式車站美食購物商場，帶來的商業效益頗為可觀。四鐵共站的板橋車站 ROT 的生活美食商場、松山車站 BOT 的複合商業共構大樓等，在在翻轉了當地的車站商圈型態、刺激地方經濟，而三鐵共站的南港車站則是第一個結合 BOT、ROT、OT 車站綜合性開發案，未來更是東區門戶計畫

▲對民眾和地方政府來說，軌道車站商圈的發展，也反映在實質的財政效益上。

的啟動引擎，對地方和民眾來說都是一場生活便利和商業活動的大躍進。

面對高速公路及高鐵通車大幅瓜分臺鐵運輸市場，導致臺鐵運輸本業受到衝擊和虧損，如今靠著軌道經濟和拚附業，總算將有契機轉虧為盈。

——— 環軌道經濟而生 投資新商機

對於軌道經濟的好成績，資產開發中心團隊功不可沒。總經理鄭珮綺提到幾個代表性的效益，如臺北車站微風商場 ROT 的租金續約翻倍、寶清段設定地上權的開發權利金趨近市價、南港調車場和高雄站東舊宿舍區等都市更新共同負擔比例創新低……等。

以板橋車站來說，在 1999 年 6 月正式完工啟用時，為三鐵共站、有二十五層樓高，是國內少數高樓層的車站建築。2010 年臺鐵以促參模式引進民間專業經營團隊「冠誠生活股份有限公司」，打造具備「強化與繁榮板橋商圈、刺激民間消費、提供車站旅客方便性、提升車站價值」的多元化開放車站空間，經過多年經營，如今冠誠的「環球購物中心」（Global

Mall）已成為板橋車站的吸睛與吸金亮點。板橋車站是臺鐵事業經營轉型之際的先例，從開發之初百廢待舉可說是「從無到有」歷經許多磨合才得以完善，這也讓後續臺鐵軌道車站商場經營時「有跡可循」，更有效率。

除了事業觸角多元的大規模企業體外，鄭珮綺也樂見有愈來愈多像展拓管理顧問股份有限公司及墨凡有限公司這樣「依軌道經濟而生」的新興優良經營家出現，以餐飲美食、伴手禮購物及文創市集，一起滾動臺鐵車站的軌道經濟。

▲ 2020 年軌道經濟成果展。

───調整體質 邁向企業化經營

對於成立才一年多的資產開發中心，在短短時間裡就擁有如此多項的成就與好成績，除了歸功於局長張政源的帶領與充分授權，團隊同仁的熱情和積極投入更是成功關鍵，就如同開會時大家總是集思廣益，把每件困難當成是一項挑戰，團隊一起想方法一起破關。

以往臺鐵內部資產活化業務是散落在不同單位，因事權未統一，單位間資訊不透明，單一單位很難代表決策，外部機關或單位若有意願與臺鐵開發合作，從單一業務單位的觀點不易有具體的結論。鄭珮綺說：「但現在不同了，資產開發中心的成立，讓我們可以透過專責單位、單一窗口，統一事權、改變體質，強化資產的有效管理及開創運用，化被動為主動，適時訪商、發布新聞稿，增加標的能見度，說明相關招商成果，吸引優質大型廠商關注，以企業化經營方式開拓附屬事業。」

經過一年多的磨合與努力，鄭珮綺認為各單位間的事權統一已經逐步展開，而對資產開發中心內部而言，未來也將試驗

嶄新的管理方式與人才培育。尤其是資產開發的面向很廣，開發法令的熟悉活用、洽談的應對技巧、人才和專業的精進、內部績效獎勵的研議等等，都關乎未來業務的推展能否更為突破和創新。吸引更多好人才加入資產開發團隊，是邁向企業化經營的基因，資產開發中心期望走出不一樣的路。

─── **與地方共好 軌道經濟遍地開花**

資產開發中心希望軌道經濟除了商業效益外，也能擴及鄰里服務、加速各車站周邊地區的發展、創造更多工作機會、維護社區環境、投入公益、打造特色公共藝術等，全力把鐵道設計美學導入車站建築意象，要讓每個地方有自己的獨特性。就好比說臺北車站特定專用區 E1、E2 街廓及 C1、D1 臺北雙星開發案一旦完成，未來最感動的一定是臺北市的西區門戶景觀將美麗成形。

因此資產活化不僅僅對臺鐵營運有利，對民眾和地方政府來說，軌道車站商圈的發展，也反映在實質的經濟數字效益上，不但增加許多的就業機會，還更可能增長地方稅收，讓地方政府有本錢可以為民眾做更多的建設與規劃。以 2019 年萬華車站為例，財政的稅收就是臺鐵收入的 1.8 倍；南港車站部分，臺北市政府稅收也是臺鐵收入的 1.6 倍，松山車站部分也有 1.3 倍之多，地方的財政可說是最大贏家。

現在臺鐵在西部幹線的主要大都市，不論是營運中、現在進行式或未來即將登場的車站城市，像是：大臺北區、桃園、中壢、臺中、新竹、臺南、高雄車站特區開發活化等，資產開發中心幾乎都已經籌劃出完美的企劃案；接下來將把眼光拓展到其他衛星都市，像是彰化、嘉義、宜蘭車站特區發展計畫，

▲ 2020 年軌道經濟成果展入口意象。

鳳山、屏東、員林、豐原及潭子站區都市更新開發案、九曲堂站區合作經營案也正在進行或準備啟動，希望把資產活化的好處帶到各地方，也讓更多的鄉鎮地方和民眾，一起受惠於軌道經濟的活絡發展。

也就是說，臺鐵資產活化的一個重點就是希望與地方共好，讓軌道經濟「遍地開花」。就像臺灣最南端的屏東和潮州已經有車站商場營運一樣，這是臺鐵和地方政府及在地業者最佳的合作案例，顛覆大家對車站開發的既有想像，讓不可能變為可能。

───軌道經濟領頭羊 邁向繁榮大未來

「他山之石，可以攻錯」，日本軌道經濟經驗表現亮眼，有些鐵路公司附業占比將近七成，而臺鐵 2018 年業外收入 46 億元，占全營收 24% 左右，未來大有可為。鄭珮綺堅定地說：「未來的黃金十年，努力實現局長設下的目標，讓附屬事業收入可以達到倍數成長、在運輸本業中占比拉高。」

如今的臺鐵儼然是資產開發的開拓者，主動與開發商、業者和地方政府保持密切聯繫及溝通，廣邀大家一起掌握資產開發契機，2019 年舉辦「軌道經濟與城市發展論壇」，更吸引了逾五百人與會，邀請相關領域的產、官、學界專家、日本鐵道經濟和鐵道附業專家，透過跨領域對談「未來願景」、「商場經營」、「綜合性開發」及「舊市區更新」等四個議題，引發熱烈討論及迴響。

身為鐵道經濟領頭羊的臺鐵，自當扮演好最有衝勁的火車頭，拉著臺灣經濟再往下一個百年繁華邁進。

鐵道資產開發的四種情境

臺鐵車站時常是都市和城鎮人流匯集的節點，市鎮發展的軌跡繞著車站演進。伴隨人們愈加重視生活的品質，也希望都市城鎮能提供更優質的商業就業、創意公共空間、文化休閒、便捷交通等當代生活服務。如何使車站的精華土地朝向多元複合使用，滿足優質生活的期望，正是軌道經濟時代的特性，也是臺鐵車站特區利用發展的思考命題。

今日的臺鐵車站，不再是單一的交通運輸場站，會超變身為匯聚當代生活服務的複合場域，通過都市計畫調整車站精華土地的利用方式，讓車站成為都市活動的交會點，也是你我生活的中心。

「臺鐵節奏・車站生活」是系列車站特區發展的情境，傳達臺鐵車站與你我生活的現在式與未來式。

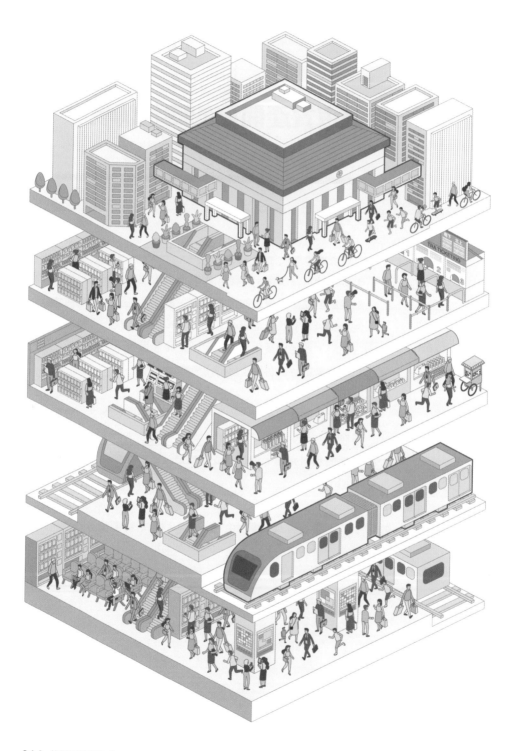

都會車站大樓
──從地下到地上的精采迷宮

都會區的臺鐵車站，

地理區位的便利性無可取代。

鐵路地下化後，

地下車站與多功能大樓成為共構設計的立體建築，

讓商務辦公、生活消費、觀光行旅、共站轉乘交通運輸，

便利地在同一地點連通，

人流自由地穿梭、移動和停留。

到達多功能車站大樓，就是到達目的地⋯⋯

都會區臺鐵車站大樓：臺北車站、松山車站、

南港車站、萬華車站、板橋車站。

未來式：桃園車站、中壢車站、內壢車站、鳳山車站⋯⋯

新舊車站融合
──在新車站新建築裡走讀舊鐵道紋理

古蹟車站是我們共同的記憶區，

也是一篇篇從過去說向未來的故事。

臺鐵推崇以都市設計和建築創意，

為鐵路車站特區的發展計畫融入鐵道歷史紋理，

讓舊古蹟車站與新車站建築群同場競技迷人模樣。

不可或缺的現代旅運服務，

則透過車站特區發展計畫持續升級。

新與舊的融合，激盪出城市的創意和創新……

臺鐵新舊車站融合發展計畫：臺中車站、高雄車站

未來式：新竹車站、嘉義車站、臺南車站

鐵道高架橋下街區
——逛車站是生活日常

臺鐵通勤車站隨著鐵路高架化設立，

旅客頻繁來往車站和鐵道高架橋下空間，是每天的路徑。

臺鐵車站以多目標使用的方式，

打造車站和高架橋下為生活街區，集結你我生活必需的書店、

咖啡廳、餐廳、服飾、健身房，

電影院和設計旅店也會是未來的新體驗。

在車站逛逛、休憩和會面，是生活的一部分……

鐵道高架橋下的車站生活街區：

屏東車站、潮州車站、臺中鐵路高架化車站

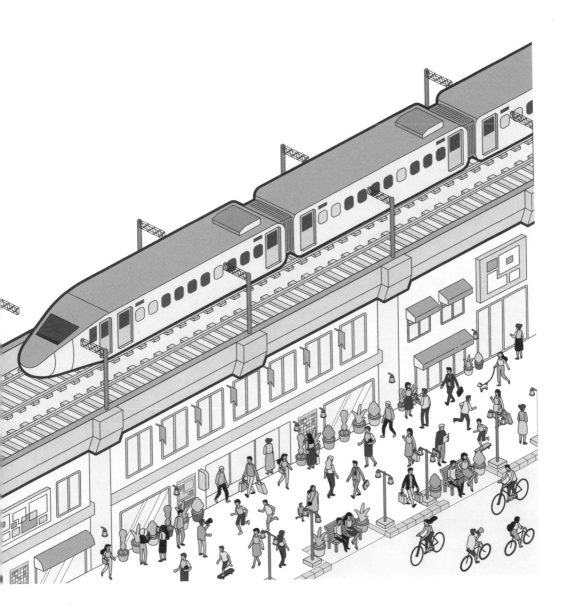

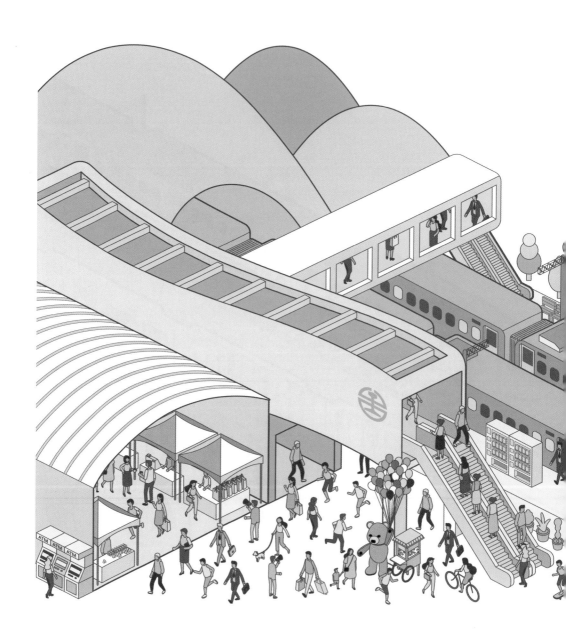

地景車站旅行
——車站即是旅行風景

可快、可慢、安全、舒適是環島鐵路獨有的旅行特性。

臺鐵以人本設計美學打造觀光車站、觀光車隊與觀光路線，
車站的禮賓候車室是重要的起步式。
未來車站特區將注入更多觀光發展方向與行旅事業，
讓車站蛻變為鐵道旅遊中心。
移動的鐵路，是旅行的風景……

旗艦型觀光地景車站：花蓮車站、臺東車站
禮賓候車室升級方案：花蓮車站、
新烏日車站、新左營車站、南港車站

【結語】
為臺鐵種下希望
改革微行動正發生

　　習以為常的便利生活，往往是一群人犧牲奉獻後才有的成果；對於臺鐵而言，每天除了兢兢業業地維持客貨運運輸的正常外，更要思索下一步的未來如何良性翻轉，才能讓這個百年機關有下一世代的繁華榮光。

　　努力創造營收的資產開發中心和附業營運中心，極可能就是這個百年臺鐵迎向未來的關鍵。這一切的改革微行動由引領的人開始改變。像臺鐵這樣有著百年歷史且豐厚文化底蘊的部門機關，組織龐雜繁瑣，引領的人必然得是北極星，用自身發亮的光度引導臺鐵人走上對的進步方向。

　　這兩年，從張政源局長到任後，臺鐵的改革微行動的確正在發生。

　　從旁觀察張政源和資產開發中心團隊的會議，最明顯讓人感受到的就是效率。張政源總是在會議之間排除萬難，即使是一個小時的空檔，擬定了主題後便直接切入，絲毫不拖泥帶水；然而這不代表言談之間沒有溫度，張政源常常分享帶領臺鐵人南征北討或偏鄉道班的經驗，可以看出他以身為臺鐵人為榮，並且視所有員工同仁為一家人。

　　從團隊創意和特性來看，資產開發中心是個很有組織力與

行動力的團隊，討論事項才剛拍板，各部門主管就已經接收完畢，並且以光倍速在時間內完成任務，甚至提供更完美的意見。這樣的組織效率完全不輸民間企業，甚至可能更超越，也讓這個團隊顯得自信而優越。

附業營運中心則是擁有創造力的團隊，台鐵便當、鐵道旅遊和文創商品，都是必須隱含創意浪漫因子才可以更創新的事業，團隊認真且專注地成就每件事。以即將蓄勢待發的體驗式鐵道旅遊來說，從主管們娓娓道來的車廂光景、興奮且神采飛舞的神色，就能讓人感受到他們是如何地愛著火車，愛著軌道鋪陳下的百年企業。

「態度才是關鍵。」張政源認為，領導者推動改革的態度隱隱地影響著所有臺鐵人，認真、負責和臺鐵同榮的榮譽感，在這個企業裡慢慢渲染。雖然無法一蹴可幾，但勢必逐漸朝向正面的目標邁進。

生命是啟發其他生命的光和鹽，良善的人為臺鐵種下了改革的願景和希望，現在的每個決定都影響著未來，未來臺鐵的脫胎換骨，在現在就可以發現。

社會人文 BGB498

軌道經濟未來式
珍珠串鍊下的車站城市

作者 ── 王思佳、江明麗、江瑞庭、許
麗芩、許雅欣、陳書孜、張立宇、李欣
怡、吳思瑩、黃彥瑜、廖桂寧、趙樹
洋、謝欣珈、戴卓玫

企劃出版部總編輯─李桂芬
總監─羅德禎
主編─戴卓玫
責任編輯 ── 江明麗
封面設計 ── 平面室
版型設計 ── 平面室
內頁設計 ── 簡崇寧
插畫 ── 張如意
攝影 ── 江瑞庭、何忠誠、吳東峻、吳金石、吳思瑩、連偉志、焦正良、賴光煜、蘇國盛、
　　　　陳培峯、曹憶雯、蔡孝如、傅星瑋
圖片提供 ── 交通部（部長圖）、臺灣鐵路管理局、柏成設計（鳴日號）、財團法人台灣設計
　　　　　　研究院（新竹車站、台鐵便當）、臺鐵文化志工隊（老照片）、經典國際股份有
　　　　　　限公司（臺中車站）、李治達（舊車站）

出版者 ── 遠見天下文化出版股份有限公司
創辦人 ── 高希均、王力行
遠見・天下文化・事業群 董事長 ── 高希均
事業群發行人／CEO／總編輯 ── 王力行
天下文化社長 ── 林天來
天下文化總經理 ── 林芳燕
國際事務開發部兼版權中心總監─潘欣
法律顧問 ── 理律法律事務所陳長文律師
著作權顧問 ── 魏啟翔律師
社址 ── 台北市 104 松江路 93 巷 1 號 2 樓
讀者服務專線 ── (02) 2662-0012
傳真 ── (02) 2662-0007；2662-0009
電子信箱 ── cwpc@cwgv.com.tw
直接郵撥帳號 ── 1326703-6 號　遠見天下文化出版股份有限公司

製版廠 ── 中原造像股份有限公司
印刷廠 ── 中原造像股份有限公司
裝訂廠 ── 中原造像股份有限公司
登記證 ── 局版台業字第 2517 號
總經銷 ── 大和書報圖書股份有限公司電話／(02)8990-2588
出版日期 ── 2021 年 1 月 6 日第一版第 1 次印行

定價 ── 500 元
ISBN ── 978-986-525-027-0
書號 ── BGB498
天下文化官網 ── bookzone.cwgv.com.tw

國家圖書館出版品預行編目(CIP)資料

軌道經濟未來式：珍珠串鍊下的車站城市 / 王思
佳, 江明麗, 江瑞庭, 許麗芩, 許雅欣, 陳書孜, 張立
宇, 李欣怡, 吳思瑩, 黃彥瑜, 廖桂寧, 趙樹洋, 謝欣
珈, 戴卓玫作. -- 第一版. -- 臺北市：遠見天下文化
出版股份有限公司, 2021.01
　　面；　公分. -- (社會人文；BGB498)
ISBN 978-986-525-027-0(平裝)
1.觀光行政 2.鐵路 3.臺灣
992.2　　　　　　　　　　　　　109020819

天下文化
BELIEVE IN READING